Marc Chagall

Marc Chagall

Marc Chagall

# 샤갈, 내 영혼의 빛깔과 시

# 샤갈, 내 영혼의 빛깔과 시

김종근 지음

발행일 초판 1쇄 2004년 9월 15일
발행처 평단아트(평단문화사)
발행인 최석두
책임편집 이경숙
편집부 서정순 · 박지용
관   리 정명남 · 김주원

인쇄 한승문화사 / 제본 정문제책 / 출력 앤컴
등록번호 제1-765호 / 등록일 1988년 7월 6일
주   소 서울시 마포구 서교동 480-9 에이스빌딩 3층
전화번호 (02)325-8144(代) FAX (02)325-8143
www.pdbook.co.kr   e-mail pyongdan@hanmail.net
ISBN 89-7343-209-5-03600

# 샤갈, 내 영혼의 빛깔과 시

김종근 지음

art
평단아트

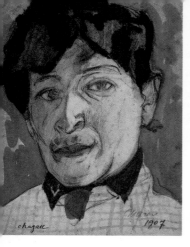

chagall
1907

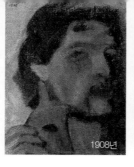
1908년

1909년

1910년

# 샤갈 자화상 모음

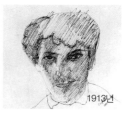
1913년

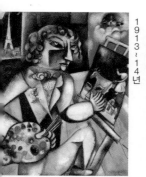
1913~14년

1914년

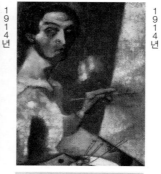
1914년

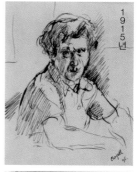
1915년

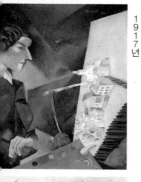
1917년

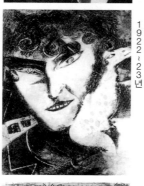
1922~23년

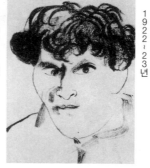
1922~23년

1924~25년

1924~25년

1952년

1954~55년

1955년

"우리 인생에서 의미를 주는
단 하나의 색은 사랑의 색깔이다"

현대는 감동이 솔직하게 눈물이 되지 않고 단지 아무 개성도 없는 미소가 우리들 눈앞에 커튼과 같이 드리우고 있는 그러한 슬픈 시대입니다. 바로 그런 이유로 해서 나는 특히 나의 작품을 한국에 보내어 예술에 대한 나의 꿈, 이 세상의 인생과 이 세상 아닌 곳의 인생에 존재했던 것과 존재하지 않았던 것에 대한 나의 꿈을 (어려운 사정에 빠져 있는) 여러분에게 털어놓고 싶은 것입니다.

만약 내가 아직 살아 있다면 나는 내 작품전이 열리는 한국에 이런 메시지를 보낼 것입니다. 1963년 일본에 보냈던 것처럼.

## 그 영혼의 빛깔과 시를 찾아서…

　1995년, 파리 시립현대미술관에서 마르크 샤갈의 대규모 회고전이 있었다. 어느 일간지에 이 특별전에 관해 쓰면서 다시 샤갈을 들여다 볼 기회가 있었다.

　가난한 유대인의 집안에 태어나, 고향을 떠나 상트페테르부르크로, 파리로, 베를린으로, 미국으로, 마지막 남프랑스의 니스 근교 방스에 이르기까지 그의 보헤미안적인 화가 생활은 한편 아름답기도 하고, 가난한 예술가로서는 처절하기까지 하다. 특히 파리의 라뤼슈(벌집) 아틀리에에서 공통적으로 겪는 그 예술가들의 궁핍함, 오늘은 물고기의 머리부분을 먹고, 내일의 먹을거리를 위해 꼬리부분을 남겨두어야 하는 샤갈의 생존. 샤갈의 그림은 바로 이런 그의 삶의 기록이다. 척박했으나 언제나 그 고향을 잊지 못하고 안고 살아가는 유대인의 비극과 비테프스크의 풍경은 그의 그림 여기저기에 모두 감추어져 있다. 특히 유대인 박해를 피해 제2차세계대전 때 미국으로 망명해야 했던 일. 그가 가장 사랑했고, 그가 존재해야 할 가장 큰 이유였던 첫 번째 아내 벨라를 잃은 충격과 슬픔. 그 죽음으로 한동안 붓을 들지 못했던 오랜 세월은 그것만으로도 샤갈의 그림에 비장미를 더해, 아름답고 슬프다.

　내가 이 책을 쓰면서 무엇보다 그에게 깊은 애정을 가지게 된 것은 입체파 화가들의 틈에서 그들의 세계에 갇히지 않고 자신의 내적 세계관을 더욱 잘 표현하기 위해 끊임없이 노력했다는 사실이다. 그 점에서 샤갈보다 더 자유로운 정신을 소유한 다른 화가들을 생각하기란 어려운 일이다. 또한 자신이 초현실주의에 열중하는 것을 허락하지 않았던 것과 마찬가지로 입체파에 몰두하는 것을 역시 허락하지 않았다는 사실은 유행에 묻혀 있는 우리의 예술가들에게 많은 것을 시사해준다.

　이 책에 사용된 외래어 표기는 먼저 출판되었거나 번역된 책들을 참고하여 그것의

기준에 따랐다. 외래어 표기의 혼동이 우려되어서이다. 연보라든가 구체적인 기록들은 작년 파리에서 열렸던 회고전의 도록을 참고하였으며, 그 기록에 충실하려 했다. 특히 가장 주목하고 싶었던 부분, 샤갈이 창문을 이용한 그림들을 마티스처럼 다수 제작했다는 점과 주제의 대상을 크게 확대시키면서 동시에 작게 묘사하는 대조적인 표현법, 그리고 그가 벨라와 하늘을 나는 표현들과 상관관계를 갖는 18세기 러시아의 그림들을 좀더 구체적이며 본격적으로 논의하고 싶었는데 이 부분도 지면관계로 미루었다. 또한 이 작은 책을 쓰는 데도 나는 10여 권 이상의 불어판, 영어판, 일본판 원서와 번역본을 들고 연구실과 집을 번갈아 가지고 다니며 도움을 받았다. 그래서 그 참고문헌들을 뒤에서는 모두 밝혔지만 막상 본문에 인용된 글에서는 각주를 달지 못해 일일이 근거와 인용문을 밝히지 못했다. 이 점이 무엇보다 역자들에게 미안하고, 또한 감사한다.

사실 이 책은 훨씬 먼저 나왔어야 했다. 그러나 이 책을 쓰는 기간은 나에게 무엇보다 힘들고 또 지루한 시간이기도 했다. 노약하신 아버님을 병원에 모셔두고 책을 쓴다는 핑계로 자주 찾아가 뵙지 못하고 형님과 누님께 미룬 것들이 무척 맘에 걸렸다. 특히 묵묵히 지금까지 기다려준 '평단아트'의 최석두 사장님, 새로운 자료와 사진을 일일이 찾아서 예쁘게 넣어준 편집부 식구와 일어 번역을 도와준 김현주 씨에게 다시 한번 감사를 드린다. 이런 홍역을 치루면서도 나는 또 두세 권의 책을 준비하고 있다. 물론 파리에 체류하면서부터 오랫동안 준비해온 글들이기는 하지만 이 중독에서 벗어나고 싶다. 그리고 미안하다. 언제나 저녁 늦게 햄버거를 사가지고 들어가는 아빠를 불평하나 없이 잘 참아준 하연과 윤호에게, 아이들한테 그렇게 안 좋은 인스턴트 음식을 먹인다고 불평하는, 미국에 체류 중인 소설가 아내에게도 감사를 드린다.

2004년 가을 합정동 작업실에서
김 종 근

## 어머니가 말하는 샤갈

## 샤갈이 말하는 샤갈

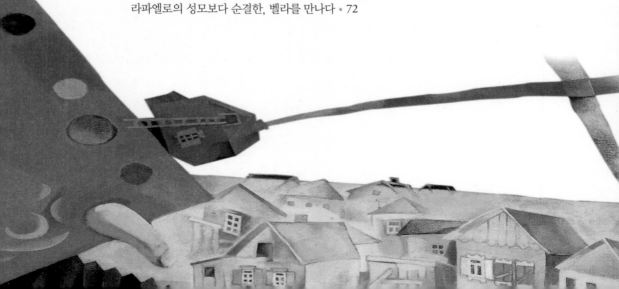

c·o·n·t·e·n·t·s

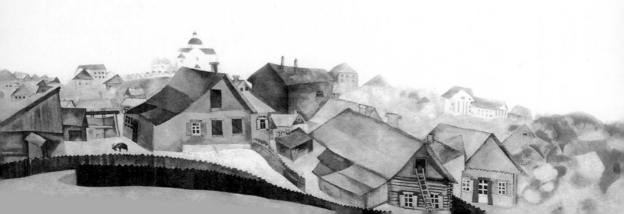

# 평론가가 말하는 샤갈

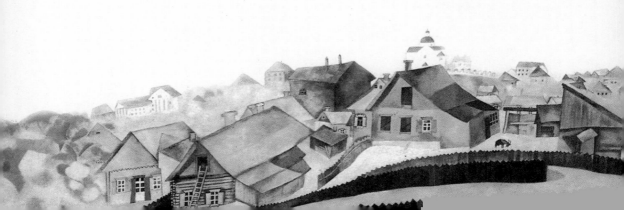

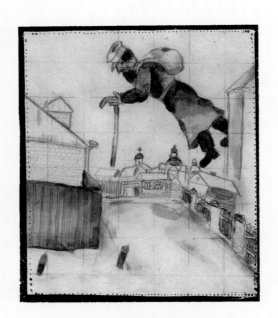

나 자신도 역시 때때로 여러 가지 의문을 품고 마음이 괴로울 때가 있다. 나의 모습을 거꾸로 그리거나, 목을 잘라서 대상을 조각조각 내어 망치기도 하고, 화면 위에 이들을 띄워놓기도 했다.

<div align="right">- 샤갈</div>

너의 서정적이고 아름다운 감수성이 하시디즘으로부터 새로운 독창성을 발견했단다. 너도 알다시피 하시디즘은 무척이나 동물을 아끼고 배려하잖니. 우리는 죄인의 영혼이 사후에 말 못하는 동물의 몸속으로 들어간다고 믿잖니. 이 엄마는 네가 그토록 염소와 수탉을 사랑하는 이유를 여기에서 찾았단다. 어때, 모슈카. 내 말이 맞니?

어머니가 말하는
샤 갈

## 사랑하는 아들아,
## 너는 러시아의 작은 유대마을에서 태어났단다

창밖으로 녹색의 바람이 불고 하늘은 너무 높고 푸르러서, 마음이 절로 경건해지는 가을날이구나. 그런데 바람에 흔들리는 저 나무에는 어느 누구의 영혼이 깃들어 있을까. 가느다란 나뭇가지와 서글픈 듯이 뒤집혀졌다 다시 펴지는 잎들이, 마치 버림받은 처녀 같구나. 눈물을 흘리는 건 비단 인간만이 아니겠지. 흔들리는 모든 것들은 울고 있는 것이라고 어느 시인이 말하지 않았던가!

애야, 난 지금 소녀가 된 기분이야. 언제나 일에 치여 사는 내가, 이렇듯 나무와 바람 그리고 하늘에 대해 이야기를 하니, 마치 순수한 마음에서 우러나오는 시를 한 편 쓴 기분이 들어. 너에게 감사하고 싶다. 너로 인해 한순간, 잃어버린 나의 감수성을 되찾은 듯싶으니까 말이야.

나의 사랑하는 아들, 모이세(Movcha, Moise) 하츠켈레프(Hatskelev)! 나는 너에게 말을 건다. 알겠니? 이제 나는 너에 대한 모든 것을 말하려고 해. 네가 부끄러워하던 너의 분홍빛 뺨과 너의 아름다운 입술과 낭만

적이고 예민한 너의 감수성과 너의 유년
시절에 대해⋯. 참, 내가 너를 이렇게 부
르면 사람들은 누구를 부르는지 의아해
하겠구나.

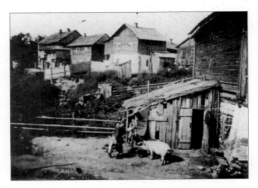

19세기 말 비테프스크 마을 변두리 풍경

'모이세 하츠켈레프'는 우리 유대인들
만의 이름이니, 러시아식 이름인 모이세
이 사하로비치(Moissey Sacharovich)라고
불러야 되겠지. 하지만 이 어미는 널, 모
이세이로 부르고 싶구나. 넌 언제나 집에선 모이세이로 불렸으니까 말이
야. 친척들도 모두 널 모이세이로 부르지 않았니. 기억나지?

애야, 난 지금 심장이 터질 것처럼 벅차서 솔직히 숨을 고르기가 힘들
다. 너의 어머니로서 내가 너에 대해 말할 수 있다는 게 얼마나 영광스러
운지 넌 모를 거야. 이 세상에는 수많은 예술가들이 있지만 그 가운데 너
처럼 전 세계적으로 사랑받는 예술가는 드물지 않니. 많은 사람들이 너
를 좋아하고 너의 모든 것을 알고 싶어한단다. 네가 채색한 마술 같은 그
림들이 그들을 홀렸던 것처럼 너, 샤갈이라는 사람에 대해서도 반하고
싶은 거란다. 아, 너의 그림 속에서 하늘을 나는 수탉처럼 경쾌하게 바람
이 불어와 나의 머리칼을 간지럽히는구나. 이 여왕의 머리를! 너는 나를
언제나 여왕이라고 생각했지!

모슈카 - 우리는 널 애칭으로 이렇게 부르곤 했어 - 넌 1887년 7월 6일
(율리우스 구달력으로는 6월 24일) 벨로루시아, 즉 러시아 공화국 북동부
의 리투아니아 국경에서 그리 멀지 않은 마을 페스코바티키(Peskovatiki)

에서 태어났단다. 이상하게도 그 해에는 비테프스크 근교에 있는 길가
의 작은 집에서 큰불이 났었는데, 네가 특별한 아이이길 바라는 나로서
는 이 화재가 뭔가 의미를 갖는 것일지도 모른다는 생각도 했지. 엄마
들의 마음은 모두 그렇단다. 제 자식이 뭔가 특별한 존재로 태어나기를
은근히 기대하는 법이지. 그 점에서 이 어미의 마음도 예외는 아니었을
거야.

　모슈카, 솔직히 말해 네가 태어난 집은 초라하고 낡은 곳이었단다. 엄
마는 그게 늘 맘에 걸렸지. 좀더 풍족한 살림살이에서 아이를 낳고 싶었
지만 하느님이 보내준 고귀한 너는 아무것도 모른 채 세상에 나왔어.

비테프스크에 있는 샤갈의 생가

〈비테프스크, 유레바 고르카〉, 1906년, 마분지에 수채, 21.4×27.4㎝

그것도 거의 사산아로 말이야. 물론 예수가 마굿간에서 태어난 것에 비한다면 말할 것도 없지만 말이야! 네가 태어난 지 얼마 지나지 않아 우리 가족은 비테프스크 근처의 한 전통적인 유대인 밀집지역으로 이사를 했어. 가난한 마을이었지. 지금은 벨라러스(Belarus)공화국으로 더 잘 알려진 이곳은 인구 5만의 작은 도시였는데 그 중에 절 반 정도가 유대인이었어. 주위로 늙은이와 젊은이들이 지나다니고, 야비치와 베일리네 가족 등 많은 유대인들이 왔다 갔다 하는 곳. 유대인학교를 다니는 소년이 쾌활하게 집으로 뛰어들어가는 곳. 끊임없이 집이나 상점을 들락거리는 사람들이 있는 곳. 그곳이 바로 우리 마을이었지.

## " 샤갈, 네 예술의 원천인
## 비테프스크여, 영원하라! "

샤갈은 평생 동안 고향 비테프스크를 그림에 담아내는 데 충실했다. 샤갈의 모친은 당시 잡화점을 운영
하면서 목조 건물에 세를 놓아 생활하고 있었는데, 〈빵집〉도 이러한 샤갈의 기억 속의 한 장면이다. 갓
구워낸 빵을 손님에게 팔고 있는 모습이 인상적이다. 비테프스크에서 벌어지는 '싸움' 은 일상적으로
벌어질 수 있는 작은 사건에 불과하다. 그러나 샤갈은 선명한 빨강으로 '싸움' 을 상징화하여 세속을 뛰
어넘는 기원을 나타내고 있다. 화면이 크게 4분할되면서 색깔은 노랑에서 빨강, 빨강에서 노랑으로 회
전한다. 이 기묘한 시각적 효과는 이윽고 〈불타는 집〉으로 연결된다. 불타는 집을 강렬한 빨강색으로 표
현함으로써 빨강이 뿜어내는 광기를 표현하고 있다. 활활 타오르는 하늘은 낮에 비유되고, 화면 오른쪽
은 밤하늘이 지배한다. 양손을 치켜든 농부의 모습은 낮을 암시하며, 밤하늘 아래 서 있는 여자의 S형태
의 팔은 밤을 상징한다. 광희에 찬 이 빨간 불꽃이야말로 초감각적인 기원을 뜻하고 있음이 분명하다.

〈빵집〉, 1910년, 캔버스에 유채, 65.4×75cm

▶ 〈싸움〉, 1911-1912년, 구아슈 · 연필, 28.9×24.1㎝
▼ 〈불타는 집〉, 1913년, 캔버스에 유채, 106.7×120.1㎝

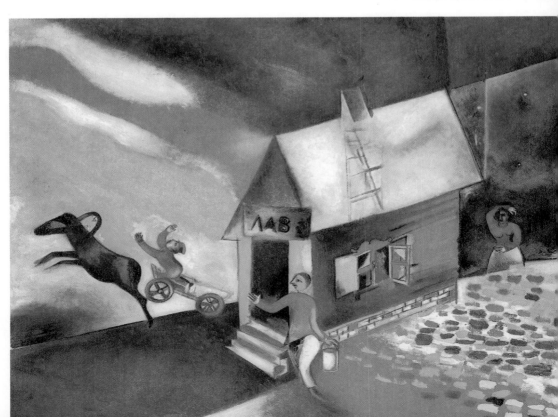

## 염소와 수탉을 사랑한 너는,
## 유대종교 '하시디즘'의 영향을 받았지

우리 집안은 그리 풍족하지 않았지만 정신적으로는 풍족했단다. 우리 가정은 하시디즘 유대교를 믿는 신실한 가정이었어. 러시아에서는 종교심과 민족전통으로 유명한 유대인 가정 말이야. 그런데 얘야, 너 하시디즘(Hasidism)이 뭔지 아니? 그래, 사랑스러운 미소를 띠고 고개를 끄덕이는구나. 엄마는 이런 네가 무척 대견스러워. 하지만 혹시 모르는 사람이 있을 테니, 상냥하게 설명해주자꾸나. 괜찮겠지? 하시디즘은 보통 신비유대교라고 해. 1730년대에 '바알 토브'라는 사람의 지도하에 폴란드-리투아니아 동남부에서 하시디즘 운동이 시작되었단다. 정통 유대교의 지나친 엘리트주의에 반대하고 신과의 직접적인 교감을 강조하는 이 새로운 종교는 크고 작은 모든 사물과 선하고 악한 모든 사람에게서 '신성한' 불꽃을 발견할 수 있다고 가르치지. 때문에 이 종교적인 혁신운동은 정통 유대교로부터 이단이라는 소리를 들어야 했어. 뿐만 아니라 지식인 계층에게선 '미신'이라는 딱지를

받아야 했지. 참, 관대하지 못한 행동이지 뭐니. 모슈카, 권력을 가지고 있는 모든 것은, 새로 생겨난 존재에 대해서 엄청난 알레르기 반응을 일으킨단다. 종교라고 해서 예외는 아냐. 하시디즘 유대교 또한 이러한 악한 상황에서 발생한 거란다. 주류인 정통유대교에 반기를 들고, 대중과 직접적으로 소통하기 위해서!

애야, 넌 염소와 수탉과 말을 사랑했지. 넌 그들의 몸에 생명에 가까운 색을 입혔어. 핏빛 빨강, 깊은 심연의 파랑, 3월의 보리밭처럼 짙푸른 녹색…. 내가 지금 무슨 말을 하려고 하는지 넌 알고 있지, 모슈카? 계집아이처럼 예쁘고 사랑스런 나의 아들아, 네가 싱글생글 웃고 있는 건 이 엄마가 지금 무슨 말을 하려고 하는지 모두 알고 있다는 뜻이겠지? 그래, 맞았어. 난, 네가 하시디즘에서 많은 것을 받아들였다는 말을 하고 싶은 거야. 너의 서정적이고 아름

〈수탉〉, 1929년, 캔버스에 유채, 81×63㎝

다운 감수성이 하시디즘으로부터 새로운 독창성을 발견했다고 말이야. 너도 알다시피 하시디즘은 무척이나 동물을 아끼고 배려하잖니. 우리는 죄인의 영혼이 사후에 말 못하는 동물의 몸속으로 들어간다고 믿잖니. 이 엄마는 네가 그토록 염소와 수탉을 사랑하는 이유를 여기에서 찾았단다. 어때, 모슈카. 내 말이 맞니?

" 소, 말, 닭 등 우리와 친숙한 동물에 죄 많은 우리 인간의 영혼이 깃드는 법이지.
너, 샤갈은 그들의 영혼에 빨강, 파랑, 초록의 색채를 입혔단다. 이 같은 너의
서정적이고 아름다운 감수성은 바로 유대 '하시디즘' 에서 비롯된 거야. "

샤갈의 〈나와 마을〉에는 시공을 넘는 세계가
펼쳐진다. 샤갈과 마주하고 있는 암소를
매개로 하여 젖을 짜는 여인, 비테프스크
의 마을 풍경, 둥근 지붕 모양의 교회 등이
심리적인 원근법으로 화폭에 담겨 있다.
그러나 암소와 나(샤갈) 사이에 원이 겹쳐
지면서 우주적인 감정을 띠기 시작한다.

▲ 〈나와 마을〉을 위한 습작, 1911년, 구아슈 · 수채, 21.5×13.5cm
▶ 〈나와 마을〉, 1911년, 캔버스에 유채, 192.1×151.4cm

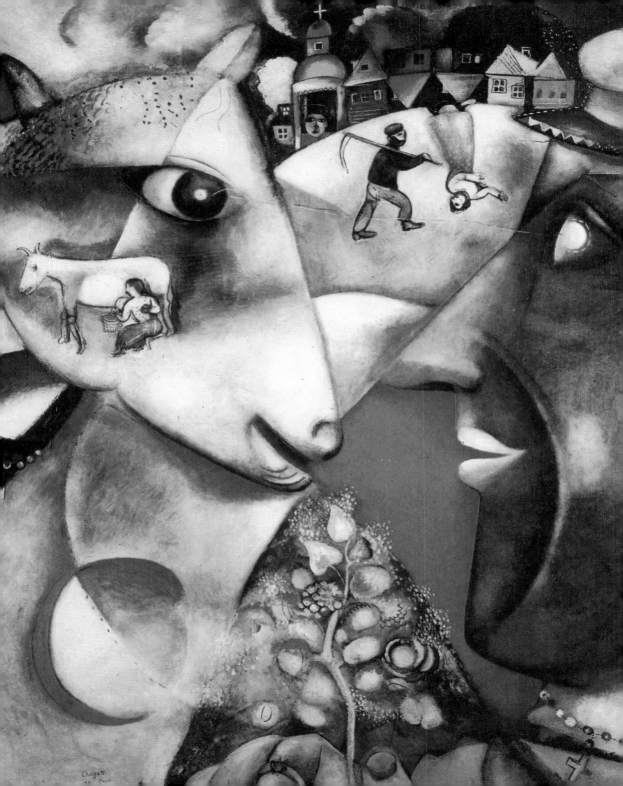

샤갈, 너는 이따금 삶에 지친
아버지에게서 슬픈 미소를 보곤 했지!

**이런,** 그리고 보니 내가 우리 가족을
소개하는 걸 깜박했구나. 아까부터 너의 동생들이 왜, 자기들을 소개시
켜주지 않느냐고 투덜거렸는데 이제야 말하는구나. 우리 가족은 나와 너
의 아버지 그리고 여섯 명의 누이들—아뉴타, 지나, 리사와 마냐 쌍둥이,
로사, 마리아스카—남동생 다비드로 구성되어 있어. 불행히도 아홉째인
라첼은 어릴 때 죽고 말았지. 가엾은 라첼에게 신의 가호가 있기를!

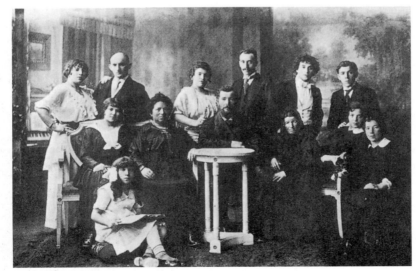

가족과 함께,
1900년

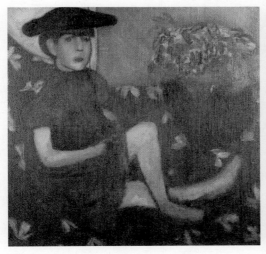

〈소파에 앉아 있는 소녀〉, 1907년, 캔버스에 유채, 75×92.7㎝　　　　〈창가의 리사〉, 1914년, 캔버스에 유채, 76×46㎝

> 소파에 앉아 있는 마리아스카, 창가의 리사, 그리고 아뉴타, 마냐, 루트를 켜는 다비드
> 등 네 동생들은, 일찍이 화가를 꿈꾸던 샤갈, 네 젊은 날의 빛나는 모델이 되어주었지…

〈아뉴타〉, 1910년, 캔버스에 유채, 92.8×70.8㎝　　　　〈카샤를 먹는 마냐〉, 1914-15년, 종이에 유채, 49.2×35.7㎝

〈**루트를 켜는 다비드**〉, 1914-15년, 종이에 유채, 50×37.5㎝

샤갈은 1914년부터 이듬해에 걸쳐 고향을 테마로 한 작품을 무려 60점이나 그렸다. 잼을 만드는 할아버지, 빵을 굽는 어머니, 책을 손에 든 창가의 누이 등 가족을 소재로 한 그림들이 많다. 특히 〈루트를 켜는 다비드〉에는 샤갈의 애정의 손길이 깃들어 있다. 그림 속의 다비드는 샤갈의 동생으로 21세의 나이에 폐결핵을 앓다 죽음을 맞이한다.

너희 아버지의 이름은 자카르(Zakhar, 1863～1921)야. 신앙심이 돈독한 그는 야치닌이라는 청어 도매상에서 육체노동을 했지. 난 기억해. 네가 그를 얼마나 동정을 가지고 바라봤는지를. 얼마나 그를 가엾게 여겼는지를. 전혀 수염을 다듬지 않고, 갈색이면서 동시에 잿빛이기도 한 눈동자를 가진 그를, 네가 무척이나 슬픈 눈으로 바라보곤 했다는 것을! 32년 동안 점원이 아닌 노동자로서 무거운 청어가 담긴 통들을 옮기는 아버지의 모습을 볼 때마다 네 작고 여린 심장이 얼마나 오그라들었는지 내게 고백한 적이 있었지.

〈화가의 부친〉, 1907년, 종이에
잉크 · 세피아, 23×18㎝

애야, 넌 그에게서 부끄러움을 느꼈던 거니? 아니라고 고개를 젓진 말아. 그건 거짓말이 될 수도 있으니까. 엄마 생각에 넌 지나치리만치 그를 동정했던 것 같아. 청어 기름에 찌들어 반짝거리던 그의 옷과, 황토빛 얼굴에 가득한 주름살들을, 너는 어쩌면 부끄러워했을지도 모르지. 너는 그의 곁에 서 있는 뚱뚱한 사장을 '박제된 동물' 같다고 늘 생각했었어. 넌 네 아버지와 사장을 언제나 비교해서 생각했던 것 같아. 겉으로는 뚱보 사장을 욕하면서 속으로는 약간이나마 존경심을 가졌을지도 모르는 일 아니니?

인간에겐 열등감이란 게 있단다. 이 엄마는 그 열등감이 특별히 너를 피해갔을 거란 생각은 안 해. 너도 한 인간이니까 말이야. 엄마가 이렇게 말해서 기분이 좀 나쁘니? 하지만 이걸 알아두렴. 난 진심어린 애정을 가

〈**아버지, 어머니, 나**〉, 1911년,
종이에 펜, 21 × 13㎝

지고 너를 바라보고 있다는 것을. 네가 하는 모든 행
동과 말들을 이 엄마는 그냥 무심히 흘려보내지 않는
다는 것을!

사랑하는 아들아, 너는 네 아버지의 얼굴에서 이
따금 슬픈 미소를 보곤 했지. 그 미소가 대체 어디에
서 오는 건지 몰라 넌 좀 혼란스러워했어. 그리고 그
의 이빨, 하찮은 모든 것들의 이빨을 상기시키는 네
아버지의 이빨. 너는 네 아버지에 대한 모든 것을 불
가사의하고 슬프게 느꼈지. 마치, 네가 언젠가 고백
한 바와 같이, '접근하기 힘든 하나의 이미지'처럼
말이야.

키가 크고 말랐던 그는 언제나 기름에 전, 더러운 옷차림으로 귀가를
했지. 그의 커다란 주머니에는 빛이 바랜 붉은 손수건이 꽂혀 있었어. 종
종 그는 호주머니에서 과자와 얼은 배(梨) 꾸러미를 꺼내어, 주름투성이
의 거뭇한 손으로 너희들에게 나누어주었지. 그것들은 식탁의 접시에서
가져온 것 이상으로 즐겁고, 맛있고, 흘러내리는 것처럼 너희들의 목구
멍을 지나갔단다. 네 아버지의 호주머니에서 과자도, 배도 나오지 않는
저녁은 슬펐지. 네게만 그는 친절했어. 그에게는 서민의 마음이 있었고,
그것은 시적(詩的)이었는데! 그는 항상 잠자코 있었고, 우울했지.

아무튼 난 네가 너의 아버지 자카르를 항상 이해하려고 애썼다는 걸 알아.
언제였더라? 넌 네 자신을, 침묵에 길들어 있는 네 아버지의 마음을 유일
하게 이해하는 사람이라고 장담까지 했단다. 그의 수입은 사실 변변치

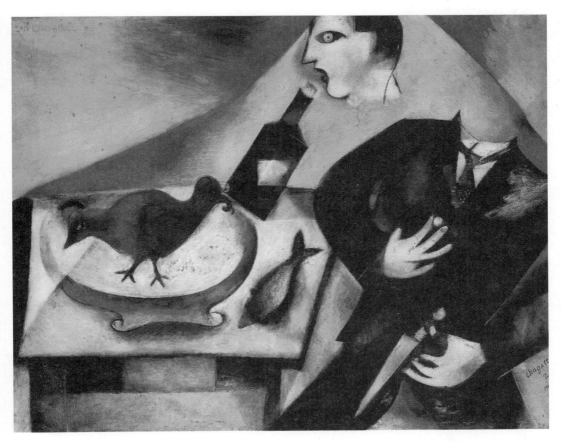

<술취한 사람>, 1910-12년, 캔버스에 유채, 85×115㎝

강렬한 빨강, 노랑, 검정 색으로 표현된 이 작품은 큐비즘의 경향을 띠고 있다. 머리가 몸통과 분리되어 있는 사람이 그려져 있고, 칼, 술병, 붉은 닭, 청어(샤갈의 부친을 암시하고 있다)가 인상적으로 그려져 있다.

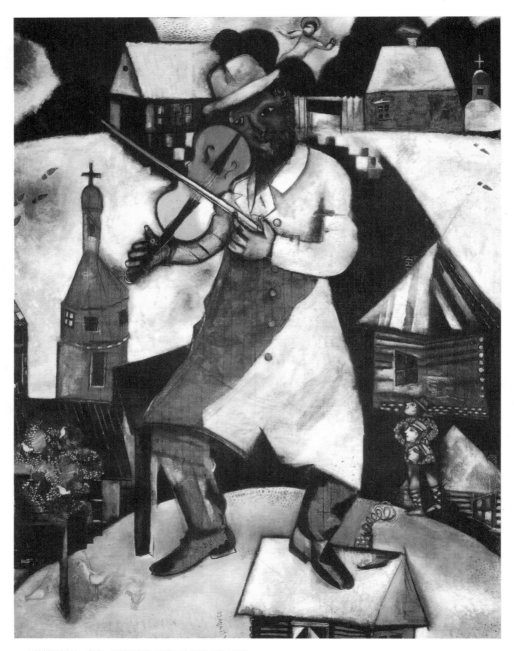

〈바이올린 켜는 사람〉, 1912-13년, 캔버스에 유채, 188×158㎝

못했고 이 엄마가 거의 생계를 떠맡았지만, 나도 알지. 그가 얼마나 소박하고 시적인 마음을 지녔는지를 말이야. 나는 그를 너만큼이나 이해하고 사랑한단다. 참, 내가 이야기했던가? 젊은 시절, 그는 나에게 멋진 숄을 선물한 적이 있었어. 그때 난 그가 낭만적인 사람이란 걸 알았지!

애야, 가끔 보면 잠자코 있는 사람이 더 로맨틱하단다. 그는 아무 일도 하지 않는 것처럼 보이지만 사실은 속으로 무척 고민을 하고 있는 거거든. 이를테면, '저 여자에게 무얼 선물하면 좋을까? 하늘하늘거리는 스카프가 좋을까? 색이 고운 립스틱이 좋을까? 아니면 새하얗게 핀 백장미를 따다 바치는 건 어떨까?' 하고 말이야.

네 아버지도 분명히 그런 생각을 했을 거야. 도통 말이 없는 사람이었으니까. 어머, 내가 지금 무슨 얘길 하는 거지? 모슈카, 이 엄마를 이해해 주렴. 참 나 바보 같구나. 그런데 왜 네 볼이 발개지는 거지, 귀여운 나의 아들아!

## 도살장, 덜컹이는 집수레,
## 슬픈 바이올린 소리가 네 그림을 풍요롭게 했단다

오늘도 해는 따뜻하게 지상을 데우고 있구나. 건물들의 유리창에선 마치 싱싱한 물고기가 물 위로 튀어오르는 듯이, 햇살이 튀어오르고 골목에서는 아이들이 고함을 지르며 노는 소리가 들려온다. 나의 입가엔 저절로 미소가 번지는구나. 아, 나의 미소. 얘야, 넌 나의 미소를 얼마나 사랑했니? 오로지 너만의 것이라고 여겼던 나의 미소를! 어떤 미소에서도 슬픔을 알아차리는 너의 예민한 감수성은 나를 이따금 서럽게 하지만 그래도 난 네가 얼마나 기특한지 몰라. 자신의 눈에 보이는 모든 것에서 아픔을 찾을 수 있는 사람이란 진실로 아름다운 법이니까.

참, 네가 사제의 집과 집 앞의 담장 그리고 담장 앞의 돼지들을 그리곤 했던 곳을 기억하니? 그래, 바로 너의 외갓집이야. 비테프스크에서 약 48킬로미터 떨어진, 그곳에서 이 엄마는 태어났지. 암소와 송아지들이 많았던 곳. 왜냐하면 네 외조부는 도살업을 하셨으니까. 난 거의 모든 시간

을 푸줏간에서 보냈단다. 그리고 너의 아버지를 만났어….

나의 이름은 페이가이타(Feiga-ita, 1870~1915). 사람들은 나를 두고, '마음씨 착한 쾌활한 여자'라고 했단다. 비록 배운 것은 없지만 지기 싫어하는 자존심 강한 미녀로 불리었지.

나는 작은 식품점을 운영하면서 집 앞 마당에 있는 나무 오두막집을 임대해서 우리 집 살림에 보태기도 했어. 난 그야말로 열혈여성이었단다. 사실상 집안의 생계를 도맡은 거지. 너도 봐서 알겠지만, 이곳 비테프스크의 주민들 대부분은 상인이나 제조업 등으로 생계를 꾸려나가고 있잖니.

그런데 모슈카, 넌 네가 외가에서 행복한 유년시절을 보낸 사실을 기억하고 있니? 각기 다른 성격을 가진 이모들과 삼촌들이 있는 곳. 이들 중에서츠만 입은 채 변두리 지역의 거리를 산책한 사람이 끼어 있었지. 이 나체 행진이 너에게는 또 얼마나 즐거움을 주었니! 이 엄마야 많이 창피했지만 말이야. 넌 언젠가 고백했었지. 어느 날 네 외할아버지는 외양간에 꼿꼿이 서 있는 암소에게로 다가갔지. 그리고는 이렇게 말씀하셨어.

"워이, 들어봐라. 다리를 좀 내밀어보라구. 너를 묶어야만 해. 우리는 무언가를 팔아야 하거든. 고기 말이야. 무슨 말인지 알아듣겠지?"

너는 그때 팔을 내밀어 암소의 입을 감싸안고서, 절대로 고기를 먹지 않겠다고 속삭였지. 음, 고개를 갸우뚱하는 걸 보니 기억이 안 나는가 보구나? 잘 생각해봐. 분명히 그랬었어. 그런데 넌 약속을 저버리고, 할머니가 오븐에 구운 고기를 맛있게 해치웠지.

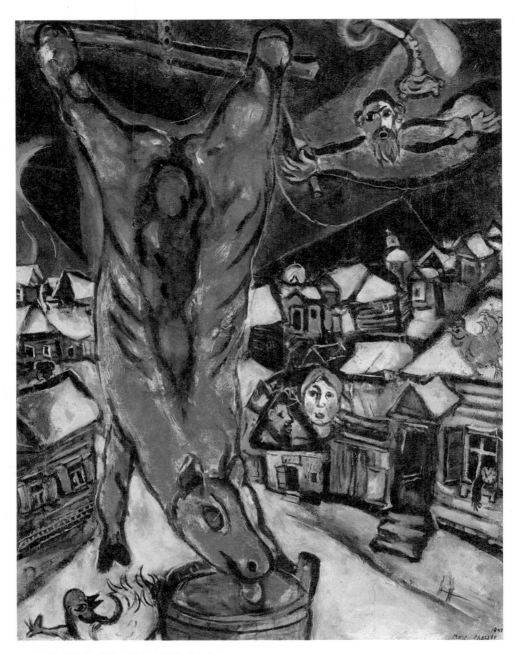

〈가죽을 벗긴 소〉, 1947년, 캔버스에 유채, 101×81㎝

"너, 발가벗겨진 채 십자가에 매달린 암소야, 너는 꿈을 꾸고 있구나. 번뜩이는 칼이 너를 천국으로 인도했구나."

조금 전에 넌 이렇게 중얼거렸는데, 세상에! 김이 모락모락 나는 따뜻한 고기 앞에서 그만 생각을 바꿔버렸어. 너는 잔인하게 도살되는 암소들에게 용서를 빈 다음, 고기를 맛있게 먹었지. 애, 나는 지금 널 탓하려는 게 아니란다. 단지 난 한없이 순진무구한 너의 모습을 말하고 싶은 것뿐이야.

모슈카, 앞에서도 잠깐 스치고 지나갔듯이 너에게는 많은 삼촌들이 있지. 레이바, 노이히, 유다, 이스라엘, 주시 등. 그 중 노이히 삼촌은 특히 너와 잘 놀아주었는데, 벌써 잊진 않았겠지? 토요일마다 예배옷 상의를 걸치고 어떤 구절이든 상관없이 큰 소리로 성경을 읽던, 그 노이히 삼촌 말이야. 그는 너를 덜컹거리는 짐수레에 태우고서 들판으로 가축들을 찾으러 가곤 했잖니. 시장에라도 갈 때면, 노이히가 코를 훌쩍이면서 말에게 "이랴, 이랴!" 하고, 너는 돌아오는 길에 암소들의 꼬리를 잡아끌었지. 노이히는 바이올린도 꽤 잘 켜서 그는 예배가 끝난 후 가족들 앞에서 바이올린을 연주하곤 했단다.

그때 넌 네 할아버지를 유심히 쳐다보았지. 뭔가 미심쩍은 얼굴로 말이야. 더러운 창문 앞에서 제 아들이 바이올린을 연주하는 동안, 도살꾼이자 상인이며 동시에 성가대 지휘자이기도 한 늙은 할아버지가 무슨 생각에 잠겨 있는지를 넌 알고 싶어했지. 피를 손에 묻히고, 그 손으로 성경을 드는 사람, 할아버지. 너에게 그는 좀 의아스러운 존재였던 것 같

할아버지 손에 의해 잔인하게 도살되는 암소를 지켜보면서 다시는 고기를 먹지 않겠다고 고개를 흔들던 네가 김이 모락모락 나는 고기를 눈앞에 두자 생각이 바뀌었지. 아주 맛있게 먹는 너의 순진무구한 모습…. 샤갈, 그것이 인생인 거야.

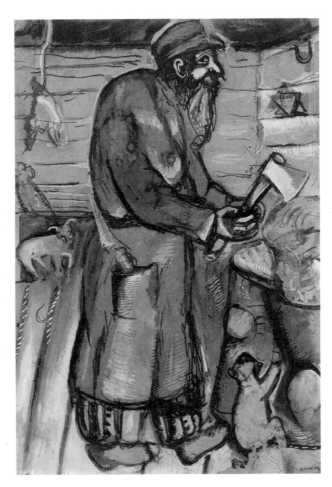

〈정육사〉, 1910년, 종이 위에 구아슈, 34.5×24.5㎝

아. 아직 넌 어렸을 때니까.

모슈카, 난 네가 보낸 외가에서의 유년시절이 너에게 많은 영향을 미쳤을 거란 생각을 해. 할아버지, 할머니도 너에게 많은 인상을 남긴 분들이잖니. 소가죽 냄새를 맡으며 지낼 때 너는 얼마나 할머니를 사랑했니? 그녀의 옷가지가 현관문에 걸려 있는 것을 넌 아직도 기억하고 있겠지. 또 언젠가는 할아버지가 네 누드그림을 보고서, 사실상 그것이 자신과는 아무 상관 없다는 듯이 외면했을 때, 너는 그가 예술에 전혀 관심이 없으며 심지어는 그림보다 고기를 훨씬 더 중요하게 여긴다는 것을 알게 되었지. 그때 넌 할아버지에게 실망했니?

하지만 얘야, 아직 실망하기엔 이르단다. 생각해봐! 그는 오두막집 축제 또는 심하트 토라(초막절 끝날에 지키는 유대교 의식. 1년 동안 읽어온 토라 읽기가 끝나고 다음 해 토라 읽기가 시작되는 것을 즐겁게 기념하는 날) 때 지붕 위에 기어올라 파이프 위에 앉아서 당근을 먹고 있었어. 그 모습은, 너도 말했다시피 정말 한 폭의 그림 같았지. 마치 동화 속에서나 나올 법한 일을 네 할아버지는 천연덕스럽게 하지 않았니! 후에 넌 할아버지가 그랬던 것처럼 지붕 위에 올라갔지. 고향 마을을 한눈에 내다보려고 말이야. 너의 하늘, 너의 별들이 있는 그곳을 더 잘 볼 수 있도록….

**66** 샤갈, 너는 말했지. 어린 시절, 삼촌의 짐수레를 타고 가축을 팔러다니던 그때가 정말로 행복했었다고. 아마도 너는, 그때부터 인간과 자연, 동물과 인간이 무언의 대화를 나누는 그림을 이미 마음속에 그리고 있었던 것은 아니었을까? **99**

〈가축상인〉, 1912년, 종이에 구아슈·잉크·연필, 15.2×31㎝

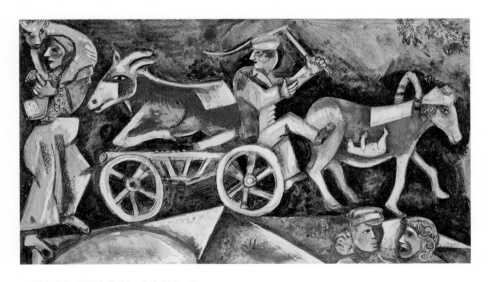

〈가축상인〉, 1912년, 구아슈·수채, 26.2×47㎝

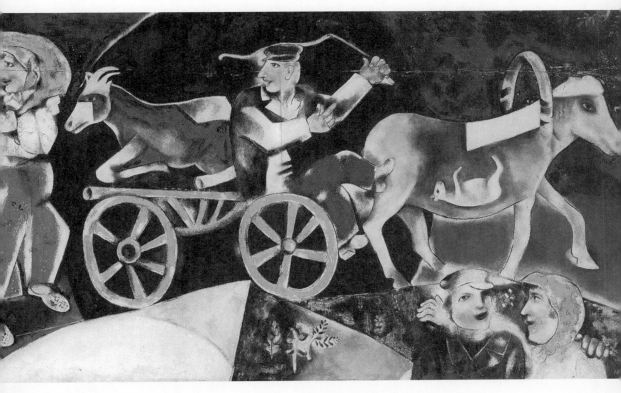

〈가축상인〉, 1922-23년, 캔버스에 유채, 99.5×180㎝

여기서 '가축상인'은 노이히 삼촌을 염두에 두고 그린 것이리라. 이 작품에서도 큐비즘의 경향을 엿볼 수 있다. 화면의 왼쪽 농부는 어린 가축을 무동 태우고 있다. 짐수레 위에 소가 실려 있고, 투명한 암당 나귀가 뱃속에 새끼를 배고 있다. 그 앞에 러시아 농부가 부인에게 말을 걸고 있다. 샤갈은 이 그림에서 보이는 것과 보이지 않는 것, 양쪽을 그리고 있는 것이다. 이 작품은 1914년 샤갈이 파리에서 러시아로 돌아오는 도중 잠시 머물렀던 베를린의 슈투름 화랑에서 전시되어 독일 표현주의자들, 특히 동물을 잘 그리는 화가로 알려져 있는 아우구스트 마케와 프란츠 마르크에게 극찬을 받았다. 이 작품이 단순히 세기말 러시아의 전원생활을 묘사한 데 머물렀다면 그렇게 높이 평가받지는 않았을 것이다. 〈가축상인〉은 샤갈의 탁월한 감수성에 의해 인간과 자연, 동물과 인간이 영원의 대화를 나누는, 상징성이 뛰어난 우수한 작품이라 할 수 있다.

## 말더듬는 아들, 차별받는
## 아들을 위해 이 어미는 뭐든 해야만 했지

너는 일곱 살 때부터 유대인의 전통적인 초등학교인 헤데르에 다녔단다. 6년 동안 이 학교에서 수학을 하다 1898년 러시아 초등학교로 편입을 했지. 그곳은 유대인은 입학할 수 없도록 규정된 학교였지만 이 엄마는 50루블이나 되는 뇌물을 바친 끝에 널 학교에 들여보낼 수 있었단다. 지금 생각해보면 매우 부끄러운 일이지. 하지만 난 네가 좀더 좋은 환경에서 공부하길 원했어. 단지 유대인이라는 이유만으로 네가 러시아 아이들보다 나쁜 환경에서 공부를 해야 한다는 사실을 이 엄마는 용납할 수 없었지.

애야, 부당한 차별은 도처에 있단다. 옛날이나 지금이나 변한 건 그다지 없어. 차별을 정당하게 극복할 수 있는 방법을 너무 찾기 어려워서 엄마는 좀 쉬운 방법을 택했던 거란다. 그래도 난 네가 결국 러시아 학교에 들어갈 수 있어서 얼마나 기뻤는지! 하지만 모슈카, 난 네가 이 새로운 학교에서 힘든 나날을 보냈다는 걸 알아. 왜 모르겠니?

넌 낯선 환경 속에서 반(反)유대주의에 시달렸고, 남들 앞에서 잘해야겠
다는 심적인 부담감 때문에 말까지 더듬게 되었잖니. 때문에 너는 수업 내
용을 다 알면서도 발표하기를 극도로 무서워했고, 급기야 포기해버렸지.
비극. 넌 이것을 '비극'이라고 말했어. 이 얼마나 슬픈 단어니? 어린 네가
비극을 떠올렸다니!

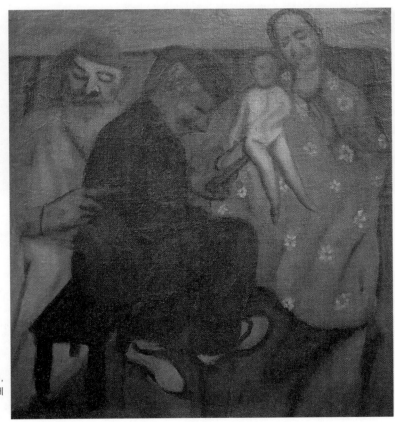

〈가족(모성)〉,
1909년, 캔버스에
유채, 74×67㎝

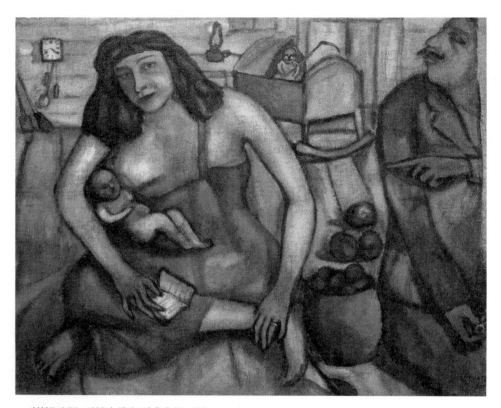

〈부부(聖家族)〉, 1909년, 캔버스에 유채, 91×103㎝

"난 내 책을 수백 페이지씩 무자비하게 찢어 바람 속으로 던져버릴 것이다. 러시아어로 된 모든 말들, 다른 모든 나라와 바다에 대한 단어들도 모두 날려 보내자…."

기억하니? 넌 이렇게 속으로 울부짖었어. 얘, 모슈카야. 네가 정말 이렇게 속으로 흐느꼈니? 말더듬이라는 사실 앞에서 넌 이렇게 떨었던 거니? 슬프구나. 생각하면, 이 엄마가 너에게 못된 짓을 한 것 같아 마음이

너무 아파. 네가 받은 상처를 내가 다 가져갈 수만 있다면! 하지만 착한 너는 학습의 끈을 완전히 놓지 않았지. 애야, 난 네가 기하 과목을 좋아한다고 말했을 때 정말 가슴이 벅찼단다. 너에게 공부에 대한 의욕이 남아 있다는 걸 알았으니까 말이야. 그렇게 절망적이지는 않았지(아, 이 이기적인 엄마를 용서하렴). 선, 각, 세모, 네모 등이 너를 환희로 몰아넣었다고 고백까지 한 너잖니.

"그림 그리는 시간이면 나는 왕좌만 없는 왕이었다."

기억하니? 넌 짐짓 감동에 찬 얼굴로 이렇게 말했어. 그때 너와 함께 공부한 친구로는 조각을 한다는 오시프 자드킨이 있었지. 물론 난 이 자드킨이라는 작가가, 나중에 오베르 쉬르 와즈의 공원에 화구를 둘러메고 가는 고흐의 조각을 한 사람이란 걸 후에 알았지만 말이야. 그래, 넌 이때부터, 아니 훨씬 이전부터 그림에 소질이 있었던 거야. 네가 이 말을 내뱉었을 때, 내가 좀더 현명한 엄마였더라면 너의 미술가적인 재능을 눈치챘을지도 몰라. 하지만 난 그렇지 못했단다. 오히려 네가 그림을 내게 보여주었을 때, 이 엄마라는 사람은 네 기분을 상하게 하는 말만 하고 말았지 뭐야.

"모이세이, 너에게 재주가 있다는 건 알겠어. 하지만 내 말을 들어. 넌 사무원이 되어야 해. 안됐지만 어쩔 수 없단다…."

그때 네가 받은 상처를 내가 어떻게 다 헤아릴 수 있을까. 그런데 모슈카, 넌 처음에 너무나 많은 꿈을 가지고 있었다는 걸 아니? 넌 가수가 되고 싶다고도 말했고, 바이올리니스트, 무용수, 시인이 되고 싶다고도 말했단다. 이 꿈 많은 아이야, 네가 정말 그랬다니까!

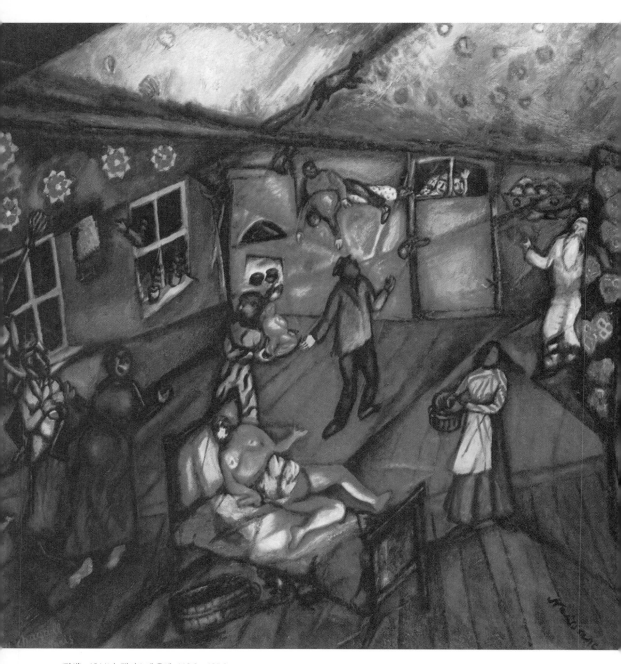

〈탄생〉, 1911년, 캔버스에 유채, 113.3×195.3㎝

## " 샤갈의 영원한 예술적 화두, 탄생 · 결혼 · 죽음 "

1910년경, 샤갈의 중심적 테마는 '탄생' 과 '결혼', '죽음' 이다. 유대인으로 태어나 유대종교 하시디즘의 영향을 받으며 자란 샤갈 눈에 비치는 탄생, 결혼, 죽음이 그의 색채마술에 의해 빨강, 파랑, 초록으로 물들어간다. 〈탄생〉에서 아기를 낳은 엄마는 강렬한 빨강으로, 이와 대조적으로 벽면은 초록, 천정은 파랑으로 표현되고 있다. 또한 〈결혼〉에서는 유대 전통악기인 바이올린이 엄숙하게 행렬을 선도하고, 이를 지켜보는 마을사람들의 시선 또한 자못 엄숙하게 표현되고 있다. 화풍은 지극히 토속적이며 러시아의 민중예술과 직결되어 있다. 〈사자(死者)〉에서 샤갈은 '상징을 이용하지 않고 어떻게 죽은 사람처럼 길을 어둡게 표현할 것인가' 를 고민한 끝에 죽은 사람이 누워 있는 길은 아주 어둡게, 상대적으로 밤하늘은 환하게 표현함으로써 슬픔을 극대화했다. 〈사자(死者)〉에서 죽은 남자 옆에서 여자가 슬퍼하고 있고, 그 옆에서 무관심하게 청소를 하고 있는 남자 모습도 보인다. 지붕 위에서는 샤갈의 삼촌이 마치 아무 일도 일어나지 않은 듯이 바이올린을 켜고 있다.

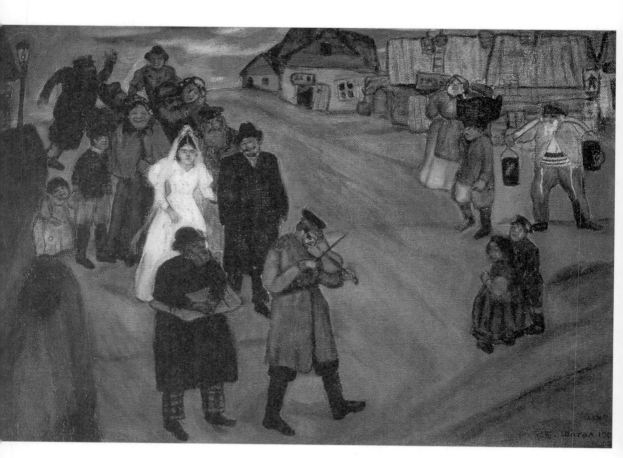

〈결혼식〉, 1909년, 캔버스에 유채, 68×97㎝

〈사자(死者)〉, 1908년, 캔버스에 유채, 68.2×87㎝

〈사자(死者)〉, 1913년, 구아슈, 34.6×42.2㎝

그런데 네가 5학년이었을 때, 전환
점이 왔단다. 미술시간이었지. 너를 유독 괴롭히던 악동 하나가 너에게
종이 한 장을 날렸어. 녀석은 유급생이었는데 그가 던진 얇은 종이에는
〈니바(Niwa)〉라는 잡지의 그림이 베껴져 있었던 거야. 넌 그것을 보고
흥분했지. 그리고는 그날로 당장 도서관으로 가서 〈니바〉 잡지를 빌렸단
다. 이때 네가 최초로 베낀 삽화는 작곡가 안톤 루빈스타인이었어. 너는
지치지도 않고 열심히 그림을 그렸고 습작품들을 네 침실에 걸어두었어.
바로 이 무렵부터 넌 부쩍 '예술가' 라는 단어에 대해 생각하게 되었지.
아, 네가 얼마나 경외심을 가지고 이 단어를 대했는지 내가 알았더라면!

그러던 어느 날 한 친구가 네 방에 와서 소리를 질렀지.

"와, 너 진짜 화가구나?"

이 예기치 않은 말을 듣고 너는 어떤 한 학교를 떠올렸어. 푸른 바탕에
하얀색으로 '펜 미술 · 디자인 학교' 라고 씌어 있는 커다란 간판을 단 학

교를. 그와 동시에 넌 다짐을 했지. 이 엄마가 그토록
바라던, 점원이나 회계원, 사진사의 직업을 결코 갖지
않겠다고 말이야. 네가 했다고는 도저히 믿기지 않을,
당찬 말까지 내뱉으면서!

"나는 어머니의 꿈을 깨뜨릴 것이다."

넌 이제 어엿한 어른이 되어가는 중이니? 화창한 날,
너는 내게 말했지. 화가가 되고 싶다고. 그때 난 오븐에
빵을 넣고 있었는데, 너의 뜬금없는 말에 어찌나 황당
했던지! 얘야, 기억나니? 난 네게 "미쳤다"고 말했단다.

예후다 펜

"귀찮게 하지 말고 날 좀 내버려두렴. 오븐에 빵을 넣어야 해."

난 너에게 재차, 말도 안 되는 소리 그만 하라고 했지. 너의 진정한 꿈
이 화가일 줄은 생각도 못했으니까. 하지만 결국 난 너에게 손을 들고 말
았어. 모슈카, 착한 얼굴을 하고서 어쩜 넌 그렇게 잘도 보챘니? 우리는
네 소원대로 펜 씨의 디자인 학교로 찾아갔지. 누더기처럼 구겨진 너의
습작품들을 둘둘 말아서 챙기는 걸 잊지 않고 말이야. 그 전에 네 아버지
는 수업료 5루블을 너에게 주면서, 그 돈을 마당으로 던져버렸지. 그는
네가 미술 교육을 받는 걸 탐탁치 않아 했어. 세련되지 못한 그로선 자신
의 마뜩찮은 심사를 이런 식으로밖에 표현할 수 없었단다. 아, 너무나 솔
직하고 인간적인 사람!

근데 얘야, 이 엄마는 조금 웃음이 난단다. 펜 씨를 방문할 때 네 표정
은 몹시 굳어 있었지. 잔뜩 긴장한 얼굴이었어. 넌 펜 씨가 네 그림들을
보고 대수롭지 않은 반응을 보일까봐 무척 걱정했던 거야. 다행히 친근

한 인상의 펜 씨는 너의 그림에 합격점을 주었지.

"예… 재능이 있군요…."

1906년경, 너는 두 달 정도 펜 씨의 학교에 다녔어. 나와 네 아버지가 선뜻 너를 그 학교에 보낸 것은, 펜 씨가 신앙심이 깊은 유대인이었기 때문이란다. 그는 러시아 제국에서 최초로 비테프스크 중심가에 유대인 미술학교를 세웠고, 풍경화와 인물화를 주로 그리는 관학파의 유명한 화가였어. 때문에 우리뿐만 아니라 비테프스크의 다른 학부모들도 펜 씨를 신뢰했단다. 그래서 많은 젊은 유대인 화가 지망생들이 그의 학교를 찾았던 거였지. 펜은 더벅머리인 너에게 매우 친절했으며, 정직한 화가였고, 네게서 학비조차 받지 않았단다.

나는 기억한단다. 자식 이기는 부모 없다고, 흥분된 마음으로 몸을 떨고 있던 너와 함께 예후다 펜의 화실로 향한 그때를. 너는 그때 이렇게 말했었지.

"계단을 오르는 순간부터 나는 물감과 그림의 냄새에 취하고 압도되었어요. 어느 곳에나 초상화가 걸려 있었는데, 예컨대 시장 부부, L모 부부, K모 남작 부부, 그 밖에도 많은 인물들이 있었지요. 본능적으로 이 화가의 방식은 내 방식과 다르구나 느꼈어요."

네가 이렇게 얘기하는 것을 보고 모슈카, 이 엄마도 눈치챌 수 있었단다. 네가 예후다 펜 씨와는 전적으로 다른 느낌의 예술세계를 가지고 있다는 것을. 네가 펜 씨의 학교를 처음 방문한 날, 본능적으로 직감했듯이, 그의 작업방식이 너의 스타일과는 다르다는 것을 말이야.

자연주의적이고 가끔은 향수에 호소하는 펜과 너 사이에는 방식의 차

이가 분명히 있었으니까. 너는 거기서 〈토라의 강의〉나 〈빵모자를 쓴 노인〉 등 종교적인 색채를 띤 유대인 인물화를 곧잘 그렸지. 그리고 너는 펜의 화실에서 유일하게도 보라색 물감을 사용하여 강렬한 색채를 구사하는가 하면, 비현실적인 것들을 대담하게 형상화하여 펜 씨를 감동시켰지. 그러나 이로써 너는 유대교의 두 번째 계명인 '우상을 섬기지 마라―그것

> 러시아에 최초로 유대인 미술학교를 세운 예후다 펜에게서
> 너는 아무 것도 배운 게 없노라고 했지만, 이 어미는 알고 있단다.
> 너 또한 펜처럼 조용한 장인이 되고 싶어했다는 것을…

예후다 펜, 〈마르크 샤갈의 초상〉, 1906-8년, 캔버스에 붙인 마분지에 유채, 57.5×42㎝

예후다 펜, 〈바구니를 든 노인〉, 1912년 이전, 캔버스에 유채, 70×59.5㎝

이 하늘에 있는 것이든, 땅 위에 있는 것이든, 바닷속에 있는 것이든 인간의 모습을 형상화해서는 안 된다(신명기)'는 형상 창조를 금지하는 유대교의 율법에 거스르는 운명을 가지게 되었지. 물론 너는 이러한 율법을 지키는 유대인이란 사실 때문에 예술작업에 장애를 받지 않길 바랐고, 이와는 무관하게 유대인이라는 사실을 늘 자랑스럽게 여겼지만 말이다.

그런데 모슈카, 그때 이 어미가 돌이킬 수 없는 실언을 했던 것도 기억하니? 그때 나는 거의 부탁과 애원조로 단호하고도 분명하게 말했었지.

"너는 절대로 좋은 그림을 그리지 못해. 집으로 돌아가자."

돌이켜 생각해보면 부끄럽기 그지없구나. 하지만 너는 이해해야 한다. 자식을 가진 세상의 모든 부모들이 자식들에게 무엇을 기대하는지를.

아 참, 그리고 너는 펜 씨의 학교에서는 아무것도 배운 게 없노라고 잘라 말한 적이 있었지. 유일하게 보라색 물감을 사용하여 펜 씨의 감동을 샀던 네가, 그 이후로 공짜로 학교를 다닌 네가 어쩌면 그리도 인정머리 없는 말을 했는지! 모슈카, 그래도 펜에 대한 고마움을 잊어서는 안 된다. 펜이 너의 첫 번째 스승이었다는 점과 유대 풍속화의 전통이 너에게 얼마나 중요한지를, 그리고 무료로 펜에게서 가르침을 받았다는 사실도…….

하지만 난 네 말을 믿는단다. 네가 단순히 잘난 척을 하기 위해 저런 말을 했다고는 생각하지 않아. 넌 펜 씨를 좋아했잖니. 넌 여러 번, 그의 문 앞 혹은 그 집의 문지방에서 그에게 간청하고 싶어했잖니.

"내가 원하는 것은 명예가 아니라 당신처럼 조용한 장인이 되는 거예요. 벽에 걸려 있는 당신의 그림들처럼 나도 당신의 거리에, 당신 가까이, 당신의 집에 걸려 있고 싶어요. 허락해주세요!"

## 아들아, 넌 아버지가 식탁 아래로
## 던진 27루블을 가지고 비테프스크를 떠났지!

넌 두 달 만에 펜 씨의 학교를 그만두었지. 하지만 사실 펜 씨의 학교에서 네가 그림을 배우는 짧은 기간 동안에도, 네 아버지는 너에게 적은 돈이라도 벌기를 희망했단다. 돈벌이도 안 되는 화가의 길을 네가 걷는다고 해서 네 아버지는 얼마나 불평을 쏟아놓았니! 아, 가엾은 사람. 궁핍하기 때문에 너의 재능을 알면서도 모르는 체하는….

그런데 어느 날 빅토르 메클러가 널 찾아왔어. 그 앤 초등학교 때부터 너의 오랜 친구였는데, 유복한 가정의 아이였지. 너와 가정환경이 다른 그애를 넌 무척 낯설어했어. 애야, 넌 귀족 같은 이런 애들이 너를 골동품처럼 쳐

1906년 비테프스크를 떠나기 전, 화가의 꿈을 안고 포즈를 취하고 있는 샤갈

다보면서 즐거워하는 걸 당황한 얼굴로 바라보곤 했지. 한번은 그애가 상기된 얼굴로 다가와, 하늘과 구름의 색깔에 대해 물었을 때, 너는 짐짓 자랑스러운 얼굴로 대꾸했단다.

"저기 저 구름 말이야, 강 옆에, 그건 특히 파란 것 같지 않니? 물에 비치면 보라색으로 변할 거야. 너도 나처럼 보라색을 좋아하지? 그렇지?"

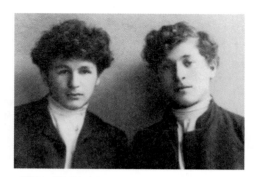

빅토르 메클러와 샤갈, 1906년

모슈카, 이 엄마가 보기에 넌 메클러를 꽤 좋아했던 것 같구나. 넌, 그애가 너와 닮기를 바랐던 것 같아. 누군가를 좋아한다는 건 말이야, 그 사람이 나와 같은 생각을 갖고 있기를 바라는 것이란다. 물론 네가 메클러를 좋아한 것은 그애에 대한 너의 동경 때문인지도 몰라. 하지만 엄마는 네가 그아이의 검은 머리와 창백한 표정을 진심으로 좋아했을 거라고 믿어. 어쨌든 메클러는 지속적으로 미술 공부를 하기 위해, 짧은 여행을 마친 후 상트페테르부르크로 떠날 것이라고 말했지. 그때 네 가슴이 얼마나 쓰라렸을까? 너는 그애와 함께 떠나고 싶었지만 현실은 그걸 방해했어.

"평범한 점원의 아들이던 내가 무엇을 할 수 있겠는가!"

아, 너는 한껏 패배감에 젖은 얼굴로 내뱉었지. 너는 상트페테르부르크로 가는 대신 메슈 차니노프 사진사 집으로 갔어. 그곳으로 걸어들어가는 너의 발걸음은 한없이 무거웠을 테지. 너는 사진사의 견습생으로 얼마간 일했단다. 사진사는 너에게, 1년 동안 무보수로 일하면 장밋빛 미래가 기다리고 있을 것이라고 큰소리를 쳤지만 그건 사실이 아니었지. 모슈카, 이 엄마는 알고 있었단다. 그의 사진들을 온통 흩어놓은 채로 네가 얼마나 욕을 퍼붓고 싶어했는지를! 사진을 손보는 일을 얼마나 끔찍이 싫어했는지를! 애야, 난 너에게 많이 미안해. 꿈과 현실의 괴리로, 고통당하고 있는 내 사랑하는 모슈카를 난 위로하지도 못했어. 이것이 네 엄마의 모습이라니….

그런데 어느 한 토끼의 영혼이, 혹은 암소의 영혼이 너의 고통을 보았던 걸까. 그래서 널 고통으로부터 구원하고 싶었던 걸까. 네가 사진관을 그만두고 상트페테르부르크로 떠날 수 있도록.

1906년 겨울, 너는 비테프스크를 두고 체류허가증도 없이 상트페테르부르크로 떠날 것을 결심했단다. 그러나 이러한 단호한 결정에도 불구하고 너에게는 돈이 없었지. 아버지는 너에게 겨우 미술학교의 학비로 27루블을 건네주었을 뿐이란다. 그 돈조차도 아버지는 그냥 주시지 않고 식탁 아래로 집어던졌고 너는 그 돈을 줍기 위해 달려가야만 했어.

그래, 모슈카. 넌 네 아버지가 식탁 아래로 던진 27루블을 주워 들고서 상트페테르부르크로 갈 수 있었단다, 1906년 메클러와 함께. 갑자기 상황이 바뀐 거였지. 하지만 그곳으로 들어가려면 허가증이 있어야 했어. 왜냐하면 상트페테르부르크는 유대인의 거주를 법으로 막았으니까. 1917년 혁명 때까지 유대인들은 정해진 구역, 즉 '유대인 거주지'에서 한 발자국도 나올 수 없었으니까. 넌 낙심을 했지. 어떻게 안 할 수가 있겠니. 그런데 얘야, 네 아버지가 계셨단다. 너에게 돈을 줄 때마다 모욕적으로 지폐를 던져버리곤 했던 그가 이번에 어떻게 했는지 보렴. 그는 어떤 상인에게서 임시 허가증을 얻어와서 너에게 쥐어주었어. 그리고는 물건을 배달하러 가는 사람처럼 너를 꾸몄단다. 대성공이었지.

"나는 떠나야 한다고 생각했다. 그러나 내가 무엇을 원하는지는 정확히 알지 못했다."

기억하니? 후에 너는 이렇게 말했잖니. 그리하여 불투명한 미래를 안고 너는 새 도시에서의 삶에 첫발을 내디딘 거란다, 내 아들 모슈카야.

" 어머니의 침대에 누워 있는 동안은 어둠 속에 늘어진 등잔과 소파의 그림자가
나를 무서움에 떨게 하지는 않았다. 그래도 나는 두려웠다. 어머니는 뚱뚱하며
베개처럼 가슴이 풍만했다. 나이와 출산으로 인해 유연해진 몸, 어머니로서
겪어야 했던 삶의 고통, 변두리 마을에 사는 소시민으로서 지닌 꿈의 감미로움,
통통하고 탄력 있는 다리, 나는 우연이라도 이 모든 것을 만질까봐 두려웠다. "

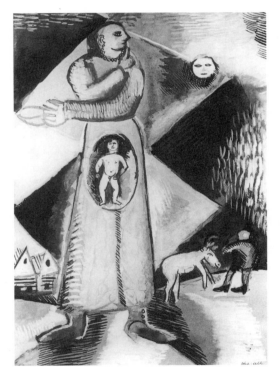

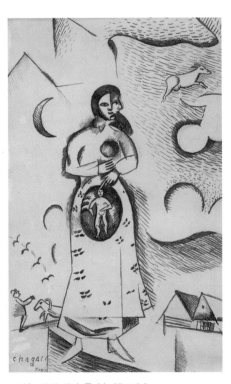

〈모성 또는 임신한 여인〉, 1913년, 먹 · 펜 · 연필, 27 × 18.2㎝　　　　〈모성〉, 1912-13년, 구아슈, 27 × 18.2㎝

탄생의 신비에 관심이 많았던 샤갈은 〈모성〉에서 기존의 〈가족(모성)〉(43쪽) 작품보다 '탄생'을 상징적으로 표현하
고 있다. 특히 녹색 얼굴의 어미가 손가락으로 태아를 가리키고 있는 모습이 성스럽기 그지없다. 샤갈은 여기서 성모
가 아기예수를 가슴에 품고 있는 러시아정교회의 이콘 전통을 빌리고 있다. 밑그림에서는 오른쪽 끝에 있던 만월이
왼쪽으로 이동하면서 3개의 해와 달로 바뀌고 있고 지상의 동물이었던 아기를 밴 산양이 천상을 향해 달려가고 있다.
농부, 산양, 해와 달 등이 각기 상징성을 띠면서 모성의 성스러움을 더욱 부각시킨다.

〈모성 또는 임신한
여인〉, 1912-13
년, 캔버스에 유채,
193×116㎝

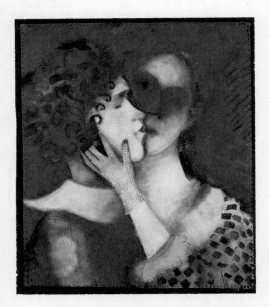

아무 말도 없다. 나의 몸 속에 숨어 있는 모든 것이 움직여 날뛰며, 너에 대한 기억처럼 방황한다. 너의 창백하고 가느 다란 손, 말라빠진 너의 뼈가 나의 목을 힘껏 조인다. 누구 에게 기도드려야 할까?

　　　　　　　　　　　　　　　　- 샤갈 / 모뉴멘탈 워크에서

어쨌든 그녀와 부딪힌 순간, 침묵이 흘렀다. 그녀의 침묵은 나의 것, 그녀의 눈도 나의 것. 마치 그녀가 오래 전부터 나를 알고 있었고 나의 유년 시절과 현재, 미래까지도 알고 있는 것 같았다. 나는 직감적으로 그녀가 나의 아내임을 알았다. 그녀의 창백한 얼굴과 눈. 그녀의 검은 눈은 얼마나 크고 둥근지! 그것이 바로 나의 눈, 나의 영혼이었다.

샤갈이 말하는
**샤 갈**

## 상트페테르부르크에서
## '허가증'이 없어 유치장에서 보내다

네바 강. 난 이 아름다운 이름의 강을 전에 알고 있었던가? 나는 네바 강 하구가 굽어보이는 도시로 왔다. 나는 비테프스크를 버리고 러시아 제국의 수도 상트페테르부르크로 왔다. 비테프스크보다 훨씬 서구적이고 웅장한 도시. 이에 비하면 비테프스크는 얼마나 초라한가! 나는 지겨웠는지도 모른다. 희망이라곤 보이지 않는 그 막막한 안개 같은 도시를 난 견딜 수 없어했는지도 모른다. 나는, 아버지가 식탁 밑으로 던진 27루블을 주워서 이곳으로 왔다. 돈을 줍기 위해 식탁 밑으로 기어 들어가면서 나는 생각했다.

'배부른 사람들로 가득한 거리에서 오직 나만이 굶주릴 밤들…'

이 생각은 마법이었을까? 나는 새 도시에서 쉽게 자리를 잡지 못했다. 허기진 밤들이 이어졌다. 확실한 거주권도 없어서 나는 괴로웠다. 괴로워서 눈물이 날 것만 같았다.

얼마 후 다행히도 골드베르크의 집에 하인으로 등록을 할 수 있었다. 변

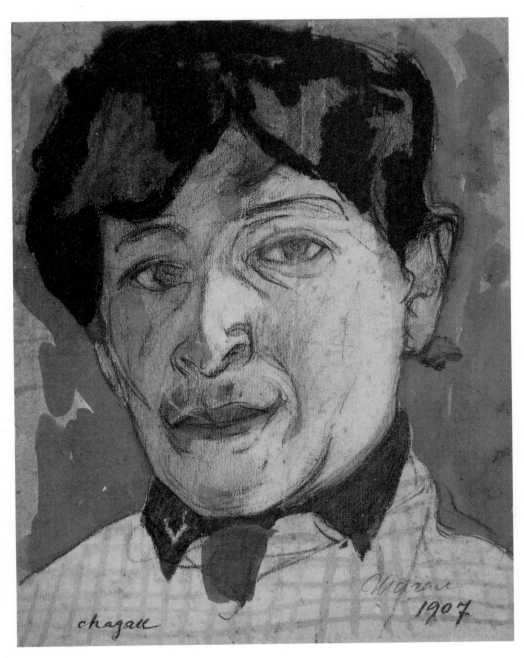

〈자화상〉, 1907년, 연필에 수채, 20.7×16.4㎝

호사는 유대인 하인을 둘 권리가 있었다. 부유한 유대인 변호사이자 예술 후원가인 그와 난 친한 사이가 되었다. 봄이 되면 그는 나를 데리고 나르바에 있는 자신의 영지로 갔다. 아, 그곳에는 커다란 방에서, 나무 그림자 속에서, 해변가에서, 그토록 나를 친절하게 맞아주던 그의 아내와 여동생들, 게르몬테 가족이 있었는데! 하지만 친애하는 골드베르크 씨, 당신의 집은 내가 오랫동안 머물 곳이 아니었어요. 어느 날 나는 당국의 검문을 받고서, 허가증이 없다는 이유로 하룻밤 동안 유치장에 갇혀야 했으니까요.

하지만 생각해보면, 감옥에서만큼 편안했던 적은 없었다. 적어도 감옥에서는 살아갈 자유가 있었다. 여기에서 나는 도둑들과 창녀들을 보았다. 그들의 일상언어인 욕설은 나를 얼마나 즐겁게 했던지! 그들은 나를 때리거나 욕하지 않았다. 그들은 비록 감옥신세를 지고 있지만 본질적으로는 선량한 사람들이었다…. 감옥에서의 경험은 흥미로웠다. 그러나 진심으로 흥미로운 경험은 아니었다. 고백하건대, 그것은 서러운 경험이었다. 바람이 유난히도 을씨년스럽게 불었다. 낙엽이 바람에 날려와 내 발치에 닿았다. 그 가벼운 낙엽조차도 내게 상처를 입히려고 다가오는 것 같았다….

유치장에서 풀려나자 나는 거주권을 발급받기 위해서 직업을 갖기로 마음먹었다. 그리고 어느 간판장이의 조수로 들어갔다. 나는 간판을 그리는 일에 열중했다. 내가 처음으로 만든 간판들이 시장 안의 과일상점이나 정육점의 바깥에서 기분좋게 흔들렸다. 나는 미소를 지었다. 귀여운 돼지와 닭들이 나의 간판을 즐겁게 긁어댔고, 무심한 표정의 비와 바람은 그 위에 진흙을 튀겨놓곤 했다!

## 바크스트가 운영하는 즈반체바 학교, 더 이상 배울 것이 없었다

**하지만** 나는 미술 공부의 꿈을 결코 잊지 않았다. 나는 화가 수업을 받기 위해 여러 학교를 알아봤다. 고학력 증명서가 없던 나에게, 왕실협회아카데미는 기회를 주지 않았다. 두 번째로 나는 폰 슈타인글리츠 남작의 명문 예술·공예학교 입학시험을 보러 갔다. 난 좀 겁을 집어먹었던 걸까? 그만 시험에서 낙방하고 말았다. 나는 어떤 추천장도, 보조금도 받을 수가 없었다. 할수없이 '왕실협회 예술학교' 에 등록을 했다.

참, 어머니! 저는 틈틈이 야페라는 어느 사진사의 사진을 다듬어주는 일을 했답니다. 무일푼으로 생활할 수는 없으니까요!

왕실협회 예술학교에서는 시험을 치르지 않아도 되었다. 나는 바로 3학년으로 들어갔다. 니콜라이 뢰리치가 교장으로 있는 이 학교에서 내가 무얼 배우기라도 했었나? 솔직히 모르겠다. 수업 중에 나는 그저 마케도니아의 알렉산드로스 석고상의 끔찍한 콧구멍이나 멍청한 다른 석고상들을 뚫어지게 쳐다봤을 뿐이다. 그리고 비너스상, 먼지가 잔뜩 쌓인 채

1907년 상트페테르부르크
학생일 때의 샤갈(좌)
1907년 왕실협회 예술학교
재학시절 당시의 샤갈(우)

로 교실 구석에 있던! 난 단지 그것의 가슴을 무심히 쳐다봤을 뿐이다. 나는 지금 오만을 떨고 있는 걸까? 아니면 일류 학교가 아닌 곳에 다닌 나 자신을 부끄러워하고 있는 걸까? 어떤 것이 맞는지 모르겠다. 어쩌면 둘 다 맞을지도 몰라요, 페이가이타, 나의 어머니!

이 학교에서 나는 장학금을 받았다. 1년 동안 한 달에 10루블을 받았는데, 마치 엄청난 부자가 된 느낌이었다. 아, 주코브스카야 거리에 있는 조그만 식당에서 나는 얼마나 정신없이 음식을 먹어댔던지! 거의 하루도 빠지지 않고 말이다. 그러던 어느 날, 선생님이 나에게 화를 냈다. 사실 모두가 보는 앞에서 그는 종종 나를 야단치곤 했다. 정물화 시간이었다.

"이게 네가 그린 그림이냐? 그런데도 네가 장학생이라니!"

대체 무엇이 잘못된 걸까? 솔직히 나는 급우들의 서툰 그림들에 화가 났다. 나는 무엇을, 어떻게 해야 할지 알 수 없었다. 나는 창피했다. 바이올린을 구두수선공처럼 멋들어지게 켜곤 했던 노이히 삼촌, 당신은 제

가 어떻게 했어야 하는지 알고 계신가요? 결국 나는 1908년 7월 이곳과 영원히 이별을 했다. 그러자 슬픈 듯이 지난 일들이 떠올랐다. 니콜라이 뢰리치가 교장으로 있는 이 학교를 다니는 동안, 나는 알렉산더 3세 미술관을 드나들며 르네상스의 시조로 알려진 치마부에(Cimabue, 1240∼1302경)나 루블료프(A. Rublyov, 1360경∼1430)의 성상화를 감상했다. 또한 나는 러시아 미술관인 시나고그(synagogue)에서 그리스도교 이콘들을 보고서 구약시대의 많은 기적과, 위대한 예언자 에스겔이 본 공중의 원광(圓光)을 새겨놓았다. 엘리아를 하늘로 실어간 수레의 형태까지도!

아, 그런데 제가 당신을 깜박 잊고 있었군요, 친애하는 뢰리치 씨! 당신은 우리 학생들에게 많은 자유를 주셨던 분인데요! 우리에게 여러 미술관을 관람하도록 가르치신 분인데 말예요. 뢰리치는 오늘날 러시아 발레단의 무대 디자이너로 더 유명한 사람으로, 사실 나는 니콜라이 뢰리치에게 많은 도움을 받았다. 내가 병역을 면제받을 수 있었던 것도 그분 덕분이었다. 1908년 나는 뢰리치에게 편지를 보냈다.

"저는 미술을 너무도 사랑합니다. 지금까지 많은 것을 잃었는데 3년을 병역으로 낭비한다면 또다시 많은 것을 잃게 될 것입니다…"

뢰리치의 학교를 떠나던 그 무렵, 상트페테르부르크에서는 즈반체바 학교가 명성을 얻고 있었다. 레온 바크스트가 가르치는 이 학교는, 아카데미나 왕실협회 예술학교(뢰리치의 학교)와는 달리 유럽의 숨결이 살아 숨쉬는 곳이었다. 하지만 학비가

레온 바크스트, 1910년

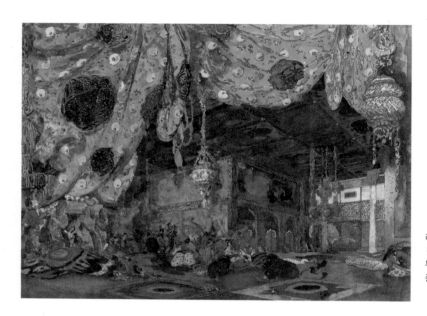

레온 바크스트, 발레
〈세헤라자드〉를 위한
무대 디자인, 1910년,
종이에 수채 · 구아슈
· 금, 54.5×76㎝

한 달에 30루블이나 했다. 입이 저절로 벌어졌다. 어디서 돈을 구해야 하지? 그때 나는 세브 씨를 떠올렸다. 그는 언제나 나에게 미소를 지으며 말해주었지!

"그림을 그려, 우선 그림을 그려야지. 거기에 대해서만 생각하렴."

이 친절한 사람이 바크스트 씨에게 보내는 추천장을 써주었다. 나는 전 학교에서 수업 중에 그렸던 그림들과 집에서 그린 스케치들을 싸들고, 세르기에프스카야 거리에 있는 바크스트 씨의 집으로 찾아갔다. 세브 씨, 그 길이 제게는 얼마나 길게 느껴졌던지요!

'나는 바크스트 씨에게 좋은 인상을 줄 수 있을까? 만약 그가 날 탐탁치 않게 여기면 어쩌지?

저는 수십 번도 넘게 생각했답니다. 바크스트 씨는, 제 인생의 전환점

에서 두 번째로 중요한 사람이었으니까요. 예후다 펜 씨가 첫 번째로 중요한 사람이었듯이….

어느덧 바크스트 씨 집에 도착했다. 그는 자고 있었다. 나는 손님용 대기실에서 초조한 심정으로 그를 기다렸다.

"저는 마르크라고 합니다. 저는 매우 예민합니다. 돈은 가지고 있지 않지만 사람들은 저에게 재능이 있다고들 말합니다."

나는 언젠가 펜 씨 앞에서 더듬거리며 말했었던 이 말을 소심하게 중얼거렸다. 이윽고 바크스트 씨가 나왔다. 아, 당신은 이렇게 생기셨군요! 그는 붉은 곱슬머리에 유럽식 복장을 하고 있었다. 그는 마치 내 삼촌이나 형제처럼 느껴졌다. 나는 그가, 게토에서 그리 멀지 않은 곳에서 태어났으며 나처럼 창백하고 수줍은 소년이었을지도 모른다고 생각했다. 아마 나처럼 말을 더듬었는지도 몰라!

그는 가지런한 분홍빛, 금빛 이를 드러내며 미소를 지었다. 나는 마룻바닥에 한 장씩 그림을 내려놓았다. 나는 본능적으로 그의 의견이 내게 결정적일 거라는 생각을 했다. 그가 위엄 있는 어조로 나직이 말했다.

"좋아… 재능이 있군. 하지만 자네는 좀 망…쳤네. 길을 잘못 가서 망쳤어. 그런데 아직 버린 건 아냐."

이걸로 충분했다. 오, 하느님, 저는 이걸로 충분했답니다! 만약 다른 사람이 이렇게 말했다면 나는 별 신경도 쓰지 않았을 것이다. 하지만 이것이 바크스트 씨의 의견이라면 다른 것이다. 나는 선 채로 그의 말을 들었고 감동의 물결이 온몸을 휘감았다. 1908년 이렇게 나는 바크스트 씨의 제자가 되었다.

**니진스키 주연의 발레 〈목신의 오후〉 중에서**

니진스키(1889~1950)는 61세에 세상을 떠났지만, 29세 이후 정신분열 현상을 보여 정작 무대에서 활동한 시간은 10여 년에 불과하다. 그의 일생을 가리켜 리처드 버클(니진스키의 전기작가)은 "10년은 자라고, 10년은 배우고, 10년은 춤추고, 그리고 나머지 30년은 암묵 속에 가려진 60 평생"이라고 표현한 바 있다.

즈반체바 학교에는 무용수이자 안무가인 바슬라프 니진스키와 톨스토이 백작 부인의 딸도 다니고 있었다. 나는 이미 유명해진 니진스키가 나와 같은 학교에 다닌다는 사실에 퍽 놀랐다. 들은 바로는 자신이 아끼는 의상 때문에 그는 왕립극장에서 해고되었다. 그의 이젤은 내 이젤 옆에 있었는데, 이 천재무용가가 그린 그림은 얼마나 서툰 것이었는지! 마치 아이가 그린 것처럼 말이다. 우리는 사이가 좋았다.

하지만 슬프게도 바크스트 씨와는 아니었다. 그는 화가가 아니라 장식가에 불과했다. 고백하건대 그의 예술은 언제나 나를 낯설게 했다. 물론 잘못은 그에게 있지 않았다. 그가 속한 예술 단체인 미르 이스쿠스트바에 있는지도. 미르 이스쿠스트바는 1890년대에 러시아의 예술가, 작가들이 결성한 그룹으로, 아카데미와 자연주의를 외면하고 서구의 미학적

상징주의 운동에 공감했다. '예술 자체를 위한 예술!' 이것이 미르 이스쿠스트바의 구호였지요, 바크스트 씨. 하지만 제 눈에는 탐미주의, 온갖 종류의 통속적인 양식과 매너리즘이 만연된 단체로밖에 보이지 않았어요. 제 건방진 말을 용서해주시길!

바크스트 씨는 일주일에 딱 한 번, 금요일에만 그림을 지도해주었다. 어느 날, 나는 열심히 그가 설명하는 말을 경청하고 있다가, 파스텔을 손에 집어들고 그림을 그리기 시작했다. 그는 내 그림을 보고 무심한 듯이 이렇게 말한 적이 있다.

"놀랍군. 너는 내가 했던 것과는 전혀 다른 것을 그려냈구나."

이 짧은 말은 나를 괴로움 속으로 밀어넣었다. 나는 어디에서도 이런 괴로움은 느껴보지 못했다. 나는 다른 그림을 그렸고 또다른 금요일이 왔다. 이번에 그는 어떤 칭찬도 하지 않았다. 나는 화실을 떠났다. 난 왜 그렇게 인정을 받고 싶어하는 걸까? 나의 무엇이, 강한 자에게 인정을 받아내도록 부추기는 걸까? 알 수 없다.

저는 도무지 알 수 없어요, 어머니. 당신이 지금 제 곁에 있다면 저는 눈물을 흘리면서 울 것만 같아요….

3개월 후 나는 다시 학교로 돌아갔다. 금요일이 왔고, 바크스트 씨는 내 그림 중 우수한 것을 골라서 화실 벽에 붙였다.

한편 1910년 봄, 〈아폴론〉이라는 잡지사에서 학생 전시회를 개최했는데 우리 즈반체바 학생들의 작품과 함께 나의 작품 두 점이 전시되었다. 내 그림이 공개적으로 전시된 것은 이번이 처음이었다. 그러나 오래 지나지 않아 나는 이곳에서 더 이상 배울 것이 없다는 생각을 했다.

## 라파엘로의 성모보다 순결한,
## 벨라를 만나다

**그리고** 나는 파리에 가고 싶었다.
예술의 자유와 신분의 자유가 있는 곳! 당신도 들어봤겠지, 벨라? 파리에
대해, 엑상프로방스에 대해, 입체나 사각형에 대해!

아, 그런데 지금 내 이야기를 들어주는 당신들이여, 벨라를 모르시나
요? 나는 1909년 무렵 자주 비테프스크를 찾았는데, 그때 나는 벨라 로
센펠트라는 소녀를 만났다. 벨라를 만나기 전 유대인 의사의 딸인 테아
브라치만과 사귀고 있던 나는, 어느 날 테아 아버지의 진찰실에 있는 의
자에 누워 있었다. 나는 테아를 기다리고 있었다. 그녀가 조용히 다가와
내게 키스할 때까지. 그녀는 생선과 빵과 버터로 저녁을 준비하고 있는
중이었다. 커다랗고 뚱뚱한 개가 그녀의 주위를 맴돌았다. 초인종이 울
렸다. 누굴까? 그녀의 아버지일까? 그러면 난 얼른 일어나 나가야 한다.
테아의 친구였다. 이 소녀는 테아에게 새처럼 종알거렸다. 나는 여전히
진찰실에 있었다. 나는 이 낯선 아가씨를 보고 싶었다. 하지만 소녀는 곧

작별 인사를 하고 가버렸다.

테아와 나는 밖으로 나가 산책을
했다. 다리 위에서, 우리는 그애와
다시 만났다. 소녀는 혼자였다. 완
전히 혼자. 갑자기 나는 테아가 아
니라 소녀와 함께 있어야 한다고 느
꼈다. 내 나이 스물 둘, 벨라는 나보
다 여덟 살이나 아래인 소녀였다.

테아(왼쪽)와 벨라(오른쪽).

당시 그녀의 아버지는 보석과 시계를 파는 가게를 여러 개 운영하고 있
었다. 어쨌든 그녀와 부딪힌 순간, 침묵이 흘렀다. 그녀의 침묵은 나의
것, 그녀의 눈도 나의 것. 마치 그녀가 오래 전부터 나를 알고 있었고 나
의 유년 시절과 현재, 미래까지도 알고 있는 것 같았다. 나는 직감적으로
그녀가 나의 아내임을 알았다. 그녀의 창백한 얼굴과 눈. 그녀의 검은 눈
은 얼마나 크고 둥근지! 그것이 바로 나의 눈, 나의 영혼이었다.

기억나, 벨라? 당신은 한없이 가늘고 여윈 작은 손가락으로 수줍게 나
의 문을 두드렸지.

"고마워, 고마워."

하고 싶은 말은 이게 아니었는데 쫓기듯 나는 얼른 내뱉었어. 방 안은
어둡고 나는 당신에게 키스를 했지. 당신은 나를 위해 포즈를 취했고.
아, 당신의 하얗고 둥근 몸. 내가 어떻게 당신의 순결한 몸을 만졌을까.
난 태어나서 처음으로 누드를 봤는데! 당신은 몸을 구부렸지. 나는 당신
을 그렸어. 그리고 성스러운 양 그 그림을 벽에 걸었지.

◀ 벨라 로센벨트, 1909년(좌)
벨라의 1911년 모습(우)

▶ 〈검은 장갑을 낀 약혼녀〉, 1909년,
캔버스에 유채, 88×65.1cm

벌거벗은 여인, 가슴과 짙은 음모….

한 번은 벨라가 밖으로 나갈 수 없는 상황이 벌어지고 말았다. 밤이었고
문이 잠겨 있었다. 겁을 먹은 벨라를 창문으로 간신히 내보냈다. 다음 날, 마
당과 거리에서 사람들이 수군거렸다. 하지만 나는 자신있게 말할 수 있다.

"내 약혼녀는 라파엘로의 성모보다도 순결하다. 그리고 나는 천사다!"

또한 나는 벨라를 위해 기념비적인 작품을 한 점 완성했다. 바로 〈검은
장갑을 낀 나의 약혼녀〉이다. 단정하게 다문 입술과 두 손을 허리에 댄
모습으로 나는 엄격한 인상의 벨라를 표현했다. 아, 운명적인 벨라와의
만남, 그녀는 나를 기다릴 것이다….

〈**녹색의 연인들**〉, 1914-15년, 구아슈, 48×45.5㎝

한편 더 이상 비테프스크에 머문다면 내 온몸에 이끼가 껴버릴 것 같다. 나는 거리를 배회하면서 간구하고 기도했다. 구름 속에도 계시고 구두장이 집 뒤에도 계시는 신이시여, 내 영혼을 밝혀주소서. 이 말 더듬고

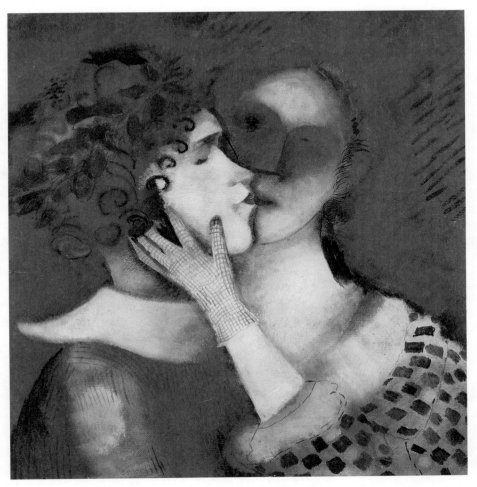

〈**파란색의 연인들**〉, 1914년, 종이 위에 기름, 49×44㎝

고통 받는 영혼에게 길을 안내해주소서. 저는 다른 사람들과 똑같이 되
고 싶지 않나이다. 저는 새 세상을 보고 싶나이다.

　이제 나는 비테프스크를 버리려 한다.

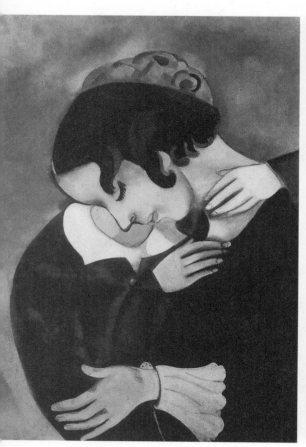

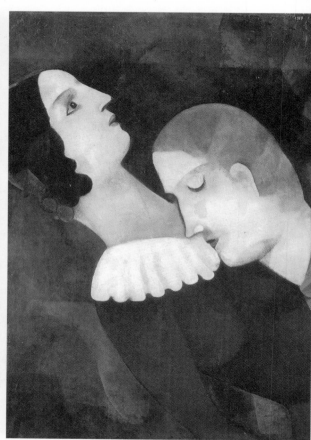

〈분홍빛 연인들〉, 1916년, 종이에 유채, 69×55㎝          〈녹색의 연인들〉, 1916-17년, 캔버스에 유채, 70×50㎝

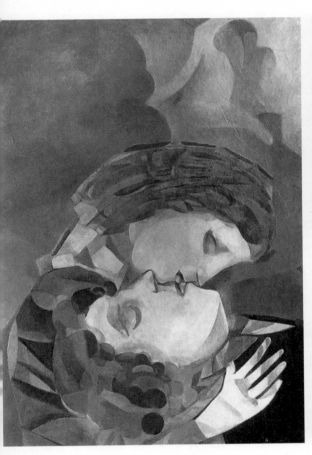

〈연인들〉, 1916년, 판에 유채, 70.7×50㎝

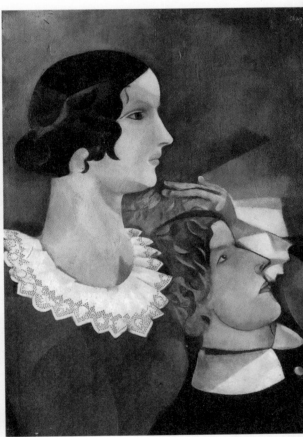

〈회색의 연인들〉, 1916-17년, 캔버스에 유채, 69×49㎝

## 50점의 그림을 잃고,
## 비나베르 씨의 도움으로 파리로 가다

이제야 말하지만 즈반체바 학교에 다닐 무렵 나는 처음으로 프랑스 화가들, 즉 폴 세잔, 에두아르 마네, 클로드 모네를 알았다. 또 상트페테르부르크에 전시된 고갱, 피에르 보나르, 에두아르 뷔야르, 앙드레 드랭, 마티스 등의 작품들도 나를 설레게 했다. 파리를 향한 나의 동경은 점점 열렬해져갔다. 나는 바크스트 씨에게 사정을 털어놓았다.

"저… 레온 바크스트, 당신도 아시겠지만 저는… 파리에 가고 싶어요."

"아, 자네가 가고 싶다면 가야지. 그런데, 풍경화를 그릴 줄 아나?"

"당연하죠."

사실대로 말하면, 나는 풍경화를 전혀 그리지 못했다.

"그럼, 받게. 100프랑(우리나라 돈 1,600원 정도)이네. 풍경화 그리는 법을 잘 배운다면 내가 자네를 데리고 가도록 하지."

그러나 우리의 길은 도중에 갈라졌다. 결국 바크스트 씨는 나를 디아길레프와 러시아 발레단에 소개시켜 주었다. 이들은 이미 파리에서 명성

을 얻고 있었다. 나는 발레 작품 〈나르시스〉의 무대 화가로 참여해서 파리로 갈 발판을 마련하고자 했다. 하지만 이 계획은 실패했다. 나는 다른 방법을 찾았고, 막심 비나베르 씨를 소개받았다. 아, 어찌 제가 당신을 잊을 수 있겠어요, 비나베르 씨! 당신의 반짝이는 눈과 천천히 위아래로 움직이던 눈썹, 섬세한 입술과 옅은 갈색 수염 그리고 고귀한 그 얼굴을…. 나는 당신에게서 내게 가장 가까운 한 남자인 아버지의 모습을 발견했어요. 물론 당신은 민주당의 대표이자 저명한 국회의원이고, 나의 아버지는 평생 교회만 드나든, 노동자였지만 말예요.

나의 아버지가 내게 세상을 주었다면 비나베르 씨는 내게 그림을 그릴 여유를 주었다. 그가 아니었다면 어떻게 내가 파리로 갈 수 있었을 것인가! 그를 만나기 전, 나의 생활상은 정말로 초라했다. 내 한몸 뉠 방 한 칸 없었다. 비참하게도 나는 식탁 위에서 빛나고 있는 기름등잔을 부러워했다.

'아, 저 등잔불은 방 안 식탁 위에서 편안하게 타고 있구나. 기름을 마시며 갈증을 달래고 있어. 그런데 나는?'

그리고 빵과 소시지. 몇 년 동안 꿈에 나타나 내 허기진 배를 조롱하곤 했던. 아시죠? 비나베르 씨. 당신이 절 이런 상황에서 구제하셨잖아요. 그는 자카레프스카야 거리에 있는 자신의 집에서, 그리 멀지 않은 한 아파트에 나의 보금자리를 마련해주었다. 이곳은 〈새벽〉의 편집진들이 사용하는 곳이었다. 아파트에서 나는, 높은 곳에 걸려 있는 레비탄의 그림을 베껴 그렸다. 그림 속의 달빛이 무척 마음에 들었다. 모사한 이 그림을 들고서 모사화를 파는 가게에 갔다. 혹시나 했는데 주인은 놀랍게도 10루블이나 되는 돈을 주는 것이었다. 그 사람은 내게 더 많은 그림을 그

려달라고 부탁했고 며칠 후 나는 그에게 그림뭉치를 가져다주었다. 다음 날, 나는 가게를 찾아가, 그림을 판 게 있느냐고 물었다.

"죄송하지만, 누구시더라? 나는 당신을 모르는데요."

오, 하느님. 50여 점의 그림이 이렇게 날아가버렸어요!

가난한 유대인을 사랑할 줄 아는 따뜻한 사람, 비나베르 씨는 진심으로 날 격려했다. 그는 내 생애 최초로 나의 작품 두 점을 사주었다. 그 해를 나는 기억한다. 어떻게 잊을 수 있겠는가, 1910년 8월의 여름을! 비나베르 씨의 선물은 이것으로 끝나지 않았다. 그는 내가 파리에서 생활할 수 있도록 매달 40루블씩 보내주겠다고 약속했다. 스물 세 살의 나는 열차의 3등칸을 타고 파리로 떠났다.

"비테프스크여, 나는 그대를 버린다. 그대의 청어와 함께 그 자리에 있으라!"

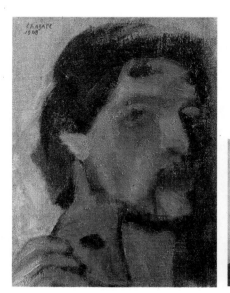

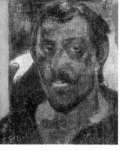

" 난, 고갱의 그림에서 깊은 감명을 받았지. 특히 고갱의 〈자화상〉과 내가 그린 것을 비교해 보면 뭔가 상통하는 것을 발견할 수 있을 거야! "

〈자화상〉, 1908년, 캔버스에 유채, 30.2×24.2㎝(좌)

폴 고갱, 〈자화상〉, 1888년경, 캔버스에 유채, 46×38㎝(우)

## 루브르 박물관은
## 파리에서의 심적 방황을 달래주었다

**나흘** 후, 나는 파리에 도착했다. 내 나이 23살. 고향을 떠난다는 것은 얼마나 가슴을 에이게 하는지, 고향을 떠나본 사람은 알 것이다. 그러나 어찌 고향을 떠난다는 것이 슬픔뿐이겠는가! 나에게도 기쁨이 있다. 이제 나는 여러분들이 부르는 샤갈, 드디어 나의 이름을 갖게 되었다. 앞으로 나는 모이슈 세갈이 아니라 프랑스식 발음인 '마르크 샤갈'이다. '큰 걸음'이라는 뜻을 가진.

나는 가장 사랑하는 나의 약혼녀 벨라를 남겨두고, 대륙횡단열차로 파리의 북역에 도착했다. 동경하던 예술의 도시, 파리는 자유가 넘쳐흘렀고, 나를 매혹시켰다. 명망 있는 대가들, 활기찬 카페, 수많은 예술학교, 미술관, 화랑, 전시회 공간 등이 즐비한 예술문화의 중심지!

빅토르 메클러가 파리의 북역에서 나를 맞아주었다. 그는 이미 1년 전에 파리에 도착했는데, 무슨 이유에서인지 이 도시에 환멸을 느끼고 있었다. 처음 한동안 나 역시 불안감에 젖어 있었다. 예전에 상트페테르부르크로 상경하여, 꽤 오랫동안 맘고생을 한 것처럼 파리에서도 그랬다.

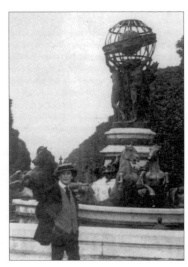

파리 옵세르바트와 분수 앞에서의 샤갈, 1911년

　　사랑하는 어머니, 파라에서 고향까지 그렇게 먼 거리만 아니었다면 나는 즉시, 혹은 한 주나 한 달 만에 집으로 돌아갔을지도 몰라요!

　　나의 이런 심적인 방황을 어루만져준 것은 바로 루브르 미술관이었다. 베로네세의 둥근 방이나 마네, 모네, 들라크루아, 쿠르베가 있는 방을 돌아볼 때면 그 이상 원할 것은 아무것도 없었다. 나는 박물관이나 전시회에서 러시아 예술과는 다른 새로운 예술을 접할 때마다, 왜 나의 예술 언어가 러시아에서 인정받지 못했는지 이해할 수 있었다. 나는 러시아를 사랑하지만 왠지 내 영혼 속에서 동양은 사라지고 없는 것 같다….

　　나는 며칠 동안 메클러의 호텔, 방바닥에서 잤다. 그리고 얼마 후 몽파르나스의 멘 골목 18번지에 둥지를 틀었다. 집주인은 작가인 일리야 에렌부르크의 사촌으로, 그 역시 화가였다. 1905년 러시아에서는 혁명이 일어났는데 이후 러시아 지식인들은 사회 불안을 피해 파리로 모여들었다. 집주인도 이들 중 한 사람이었다.

　　나는 그리 넉넉하지 않았기 때문에 두 개의 방 가운데 하나를 말리크라고 하는 필경사에게 재임대했다. 비나베르 씨가 보내주는 후원금을 최대한 절약하기 위해서였다. 그리고 아카데미 그랑 쇼미에르와 팔레트 아카데미에 등록을 하여 이따금 출석했다. 나는 2류 입체파 화가인 앙리 르 포코니에가 자신의 부인과 함께 운영하는 팔레트 아카데미에서 입체주의를 접하긴 했지만 이곳에서 주로 했던 작업은 누드 습작이었다. 이 시

기에 그린 나의 누드는 초기의 누드 그림보다 훨씬 자유분방한 느낌을 준다. 인정하건대 그 전의 누드화는 사회적·종교적 제약으로 인해 많이 억압된 상태에서 그렸으므로 그다지 관능적이지 못하다.

페이가이타, 나의 어머니. 파리에 와서야 제 에로스적인 감정이 자유롭게 분출되는 것 같아요. 당신도 그렇게 생각하시는 거죠?

또 나는 입체주의를 소극적으로나마 수용하기도 했다. 예를 들어 〈비스듬히 누운 누드〉에서, 나는 여성의 형상을 의도적으로 왜곡하여 표현했는데, 이는 한순간 내가 입체주의에 일말의 공감을 표시한 것이리라. 하지만 어떤 학교도 내게 진정한 가르침을 주지는 못했다. 아, 벨라. 러시아에 있는 나의 사랑스런 아가씨여, 말해줘, 내가 지금 잘난 척한다고 생각해? 나는 그야말로 프랑스 회화의 중심부로 뚫고 들어갔어!

〈비스듬히 누운 누드〉, 1911년, 마분지에 구아슈, 24×34㎝

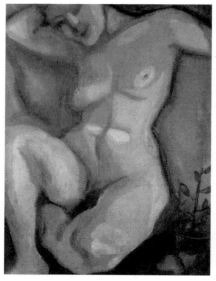

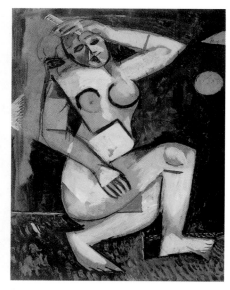

〈일어선 붉은 누드〉, Zos버스 위에 유채, 1908년, 90×70㎝

〈빗질하는 나부〉, 1911-12년, 종이에 구아슈, 33.5×23.5㎝

" 초기에 그린 누드에서는 여자의 몸을 다소 사실적으로 표현했지만,
파리에 와서 나는 소극적으로나마 입체주의를 수용, 누드에 적용해보았다. "

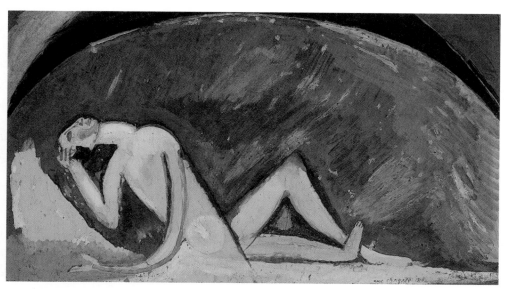

〈푸른 천장 앞의 사람〉, 1910년, 종이에 구아슈, 27×40㎝

## 전 세계 떠돌이 예술가들이 모여드는 곳 라뤼슈, 일명 '벌집'

　　　　　　　나는 파리에서 전시회를 누비고 다녔고, 박물관을 수시로 드나들었다. 살롱도톤, 살롱데쟁데팡당도 빼놓지 않고 찾아다녔다. 심지어 나는 시장에서부터 푸른 옷을 입은 노동자, 입체주의의 열광적인 신봉자들, 이류 화가의 캔버스에 그려진 그림까지 관찰했다. 이 모든 것은 방법과 명료성, 형태에 대한 정확한 감각을 증명하고 있었다. 아방가르드 화상들과 그들의 상점도 내게는 많은 도움을 주었다. 먼저 뒤랑-뤼엘의 화랑에서는 르누아르와 모네의 작품들을 보았고, 마들렌에 있는 알렉상드르 베르냉의 화랑에서는 반 고흐와 고갱, 마티스의 작품들을 감상했다.

　그리고 특히 내게 매혹적이었던 볼라르의 화랑. 하지만 나는 겁먹은 소년처럼 선뜻 들어갈 수가 없었다. 어둡고 먼지 낀 창문으로 낡은 신문과 버려진 것 같은 마욜의 조그만 조각상만 볼 뿐. 나는 세잔의 작품들을 찾았다. 그 그림들은 벽 안 쪽에 액자도 없이 놓여져 있었다. 나는 창문

1911년 12월, 파리에서 알렉산드르 롬에게 보낸 우편엽서

에 코를 바싹 갖다댔다. 순간 볼라르의 눈과 마주쳤다. 그는 코트를 입고 상점 한가운데에 혼자 있었다. 나는 들어가기가 겁이 났다. 그는 무뚝뚝해보였다. 나는 들어갈 수가 없었다. 하지만 10여 년 후에 볼라르는 나에게 삽화를 부탁하게 되는데 어쨌든 상점 앞에서 나는 퍽이나 주눅이 든 것이었다.

나는 한동안 멘 골목에서 살다가 1911년 겨울에서 1912년 봄 사이에 라 뤼슈('벌집'이라는 뜻)로 이사했다. 몽파르나스의 초라한 교외, 보지라르 지구의 도살장 부근에 위치한 그곳에서는 전 세계에서 온 떠돌이 예술가들이 살고 있었다. 나는 비나베르 씨의 도움도 있고 해서 햇빛이 잘 드는 꼭대기 층에 입주했다. 하지만 가난한 다른 예술가들은 더 어둡고 비좁은 아래층에서 살아야 했다. 그들은 이것을 '관(棺)'이라고 불렀다. 유쾌하고 슬픈 익살이다! 친절한 관리인 스공데 부인은 처지가 딱한 입주자들을 '내 가난한 벌들'이라고 부르며 많은 도움을 주었다.

벌집에는 미술가만 있는 게 아니라 앙드레 살몽과 블레즈 상드라르 같은 작가도 있었고, 예술적 취향을 가진 인도의 귀족이나 배우도 있었다. 정치 선동가도 예외는 아니었다. 예를 들어 일리치 울리야노프, 아나톨리 루나차르스키 같은 사람.

루나차르스키 씨, 당신은 후에, 그러니까 1917년 제2차 러시아혁명 이후 교육 인민위원회 의장이 되지요. 그리고 나를 페트로그라드 문화부 미술담당관으로 추천하지요. 물론 난 벨라의 간곡한 부탁으로 당신의 제

안을 거절하지만요!

　이곳, 라뤼슈에서 어느 날은 모욕당한 모델이 러시아 화가의 작업실에서 훌쩍였고 이탈리아 화가의 작업실에서는 노랫소리와 기타소리가 들려왔다. 유대인의 화실에서는 열띤 토론이 벌어지고 있었다. 새벽 두세 시쯤 하늘은 푸르고 저기 멀리 도살장에서 가축을 죽이는 소리가 들렸다. 암소들이 울부짖었고 나는 그것을 그렸다. 일 주일째 치우지 않은 작

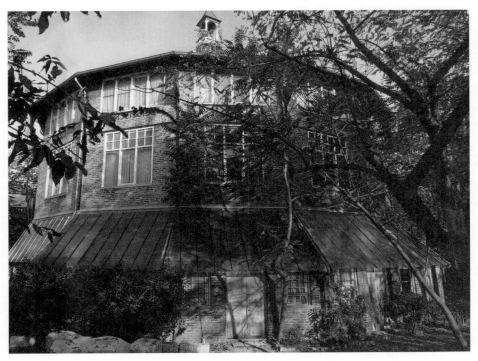

라뤼슈(벌집). 샤갈이 파리에서 2년 동안 지내던 몽파르나스의 화실. 8면체 형태의 건물이 마치 벌집과 흡사하여 '라뤼슈'라 불린다. 외관부터 독특한 분위기를 자아낸다.

1911년 6월 15일 파리 룩상부르 공원에서 마르크 샤갈과
알렉산드르 롬(샤갈은 이 사진을 부친에게 부쳤다).

업실…. 청소부가 왔다. 그녀는 청소를 하기 위해 왔을까? 나와 자고 싶어서 왔을까?

1914년 파리를 떠날 때까지 나는 라뤼슈에서 생활했다. 밤에 그림을 즐겨 그렸고, 낮에는 앞서도 얘기했지만, 살롱과 화랑들을 돌아다니며 인상파 화가들과 세잔, 고갱 그리고 당대 훌륭한 화가들의 빛과 공간에 대한 탐구를 게을리하지 않았다. 러시아에서 나의 것들을 가져왔지만, 파리는 그것들에 빛을 비추었다.

예술의 태양은 파리만큼 눈부시게 빛나고 있지 않았다. 파리에 도착한 1910년 내가 간파한 것만큼, 위대하고 혁명적인 '시각적 매력(최대의 시각적 혁명)' 을 지닌 예술은 없다고 느꼈다. 지금도 그 기분은 변함이 없다.

세잔의 그림은 사려 깊은 선의 흐름으로 보이고, 마티스는 괄목할 만한 주제의 색채를 사용하고 있다. 풍경에 있어서도 세잔, 마네, 모네, 슬라, 르누와르, 고흐 등의 그림들은 나를 압도하기에 충분했다. 이것들은 마치 자연계의 특이현상처럼, 나를 파리로 끌어들였던 것이다.

" 나무가 물을 구하듯 나의 예술에는 파리가 필요하다. 고향을
떠난 것은 단지 그 이유뿐, 작품에 있어서 나는 늘 고향에 충실했다. "

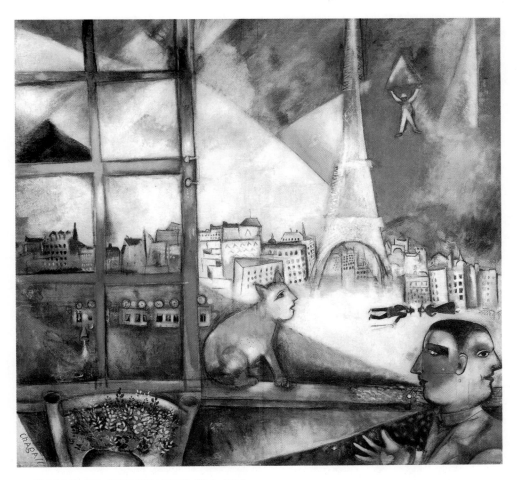

〈**창가에서 본 파리**〉, 1913년, 캔버스에 유채, 135.8×141.4㎝

파리의 에펠탑, 낙하산, 거꾸로 가는 열차, 누워 있는 2인의 보행자, 그리고 파리의 전경이 한눈에 들어온다. 맨 앞 우
측의 2개의 얼굴을 가진 인물은 한편의 얼굴은 향수어린 눈으로 비테프스크를 향하고 있고, 또다른 한편은 파리 쪽을
향하고 있다. 이 작품은 오르피즘(Orphism)의 색채대비와 큐비즘을 결합시킨 들로네의 동시주의적인 원을 상기시킨다.

# 샤갈, 아폴리네르, 모딜리아니 등
## 세계적인 예술가들이 생활했던 '라뤼슈'

라뤼슈 중앙에 위치한 현관.
당시, 이 현관에서 가슴을 쫙 펴고
꼿꼿이 자신 있게 걸어나온 화가는
적었다고 한다.

몽파르나스 변두리에 위치한 예술가촌인 '라뤼슈'는 몽마르트의 바토 라보와르(Bateau Lavoir, 洗濯船)와 견줄 만한 곳. 1900년 파리 만국박람회의 와인 관을 해체한 재료를 써서, 1902년에 아틀리에 용의 촌으로서 재건축되었다. 당시 라뤼슈 근처에는 보지라르 도살장이 있었는데, 이 부근 부지에는 서 있는 나무 사이마다 조각품들이 세워 있었다.

라뤼슈에서 샤갈이 살았던 1912년경에는 한 달 임대료가 약 12프랑 정도로 저렴했기 때문에 러시아와 폴란드 등 화단의 총아를 꿈꾸는 가난한 화가들이 이곳으로 수없이 밀려왔다. 자드킨과 레제가 거주하고, 수틴은 식객, 모딜리아니도 부지런히 출입했다. 이곳 라뤼슈에는 샤갈을 높이 평가하는 시인이자 피카소의 친구인 아폴리네르의 모습도 자주 보였다고 한다. 금세기 들어 1·2차 세계대전을 두 차례 겪으며, '벌집' 또한 황폐해갔지만, 1971년 '에콜레 드 파리(Ecole de Pari)'의 불을 꺼지지 않게 하기 위해, 다시 보존·개축되었다. 이 벌집은 1900년 만국박람회를 위해 쿠스타프 에펠이 이끌던 건축 팀이 주축이 되어 예술가들이 모여 살게 되었는데, 아래층엔 조각가용 작업실, 화가들은 2층과 3층에 살았다. 샤갈은 1914년 파리를 떠날 때까지 라뤼슈에서 생활하면서 파리의 전위적인 예술가들을 모두 만나게 된다.

당시 라뤼슈를 출입했던 예술가들. 왼쪽 위부터 시인 아폴리네르, 시인 막스 야코프, 화상(畵商) 볼라르. 왼쪽 아래부터 화가 레제, 화가 수틴, 화가 모딜리아니

도살장의 인부가 난입했던 곳이라고는 생각되지 않는 정갈함!(좌)
아틀리에 용으로 설계된 실내는 조명도 완벽!(우)

" 1900년 만국박람회를 위해 쿠스타프 에펠이 이끌던 건축 팀이 주축이 되어
예술가들이 모여 살게 되었는데, 이것이 라뤼슈(벌집)의 탄생배경이 되었다. "

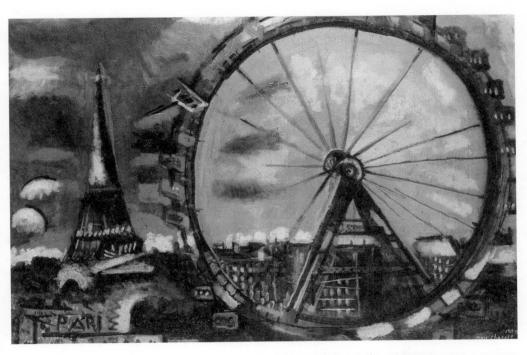

▲ 〈대관람차〉, 1911-12년, 캔버스에 유채, 60.5×89㎝
▶ 1900년의 만국박람회를 위해 건설된, 높이 100미터의
   펠리스 관람차

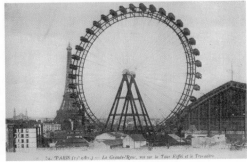

## 바크스트의 말처럼
## 내 색채가 노래할 때가 도래한 걸까?

어느 날, 나는 바크스트와 니진스키를 만나기 위해 디아길레프의 발레를 보러 갔다. 디아길레프는 열정을 가지고 파리에 러시아 음악을 소개했는데, 1909년에는 러시아 발레단의 첫 공연을 성사시키기도 했다. 그는 바크스트 씨를 무대 디자이너로 기용했으며 그 밖의 다른 유명 인사들과도 손을 잡았다. 예를 들어 나탈리아 곤차로바, 파블로 피카소, 조르주 브라크 등등….

무대로 통하는 문이 약간 열리자 멀리 바크스트 씨가 보였다. 갈색과 분홍빛이 도는 그의 얼굴은 반가움을 표하며 나를 향해 미소짓고 있었다. 니진스키는 달려와서 나의 어깨를 감싸안았다.

"결국 자네는 파리에 입성했군."

바크스트 씨가 갑자기 말하자 나는 좀 당황했다. 이제야 말하는 거지만, 바크스트 씨는 전에 내게 파리에 가지 말라고 충고했었다. 상트페테르부르크에 있을 때 그는 나에게 100프랑을 준 적이 있는데, 이것은 내

가 그의 풍경화 조수가 될지도 모른다는 기대 때문이었다. 하지만 나는 풍경화에 서툴렀고 이 사실을 안 바크스트 씨는 나를 저버렸다.

아, 그런데 나는 무슨 말을 하고 싶은 걸까. 명백한 것은 지금 내가 그의 앞에 서 있다는 것이다. 나는 그가 지금 상황을 불편한 심기로 참아내고 있다는 사실을 안다. 나 역시 그렇다. 그럼 내가 러시아에 머물러 있어야 했단 말인가? 그곳에서 나는 한 걸음 내디딜 때마다 내가 유대인이라는 것을 느껴야 했는데!

바크스트 씨는 떠나면서 '자네의 그림을 보러 가겠네.' 하고 말했다. 그 뒤 약속대로 내 전 스승은 나의 작업실을 방문했다. 그리고 다소 시적으로 말했다.

"이제부터 자네의 색채가 노래하겠군."

이것이 바크스트 씨가 예전의 제자인 내게 남긴 마지막 말이었다. 그는 어쩌면 이렇게 생각했을지도 모른다.

'게토를 버리고 여기 프랑스 파리에 사는 한 사람의 어른, 마르크 샤갈…'

불현듯 루브르 미술관에 가고 싶어졌다. 바크스트 씨는 이제 잊어버리자. 루브르 미술관은 언제나 내게 편안함을 주는 곳이었다. 앞에서도 말했지만 그곳은 또한 나의 예술적 감수성을 극도로 자극하는 곳이었다. 이미 오래 전에 사라져버린 친구들. 그들의 기도와 나의 기도. 그들의 캔버스는 내 어린 얼굴 위에서 빛났다.

특히 렘브란트. 그는 나를 사로잡았다. 이미 나는 상트페테르부르크에 있는 에르미타쥬 미술관에서 이 위대한 네덜란드 화가의 그림을 본 적이 있었다. 그때 렘브란트에게서 발하는 빛을 보고 얼마나 흥분했던지! 그

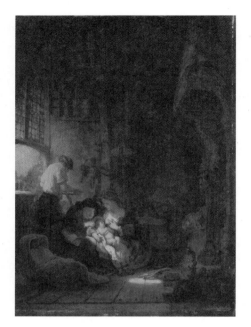

램브란트, 〈성 가족〉, 1640년, 캔버스에 유채, 41×34㎝

리하여 나는 지난 1909년에 그의 색깔이 묻어나는 〈붓을 든 자화상〉을 그리지 않았던가(1915년에는 〈밝은 적색의 유대인〉을 그려, 램브란트의 이름을 히브리어로 써넣기까지 한다)!

나는 루브르 미술관뿐만 아니라 아카데미에도 드나들었다. 동시에 살롱전을 열심히 준비했다. 1912년, 나는 처음으로 살롱 데쟁데팡당에 작품을 출품했다. 나는 손수레에 작품들을 담아 살롱으로 옮겼는데 역시 손수레로 그림을 옮기고 있던 다른 화가와 마주치기도 했다. 해당 화가들이 모두 알마 광장 근처에 있는 가건물로 향하고 있었다. 그곳에서 나는 내 그림이 전통적인 프랑스의 그림들과 어떻게 다른지 확실히 알게 되리라. 한 시간 안에 손질을 마치고 그림들을 전시했다. 그런데 어느 한 감독관이 내 그림 중 하나인 〈나귀와 여인〉을 내리라고 명령하는 것이었다. 외설스럽다는 게 그 이유였다.

"선생, 이 그림은 당신이 생각하는 그런 그림이 아닙니다. 포르노가 아니란 말입니다."

친구와 나는 그를 설득했다. 다행히 상황은 잘 마무리되었지만, 솔직히 나는 불쾌감을 느꼈다. 게다가 전시된 작품인 〈러시아와 나귀들과 기

〈붓을 든 자화상〉, 1909년, 캔버스에 유채, 57×48㎝

타 등등에게〉와 〈술취한 사람〉(31쪽 참조) 역시 제대로 이해하는 사람이 없는 것 같았다. 나는 친분이 있는 의사의 아내에게 이 일을 털어놓았다. 그녀가 위로하듯 말했다.

"아, 그래요? 더 잘 되었네요. 당신이 잘하고 있다는 거잖아요. 하지만, 그런 그림은 그리지 마세요."

▶ 〈러시아와 나귀들과 기타 등등에게〉, 1911년, 캔버스에 유채, 157×122㎝

이 그림의 특징은, 젖 짜는 여자가 하늘 위에 둥실 떠 있다는 사실, 그것도 목이 잘린 채로 엽기적으로 공중에 매달려 있다는 것 외에는 러시아의 전원 풍경을 소박하게 담고 있다. 원근을 무시하고 지붕과 교회당 위에 젖 짜는 여자가 부유하고 있고, 그녀의 옷에는 환상적인 공작 모양의 빛깔이 칠해져 있으며, 동화풍의 달은 암흑의 밤하늘을 암시하고 있다. 이러한 암흑의 밤하늘에 영기(靈氣)가 광채를 발하며 찾아들었다. 그 처리가 기하학적이므로 큐비즘의 수법과 관련이 있다는 지적도 있지만, 이것만으로는 작품의 질을 해명하는 수단이 될 수 없다. 무엇보다 우선 화면의 녹색이 불안감을 조성하고 있는데, 녹색은 보색인 빨강과 대비를 이루며 한층 그 빛을 발하고 있다. 제목은 시인 블레즈 상드라르가 붙였다. 상드라르는 이 작품에서 한층 러시아의 정취를 느꼈던 것인데, 제목만 보아도 샤갈의 생각을 정확하게 대변하고 있음을 헤아릴 수 있다.

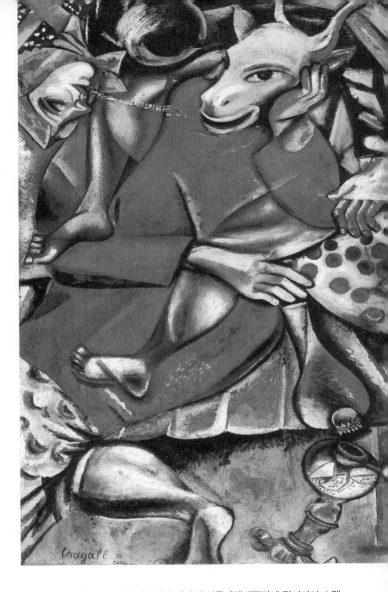

《내 연인에게 바침》, 1911년,
캔버스에 유채, 196×114.5㎝

이 독특한 작품은 원래 〈나귀와 여인〉이라는 제목으로 1912년 3월에 파리의 살롱데쟁데팡당에 전시되어 스캔들을 불러일으킨 바 있다. 포르노로 규정하여 작품을 전시하지 못하도록 명령이 떨어졌던 것이다. 수소의 머리를 한 남자가 머리를 손으로 받쳐들고, 흡족해하는 모습이다. 한편 여성은 남자의 머리에 양쪽 다리를 걸치고 남자의 얼굴에 오물을 토하고 있다. 남자의 빨간 가운과 여성의 핑크색 다리가 화면을 장악하고 있다. 이 작품에 대해 아폴리네르는 "불쾌감을 주는 금동 램프가 흩어지는 장면이 문제를 은폐시키고 있다"고 언급하고 있다. 샤갈은 《나의 생애》에서 "〈내 연인에게 바침〉은 딱, 하룻밤 만에 그린 작품"이라고 말하고 있다. 야릇한 야성과 격렬함을 지닌 이 그림은 샤갈이 '라뤼슈'로 옮긴 직후에 그린 작품 중 하나이다.

# 시인 아폴리네르와의 만남이,
# 예술 세계를 풍요롭게 하다

나의 벗은 그처럼 주로 시인들이었다. 앙드레 살몽, 루트비히 루비너, 아폴리네르도 모두 시를 짓는 사람들이었다. 예외가 있다면 가톨릭으로 개종한 막스 야코프인데 그 역시도 시인에서 크게 벗어나지 않은, 괴짜 유대 작가였다.

아, 부드러운 제우스, 아폴리네르! 내가 어찌 당신을 잊을 수 있겠어요. 화가 난 듯이 보이는 코는 날카로웠지만 부드럽고 신비한 당신의 눈은 욕망을 노래하고 있는 듯했는데!

나는 야수파와 큐비즘을 시작으로 예술 표현이 일제히 꽃피었던 파리의 예술 동향에 자극받았지요.

기억하세요, 아폴리네르. 나는 처음엔 감히 당신에게 내 그림을 보여줄 용기가 없었어요. 당신은 내 그림을 보고는 '입체주의에 영감을 불어넣을 사람'이라고 얘기했지만, 나는 다른 걸 원했지요. 나는 순간, 생각했어요.

'난 예술가가 아니야. 그러면 한 마리 암소인가, 대체 무엇일까?'

그 무렵에는 염소가 세계의 정치를 지배하고 있는 것 같았지요. 입체주의 화가들은 암소를 토막냈고, 표현주의는 암소를 비틀었다 이거예요.

나는 불타오르는 정열을 캔버스에 내던지며 색과 선의 변형에 대한 자율적인 가치를 발견하게 되었지요. 파

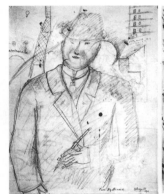

〈아폴리네르를 위하여〉, 1911년, 종이에 소묘, 33×26㎝(좌)
〈아폴리네르〉, 1913-14년, 종이에 자주색 잉크와 수채, 27.8×21.5㎝(우)

리에서 이미 오래 전부터 꿈꿔왔던 자유의 빛과 같은 것을 말예요. 가난한 예술가들이 올망졸망 모여 있는 이 라뤼슈의 몽파르나스 화실에서의 보헤미안적인 삶은 내게 신선한 충격이었어요. 모딜리아니, 수틴, 들로네, 라 프로스네 그리고 입체파 화가들을 만날 수 있었다는 것 또한 큰 행운이었고요.

그리고 나는 화가이긴 하나, 시인들과 교류하는 것을 더 좋아했다는 것을 당신도 잘 알고 있지 않은가요? 시인 그룹의 회원들은 내 그림들 속에서 소생하는 이상한 세계에 매혹되곤 했어요. 이럴 때면 나는 가끔 망상에 빠집니다. '내가 어떻게 화가가 되었을까? 아무래도 나의 천부적인 끼와 예술가로서의 자질은 엄마로부터 물려받은 것이 아닐까.'

나는 새삼 아폴리네르를 떠올리면서 이렇게 나르시시즘에 빠져드는 것이었다.

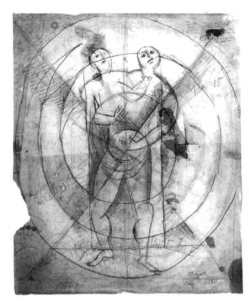 

〈아폴리네르에게 바침〉을 위한 습작(아담과 이브), 1911년, 종이에 연필, 33×26㎝(좌)
〈아폴리네르에게 바침〉을 위한 습작, 1912년, 종이에 구아슈, 25×20㎝(우)

> " 아, 부드러운 제우스, 아폴리네르! 내가 어찌 당신을 잊을 수 있겠어요? 화가 난 듯이
> 보이는 코는 날카롭지만 부드럽고 신비한 당신의 눈은 욕망을 노래하고 있는 듯했지요 "

이 작품은 샤갈의 유화작품 중에서 가장 큰 작품 중 하나이다. 그림 왼쪽 아래의 하트 주변에는 아폴리네르의 이름과 함께 발덴, 상드라르, 카누도 등의 이름이 적혀 있는데, 이로써 이 작품이 아폴리네르 한 사람에게 바쳐진 것은 아님을 알 수 있다. 큐비즘 요소가 강한 작품으로, 샤갈은 캔버스에 옮기기 전, 종이에 자신의 생각을 스케치하고 있다. 중앙에 있는 두 사람이 아담과 이브로, 이브는 무화과 열매를 들고 있다. 이 작품은 상징적인 요소가 풍부한데, 이 그림 역시 유대교의 신비주의와 연관이 있다. 여기서 다이얼은 영원을 조각내는 시계이고, 사람의 팔·손·얼굴 위에 새겨진 문자나 숫자는 신의 언어이다. 1914년 베를린 슈투름 화랑에서 최초로 전시되었다.

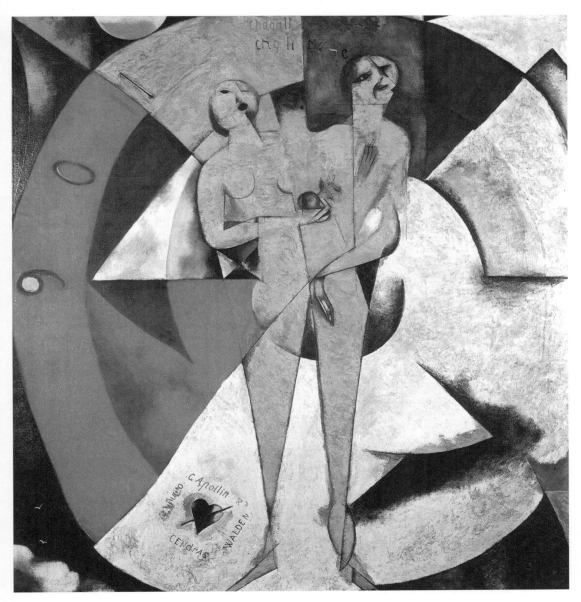

〈**아폴리네르에게 바침**〉, 1911-12년, 캔버스에 유채, 209×198㎝

◀ 〈일곱 개의 손가락을 가진 자화상〉을 위한
   습작, 1911년, 구아슈 · 연필, 23×20㎝
▶ 〈일곱 개의 손가락을 가진 자화상〉, 1913-
   14년, 캔버스에 유채, 128×107㎝

　　1914년 나는 살롱데쟁데팡당에 〈바이올린을 켜는 사람〉과 〈모성 또는
임신한 여인〉(59쪽 참조) 그리고 〈일곱 개의 손가락을 가진 자화상〉을 출
품했다. 그때 아폴리네르는 파리 언론에 이렇게 극찬했다.

　　"상상력에 가득 찬 젊은 러시아–유대화가, 샤갈. 때로는 유행하는 슬
라브식 화풍에 휩쓸리기도 하지만 그는 언제나 그것을 극복한다. 그는
대단히 다양하고 획기적이며 어떠한 이론으로부터도 자유로운 작품을
만들 수 있는 화가이다."

　　여기서 〈나와 마을〉(25쪽 참조)과 〈일곱 개의 손가락을 가진 자화상〉은 그
림의 형태나 기법, 색채에 있어서 단연 쌍벽을 이루는 작품이라 할 수 있다.

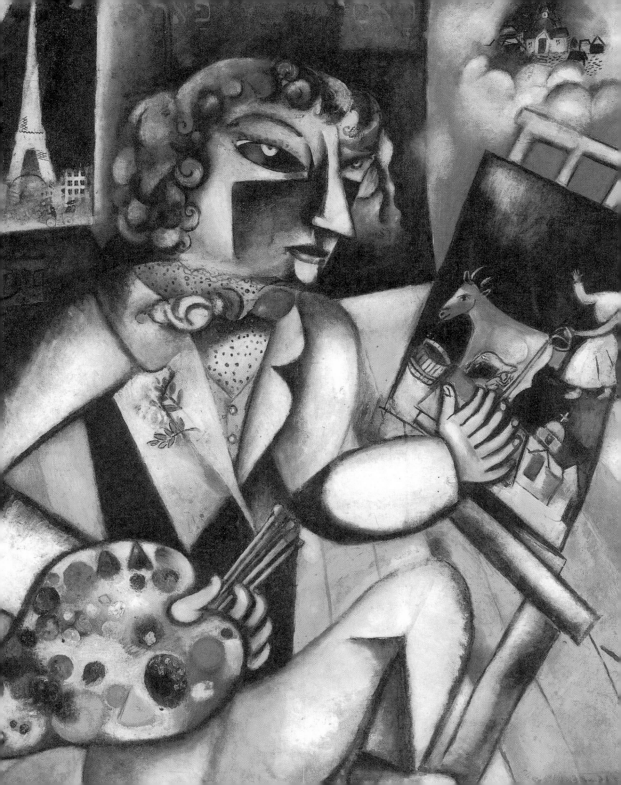

## 아폴리네르 소개로,
## 베를린 슈투름 화랑에서 전시회를 가지다

　　　　　　　　　　　　　**어느 날** 아폴리네르는 헤르바르트
발덴에게 나를 소개했다. 그는 자신의 다락방에서 자주 모임을 만들었는
데, 이 모임에는 제1차세계대전 이전 독일 아방가르드 예술운동의 저명
인사들이 함께하고 있었다. 구석에 작은 노인이 앉아 있었다. 아폴리네
르가 그에게 다가가 일으켜 세웠다.

　"발덴 씨, 우리가 무엇을 해야 하는지 알고 계시죠? 이 젊은 친구의 작
품을 전시해야 합니다. 아세요, 마르크 샤갈을?"

　발덴은 독일-유대계의 출판업자이자 화상이었고 베를린에 슈투름 화
랑을 소유하고 있었다. 같은 이름의 잡지도 그의 것이었다. 이런 인연으
로 나는 1913년 4월 슈투름 화랑에서, 오스트리아 화가 알프레트 쿠빈과
공동전시회를 열었다.

　같은 해 9월에는 발덴의 제안으로, 그가 주최하는 제1회 독일 헤르프
스트잘론에 몇몇 작품을 출품했다. 바로 〈러시아와 나귀들과 기타 등등

에게〉(99쪽 참조), 〈내 연인에게 바침〉(103쪽 참조), 그리고 1912년작 〈골고다〉. 나는 이것들을 가지고 베를린으로 건너갔다. 상드라르가 동행해주었다. 나는 이때, 마치 엉킨 실타래가 잘 풀리듯 내 운명도 그럴 것이라는 느낌을 받았다.

아폴리네르에게 감사의 키스를! 그런데 참, 아폴리네르 씨. 한 번은 내가 당신에게, 왜 피카소를 소개해주지 않느냐고 물었는데, 기억하는지요?

"피카소? 자네 자살이라도 하고 싶나? 그의 친구들은 모두 그렇게 끝났다구."

당신은 언제나처럼 미소를 지으며 이렇게 대꾸했어요.

1914년 발덴은 나에게 첫 개인전을 열어주었다. 하지만 그 규모는 작고 초라했다. 나는 실망한 나머지 얼굴이 화끈거렸던가? 잘 모르겠다. 그냥 좀 슬펐을 것이다. 파리에서 그린, 40여 점에 가까운 유화 작품은 슈투름 잡지사의 편집실에 액자도 없이 걸려 있었다. 100여 점이 훨씬 넘는 수채화와 드로잉, 그리고 구아슈화들은 테이블 위에 마구 쌓여 있었고…. 물론 이 전시회가 어떤 예술가들에게는 영감을 주었을지도 모른다. 예를 들어 하인리히 캄펜동크. 내가 알기로, 이 독일 화가는 나의 개인전에서 자극을 받아 〈가족 초상화〉라는 작품을 그렸다. 나는 약 한 달 동안 베를린에 머물렀다. 카시러 미술관에서 반 고흐의 회고전을 보기도 하고 평론가들과 만나기도 했다. 하루가 바쁘게 지나갔다. 그런데 베를린에 머무르면서도 나는 예감하지 못했다. 한 달 안에 전 세계에서 참혹한 희극이 시작될 것이라는 걸. 이 새로운 무대에 거대한 군중과 내가 함께 설 것이라는 것을, 나는 전혀 눈치채지 못했다. 나는 러시아행 열차를 탔다.

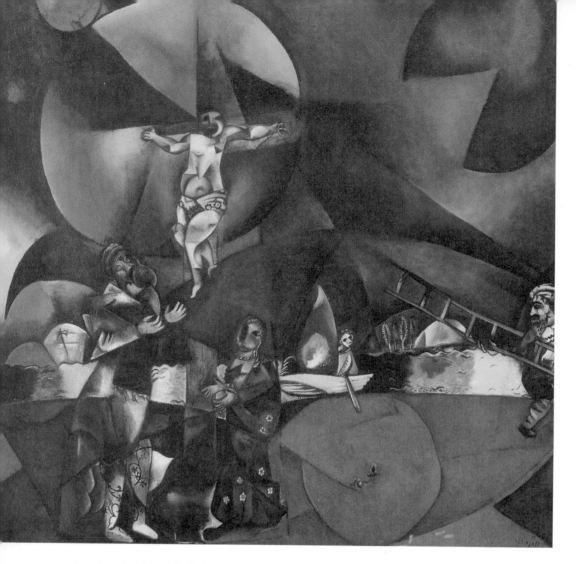

〈골고다〉, 1912년, 캔버스에 유채, 174.6×192.4㎝

샤갈은 예수 그리스도의 처형에 관한 그림을 전 생애에 걸쳐 그리는데, 이 그림은 그 중 최초의 작품이다. 이 작품은 유대인의 핍박을 상징하기도 하지만, 오히려 이로 인해 유대 사회에서부터 격렬한 비난을 받기도 한다. 샤갈은 1949년 이 작품에 대해 이렇게 설명했다. "그리스도를 죄 없는 아이로 그리고 싶었다. 물론 지금은 보는 시각이 달라졌지만, 이 작품을 파리에서 그릴 때 나는 이콘 화가의 시점과 러시아 미술에서 정신적으로 자유로워지고 싶었다." 여기서 샤갈은 로베르 들로네와 큐비스트들이 낳은 원의 구도를 도입하고 있다.

세 달 정도 그곳에 머무르고 싶었다. 무엇보다도 누이의 결혼식에 참석하고 싶었고, 또 나의 '그녀'를 다시 만나고 싶었다. 아, 벨라. 나의 네 번째 사랑이자 마지막 사랑인 그대. 몸이 떨어져 있으면 마음도 멀어진다고 했던가. 내가 파리에 4년간 있는 동안 당신은 점차 사라져가고 있어. 마치 정착할 곳 없는 바람처럼. 내게 남은 것이라곤 한 묶음의 편지뿐. 다시 또 몇 해가 지나면 그땐 우리에게 남는 건 아무것도 없겠지. 당신은 얼마나 아름다워졌을까? 독일 여자들은 그다지 예쁘지 않던데!

어느 덧 빌라에 도착했다. 나는 동행한 프랑스 여인에게 불쑥 말했다.

"보세요, 이것이 러시아입니다."

그런데 벌써 러시아인가? 솔직히 나는 러시아를 잘 알지 못했다. 러시아를 본 적도 없는 것 같다. 노브고로트, 로스토프, 키예프는 어디에 있을까. 나는 단지 페트로그라드(상트페테르부르크), 모스크바, 료스노의 작은 마을들, 비테프스크만을 보았을 뿐이다. 그 중에 특별하고 불행하고 권태로운 마을 비테프스크. 이 마을에서의 기억이 한순간 온몸을 휩싸고 돌았다. 야릇한 감동이 밀려왔다. 1914년 여름이었다.

# 다시, 내 고향 비테프스크로 돌아오다

내 붉은 심장이 쿵쾅쿵쾅 뛰었다. 육중한 거인이 어두운 복도를 성큼성큼 걸어가듯, 감당할 수 없을 만큼 내 가슴이 울렸다. 벨라와의 재회. 아, 그녀는 한층 성숙한 모습으로 변해 있었다. 소녀가 아니라, 여인의 모습으로 내 앞에 서 있었다. 나는 잠시 당황하여 입을 벌리고 말았다. 참 바보같구나. 샤갈! 나는 마음속으로 자신을 책망했다. 그녀는 모스크바로 유학하여 그곳 여자대학에서 역사와 철학을 공부했다고 말했다. 그녀의 스커트가 바람에 나부꼈다. 사실 나는 조금 걱정을 했다. 우리는 무려 4년 동안 떨어져 있지 않았는가. 하지만 우리 두 연인은 금방 마음을 열었다. 비테프스크의 하늘과 맑은 구름이 우리를 다시 엮어줬던 것일까? 아니면, 죽어가는 저 도살장의 암소가?

한편 이 무렵에 나는 비테프스크 연작을 그렸다. 나는 기꺼이 러시아-유대적 삶에 빠져들었다. 내가 사랑하는 사람들, 친숙하고 정감어린 주변 환경들을 캔버스에 담았다. 창가에 서서 그리거나 산책을 나가서 그

렸다. 화구 상자는 항상 내 옆에 있었다. 울타리와 기둥, 마룻바닥과 의자 하나면 충분했다. 나는 초록색 옷을 입은 노인을 그렸다. 그는 의자 등받이에 몸을 기대고 앉아 있었다. 테이블 위에는 차 한 잔이 장식물처럼 놓여 있었다. 나는 그에게 말을 걸었다.

"저기, 이렇게 잠시 쉬세요. 편안하실 거예요. 그렇죠? 좀 쉬세요. 20코페이카를 드리겠어요. 제 아버지의 기도옷을 걸치고 앉아계시기만 하면 되요."

나는 그를 그렸다. 기도하는 노인. 이따금 너무 슬프고 늙어서 오히려 천사처럼 보이는 얼굴이 내 앞에 나타나곤 했다. 그것을 나는 그리고 싶었다. 힘에 부친 일이었지만 나는 최선을 다했다.

노인들. 그들은 한없이 슬픈 존재들이리라.

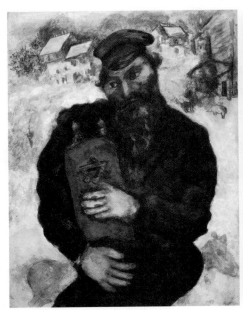

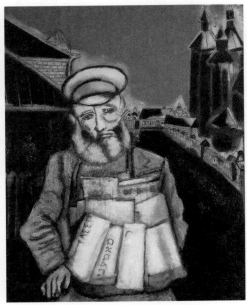

〈토라를 품에 안은 유대인〉, 1925년, 종이에 구아슈, 68×51㎝    〈신문팔이〉, 1914년, 캔버스의 유채, 98×78.5㎝

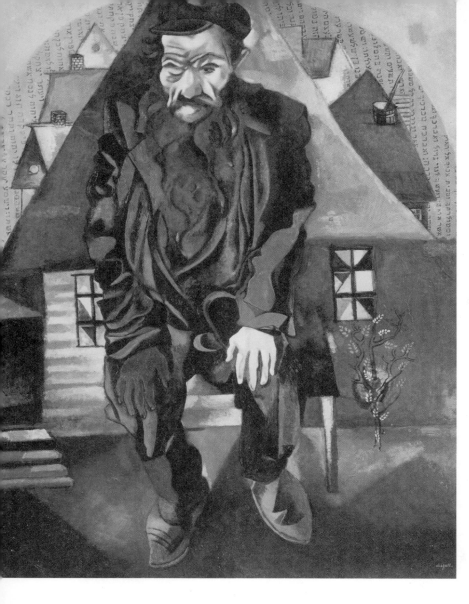

〈밝은 적색의 유대인〉,
1915년, 종이에 유채,
100×80.6㎝

“ 내가 그린 초록색 옷을 입은 노인을 본 적이 있는가? 이 노인이 바로
그분이다. 잿빛 머리에 침울한 표정, 등에 멘 자루. 말 없이 조심스레
문가에 서 있다가, 쓸쓸히 돌아서 나가는 노인의 뒷모습. 때때로 이들
은 내 눈 앞에 너무 슬프고 늙어서 오히려 천사처럼 보였다. ”

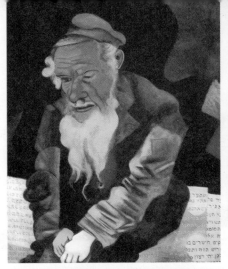
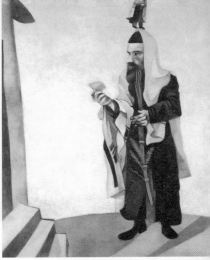

〈녹색의 유대인〉, 1914년,
종이에 유채, 100×80㎝(좌)
〈축제일〉, 1914년, 종이에
유채, 100×80,5㎝(우)

〈기도하는 유대인(비테프스
크의 랍비)〉, 1914년, 종이
에 유채, 100×81㎝(좌)
〈적색의 유대인〉, 1914년, 종
이에 유채, 100×80㎝(우)

〈녹색의 유대인〉에서 노인의 시선은 헤브라이 문자의 성전이 각인된 석판에 머물고 있다. 성전과 자신을 일체화하고 있는 노인의 모습에 샤갈의 눈도 초점이 맞춰지고 있다. 〈축제일〉에서 수도승은 유대교 교회당 앞에 멈춰 서 있다. 그의 왼손에는 축제의 상징인 종려나무잎이, 오른손에는 레몬이 들려 있다. 수도승의 머리 위에는 또 하나의 동일한 수도승을 올려놓고 있는데, 이러한 비현실성이 샤갈의 눈에 포착되었다. 모든 예술이 그러하듯, 샤갈은 유대 노인에게 '비현실성'을 부여하고 있다. 특히 〈적색의 유대인〉은 이 같은 의미에서 미술사에 대한 오마쥬라 할 수 있다. 〈적색의 유대인〉의 배경에는 조그맣게 문자가 기록되어 있는데, 치마베, 조트, 브뤼겔, 엘 그레코, 틴트레트, 쿠르베, 세잔, 고흐 등 고인이 된 화가들의 이름이 새겨 있다. 일개 유대 노인을 그리면서 샤갈은 이러한 화가들의 이름을 조용히 덧붙인 것이다.

# 제1차세계대전은 발발했지만, 비테프스크의 향기는 그윽했다

〈만돌린을 켜는 다비드〉, 1914-15, 구아슈, 49.5×37㎝

그리고 나의 동생, 다비드. 어찌 내가 널 잊을 수 있겠니. 그토록 날 사랑한 너를? 너의 이름은 끝없이 이어지는 지평선보다 훨씬 더 감미로우며 고향의 향기를 내게 전해주는데!

나는 다비드를 화폭에 담았다. 폐결핵을 앓는 나의 가여운 동생을. 장밋빛 입술 사이로 그의 치아가 보였다. 그는 웃고 있는 것이다. 그는 곧잘 창가에 앉아 만돌린을 켜곤 했는데, 그의 창백한 손가락이 만돌린의 현을 스칠 때마다 나는, 그가 속으로 울고 있을 거란 생각을 했다. 노인들의 발걸음이 울음이듯이….

리사도 나의 모델이 되어주었다. 한창 신경이 예민할 나의 이쁜 여동생 리사가 창가에서 포즈를 취했다(27쪽 참조). 그애는 책을 펴들고, 창밖이라도 보려는 듯 얼굴을 살짝 돌렸다. 나는 지칠 줄 모르고 계속 그렸다.

〈벨라의 옆모습〉, 1916년, 판 위에 기름과 구아슈, 30.5×27㎝

그런데 마치 내 살과 같은 풍부한 색채를 마분지나 캔버스에 입히는 중에 제1차세계대전이 발발했다. 나는 비테프스크에 두세 달 머무른 다음 서유럽으로 갈 생각이었으나 전쟁은 나의 계획을 무산시켰다. 유럽이 내 앞에서 폐쇄된 것이다. 전쟁으로 군인들은 피를 흘리며 죽어갔다. 그러나 잔인하게도 나의 고향 비테프스크의 바람은 향기로웠다. 나의 사랑, 벨라가 있었기에…. 그녀는 제 집에서 케이크와 구운 생선, 끓인 우유를 나의 집으로 배달했다. 창문만 열면 되었다. 벨라, 당신은 신이 나서 온갖 장식물들, 심지어 나무판까지 가져다주었지!

"당신의 이젤을 새로 만들어야 해요."

벨라는 소풍을 가는 여자처럼 즐거운 얼굴로 말했고 나는 빙긋이 웃었다. 창문으로 들어온 건 케이크만이 아니었다. 그녀와 함께 푸른 공기와 사랑과 꽃들이 스며들어왔다. 그녀와 내가, 낭만적인 시(詩) 그 자체로 보일 정도였다. 나는 그녀를 그렸다. 온통 하얗게, 그렇지 않으면 온통 까맣게 옷을 입곤 하는 그녀를, 내 붓은 가만히 내버려두지 않았다. 그녀는

〈다리위에 선 벨라〉, 1915년, 종이 위에 기름, 64×24.5㎝

내 캔버스 위에서 날아다녔다. 한순간 나는 구름이 그녀를 낚아채지 않을까 두려웠다…. 아마도 나는 하늘에 날아다니는 그림들은 이미 본 적이 있는 것 같다.

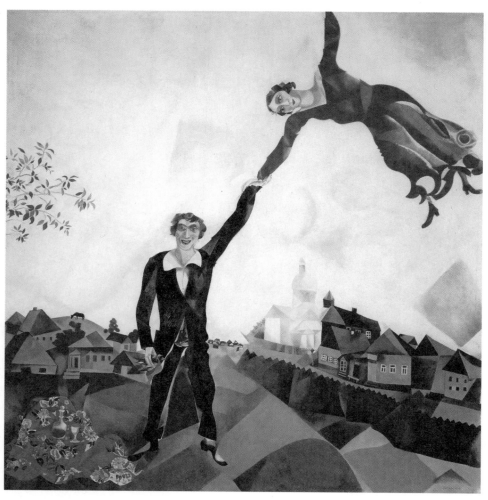

〈산책〉, 1917년, 캔버스에 유채, 170×163.5㎝

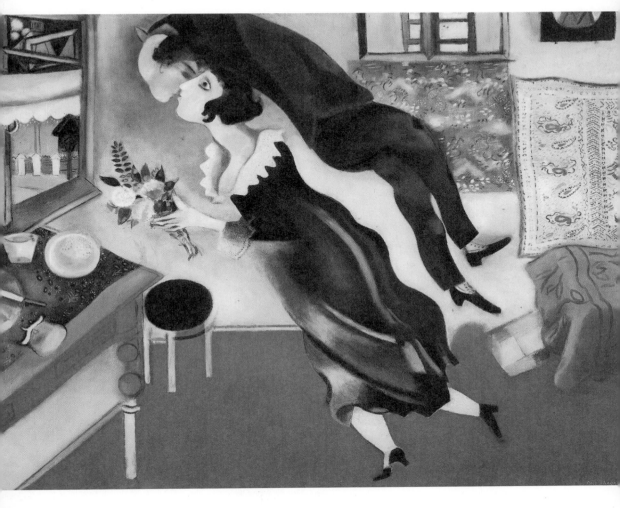

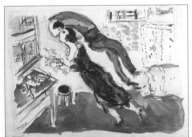

〈탄생일을 위한 습작〉, 1915년, 수채, 22×26.6cm

〈탄생일〉, 1915년, 캔버스에 유채, 81×100cm

1915년에서 1917년 사이에 제작된 몇 개의 작품에서 샤갈은 벨라를 향한 깊은 애정을 나타내고 있다. 벨라는 《최초의 만남》에서, 샤갈의 〈탄생일〉에 대해서 이렇게 쓰고 있다. "당신은 캔버스에 다가가 붓을 들고 그림을 그리기 시작했다. 빨강, 파랑, 흰색의 색채가 나를 움직였다. 우리는 하나로 연결되어 장식된 방 위를 떠돌다가 창가에 이르자 거기서부터 날기 시작한다. 밝은 벽이 우리 주위에서 회전한다. 우리들은 밖으로 나와 꽃이 흐드러지게 피어 있는 평원 위를 날기도 하고, 문이 닫혀진 집들, 방, 정원, 교회 위를 날아가는 것이었다."

“
내 캔버스 위를 날아다니는 벨라,
한순간 구름이 그대를
낚아채지 않을까 두려웠다네
”

〈마을 위〉, 1914-18년,
캔버스에 유채, 141×
198㎝

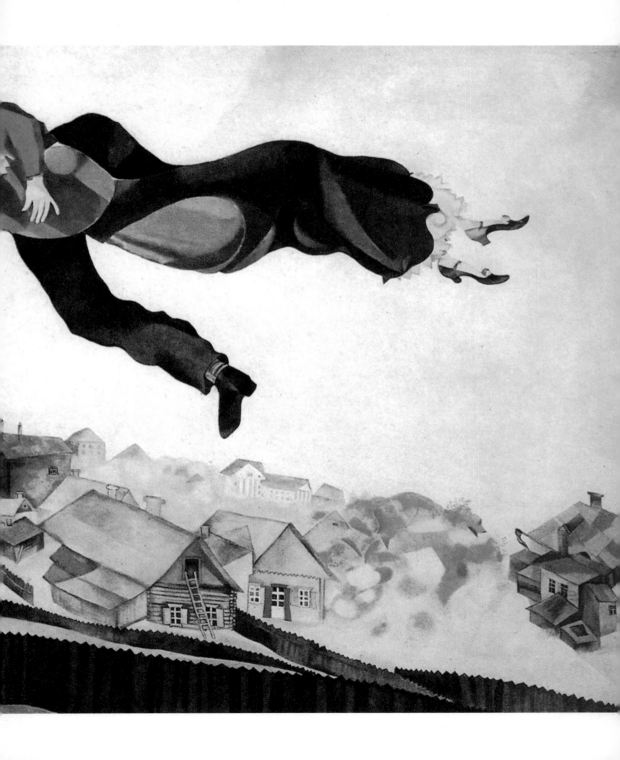

> " 온통 햐얗고, 까만 옷을 입었던 벨라여!
> 그대는 내 캔버스 위를 떠돌며,
> 한층 높은 예술 세계로 나를 인도하였네 "

벨라, 1917년

이 아름다운 벨라의 초상은 1917년 여름, 러시아의 시골에 있는 별장에서 짧은 휴가를 보낸 뒤, 그려진 그림이다. 거구의 벨라가 눈 아래로 나무와 식물을 내려다보고 있다. 샤갈은 앞 배경에 있고, 딸 이다에게 걸음마를 가르치고 있다. 샤갈은 언제나 큰 인물 밑에 작은 인물들을 집어넣는 기법을 구사하고 있었다.

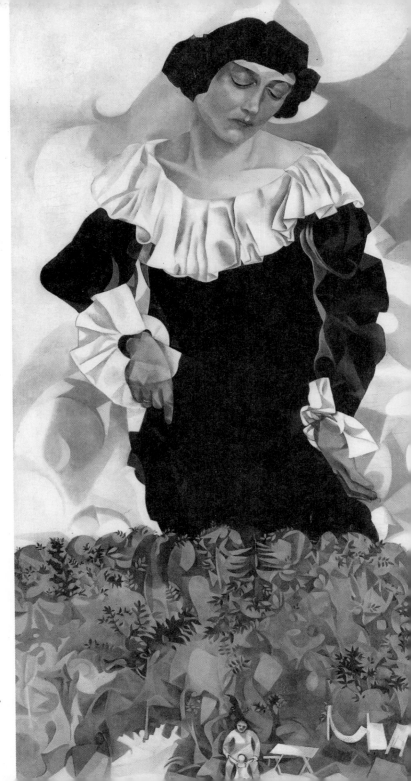

〈하얀 깃의 벨라〉, 1917년,
캔버스에 유채, 149×72㎝

한편 나는 삽화도 열심히 그렸다. 이디시어 고전에 들어갈 삽화를 말이다. 그런데 당신들은 이디시어 고전을 아십니까? 유대인 언어로 씌어진 책을?

나는 〈수탉〉과 〈꼬마〉라는 두 편의 시와 《마술사》라는 유머 단편소설에 들어갈 삽화를 작업했다. 이 문학작품들의 저자와 친분이 있어서 삽화를 그린 것도 있지만, 무엇보다도 나는 정부의 방침에 반발하고 싶었다. 정부는 기회가 있을 때마다 이디시어 작품의 출판을 금지했기 때문이다. 사실상 정부는 창작의 자유를 박탈한 것이다. 이는 보다 더 근본적인 이유, 즉 유대인 차별에서 나온 인권침해이다. 나는 창작의 자유를 되찾고 싶었다. 왜, 이디시어 작품은 안 된다는 건가? 나의 이러한 물음은 고스란히 삽화로 표현되었다. 나의 삽화를 두고 평론가 아브람 에프로스는 "샤갈은 간결하고 명쾌한 솜씨로 삽화의 세계를 정복했다"라고 평했다.

에프로스 씨, 당신의 칭찬이 내게는 얼마나 낯간지러웠던지요!

나는 또한 이와 비슷한 시기에 '1915년전'에 참가했다. 이름처럼 1915년 3월에 모스크바 미하일로바 미술관에서 열린 전시회로 평론가인 야코프 투겐홀트의 추천으로 이뤄졌다. 나는 25점을 출품했는데 이것들은 모두 비테프스크에서 그린 그림들이었다.

## 벨라, 우리 머리 위로 축복과 포도주가 쏟아지던 결혼식날을 기억하는가?

벨라, 기억나? 당신과 나는 마주 앉아 어떤 그림을 골라서 보내야 할지 진지하게 고민했지. 아, 당신은 나의 모든 일에 신경 써주는데! 당신처럼 당신의 부모님도 날 사랑해주면 얼마나 좋을까?

하지만 벨라가 날 사랑하는 만큼 그녀의 가족은 날 사랑하지 않았다. 그녀의 부모는 나를 이상적인 사윗감으로 여기지 않았다.

"얘야, 그는 뺨에 분칠을 하는 것처럼 발그스레하더구나. 소녀처럼 여려 보이는 그가 어떤 남편이 될 것 같니? 아마 생계비도 벌지 못할 게다."

"내 딸아, 이성을 가지고 생각해보렴. 그와 함께 네 인생은 망가지고 말 거야. 아무것도 하지 못한 채 말이다."

"게다가 그는 화가잖니. 대체 그게 뭐니? 사람들이 뭐라고 말하겠어?"

이 높으신 어머니의 방해공작에도 불구하고 나와 벨라는 1915년 7월 결혼식을 올렸다. 중대한 순간이 되자 나의 얼굴은 몹시 창백해졌다.

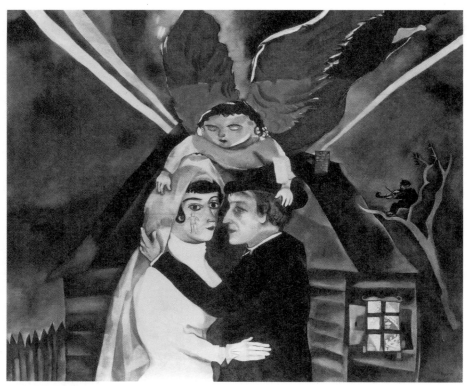

〈결혼식〉, 1918년, 캔버스에 유채, 100×119㎝(벨라의 얼굴에 이미 딸 이다의 출생을 예고하고 있는 모습이 그려져 있다.)

눈물과 웃음과 색종이들이 사방에 있었다. 하객들은 나를 곁눈질하며 자기들끼리 수군거렸다. 아, 만약 나를 관에 넣는다면, 이 사람들의 얼굴보다는 훨씬 더 부드럽고 덜 경직되어 있으리라. 이들은 마치 하인과 마님이 결혼하는 모습을 지켜보는 것처럼 굳어 있었던 것이다.

드디어 붉은 차양을 두른 우리 머리 위로 축복과 포도주가 쏟아졌다.

나는 아내의 섬세하고 가느다란 팔을 잡았다. 그녀의 떨림이 내게로 전해지는 것 같았다. 나는 어서 그녀와 들판으로 달아나 입을 맞추고 싶었다. 그리고 큰 소리로 웃음을 터뜨리고 싶었다. 하지만 결혼식의 축복이 끝나자 처남은 나를 우리 집으로 데리고 갔고 벨라는 자신의 집에 머물렀다. 마침내 우리는 신혼여행을 떠났다.

시골 마을의 한 들판에 나란히 앉은 새신랑과 새신부. 그리고 소나무들, 쓸쓸함, 숲 뒤의 달, 우리 안의 돼지, 보랏빛 하늘. 그것은 허니문이자 밀크문이었다. 나는 벨라와의 행복을 〈와인잔을 들고 있는 2인의 초상화〉라는 작품에서 표현하고 싶었다.

결혼 후 나와 벨라는 페트로그라드로 이주했다. 나는 솔직히 이곳으로 가고 싶지 않았다. 나는 슈네르존에게 조언을 구했다. 그는 우리 마을의 유지인 랍비였는데, 고통에 시름하는 많은 사람들이 그를 찾았다. 징집을 피할 방법을 얻기 위해 혹은 아이를 가질 수 있도록 축복을 받기 위해, 이해가 되지 않는 《탈무드》의 한 구절을 해결하기 위해서였다.

그의 초록색 방 안.

"그러니까 너는 페트로그라드로 가고 싶은 거구나, 아들아? 그곳으로 가는 게 좋을 것 같다고 생각하는구나. 그렇다면 아들아, 내가 너를 축복하노니 그곳으로 가거라."

"하지만 랍비여, 저는 비테프스크에 머무는 게 더 좋습니다. 그곳에는 제 부모님과 아내의 부모님이 살고 계십니다. 그리고…."

"아! 그래, 아들아. 비테프스크가 좋다면 축복하노니, 그곳으로 가거라."

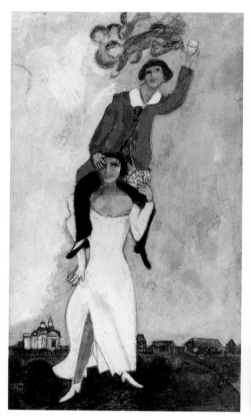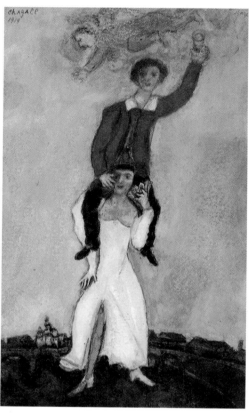

▲〈와인잔을 들고 있는 2인의 초상화〉, 1922년,
　종이에 구아슈, 42.8×24.4cm(좌)

▲〈와인잔을 들고 있는 2인의 초상화〉, 1919년,
　종이에 파스텔, 35×21.5cm(우)

◀〈와인잔을 들고 있는 2인의 초상화〉,
　1922년, 종이에 구아슈·소묘

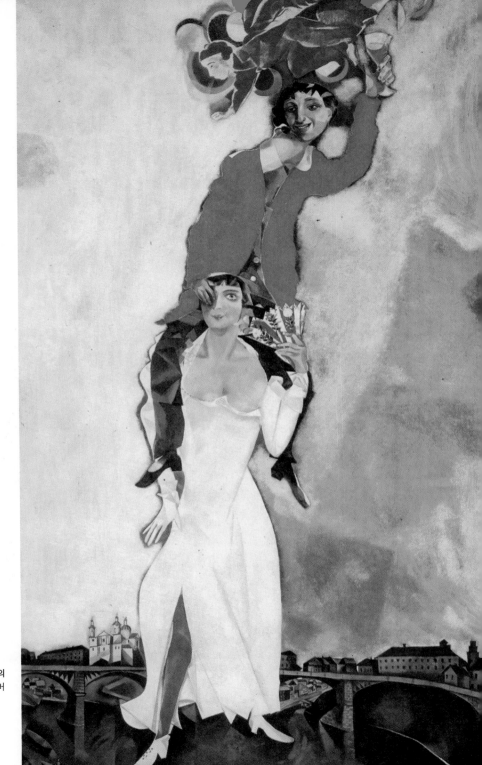

〈와인잔을 들고 있는 2인의
초상화〉, 1917-18년, 캔버
스에 유채, 233×136㎝

나는 좀더 그와 이야기를 하고 싶었다. 성경에 나온 바대로 신이 정말 이스라엘 민족을 선택했는지 묻고 싶었고, 특히 내 그림들에 대한 이야기를 나누고 싶었다. 어쩌면 그가 내게 신성한 정신을 불어넣어줄지도 모른다고 생각했기 때문이다. 그러나 나는 돌아서 아내에게로 달려갔다. 환한 달밤. 나는 속으로 외쳤다.

"랍비 슈네르존, 당신은 어떤 랍비입니까?"

이렇게 해서 나는 랍비의 충고를 따르지 않고 페테르그라드로 이주한

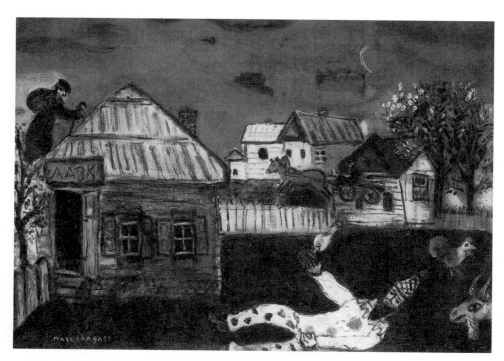

〈비테프스크 마을의 풍경〉, 1917년, 캔버스에 유채, 37.5×54.5㎝

것이었다. 그곳에서 나는 군대 사무실에 적을 두었다. 나는 신참군인과 떠나는 군인들을 파악하는 일을 했다. 보고서 작성까지 도맡아했다. 이 일은 벨라의 오빠, 즉 나의 처남이 도와주어서 가능한 것이었다.

저녁 무렵 나는 슬픔에 젖어 집으로 돌아왔다. 전선 쪽의 상황은 좋아 보이지 않았다. 하지만 조금이나마 그림을 그리고, 의사이며 작가인 친구 발 마크쇼베스 엘야체프와 이야기를 나눌 수 있는 저녁 시간의 한때는 행복했다. 우리는 미술품 수집가인 카간 차프차이의 집에서 처음 만났다. 카간 차프차이는 나의 그림 30점을 산 최초의 수집가 중 한 사람이었다.

엘야체프, 너의 불꽃같은 달변과 날카로운 시선을 난 아직도 기억해. 작가와 전쟁에 대해, 일상적인 삶과 예술에 대해, 혁명에 대해 너는 얼마나 열성적으로 쏟아냈던가! 하지만 떠나고 없는 네 아내에 대해 말할 때, 나는 너의 눈가에서 촉촉한 물기를 보았지.

"너도 이해하겠지만, 그녀는 자신을 완전히 만족시켜줄 남자를 원했어. 그런데 나를 좀 봐. 몸 한쪽은 마비되었고 말할 때는 침을 흘리잖아."

엘야체프가 이렇게 말했을 때 나는 얼마나 마음이 아팠던지. 이 외로운 사내는 내가 자기 집에서 자게 되는 날에는 밤새도록 이야기를 했다. 그는 아들과 함께 살았다. 기근과 혹한으로 먹을 것이 부족했던 시절에 그는 몇 번이나 자기 몫의 말고기를 우리 부부에게 나눠줬다. 바보 같은 사람. 다른 남자랑 도망간 여자를 아직도 기다리고 있는 건가….

## 저들은 무엇 때문에 악한이 되었을까?
## 전쟁, 전쟁 때문이리라

〈상처난 군인〉, 1914년, 크레용, 22.8×13.3㎝

어느 날, 나는 어두운 밤길을 혼자 걸었다. 독일군이 최초의 승리를 거둔 지 얼마 되지 않은 날이었다. 사방은 쥐죽은 듯 고요했다. 곳곳에 쌓여 있는 자갈더미가 유난히 두드러져 보였다. 유대인 시체가 그 가운데에 있는 것 같았다. 섬뜩했다. 전쟁 광기의 실체는 바로 내 눈앞에 존재하고 있었다. 얼마 가지 않아 불량배 무리가 웅성거리고 있는 게 보였다. 그들은 지나가는 사람들을 다리 위에서 밑으로 떨어뜨리며 재밌어했다. 군용 코트를 입고 어깨에는 총을 멨으며 단추까지 푼 불량배들은, 선량한 사람들에게 공포감을 줌으로써 제 존재감을 확인하는 것 같았다. 저들도 착했겠지. 어쩌면! 하지만 무엇이 잘못되어 저들은 악한이 되었을까? 전쟁, 전쟁 탓이리라.

어디선가 총소리가 들려왔다. 갑자기 나는 유대인 시체가 보고 싶어졌다. 나는 천천히 발걸음을 옮겼다. 가로등은 꺼져 있었다. 도살장 창문

앞에서 나는 돌연 두려움을 느꼈다. 도살꾼 옆의 송아지들. 이 어린 짐승들은 도살꾼의 손에 칼과 도끼가 들렸다는 것을 모르는 채 평화롭게 자고 있었다. 그 옆쪽에는 내일 죽을지도 모르는 송아지들이 갇힌 채로 애처롭게 울고 있었고… 그때였다. 모퉁이에서 괴한들이 나타났다. 그들은 완전무장을 한 상태였다.

"유대인인가, 아닌가?"

나를 보자마자 그들이 물었다. 나는 순간 망설였다. 입술이 다물어지지 않았다. 턱이 덜덜 떨렸다. 피에 굶주린 그들에 의한 나의 죽음은 헛될 것이었다. 나는 망설였다. 나는 정말로 살고 싶었다. 나는 고개를 가로 저었다. "좋아, 꺼져버려!" 약탈자들이 외쳤다. 나는 내달렸다. 마음속으로 나는 나의 비굴함을 욕했던가? 모르겠다. 나는 달리느라 아무 생각도 할 수 없었을 것이다. 그렇게 믿고 싶고, 아마도 그럴 것이다….

〈랑데뷰(약속)〉, 1914년, 종이 위에 잉크, 19×32.5㎝

# '이다'의 탄생이
## 또다른 삶의 의미를 부여하다

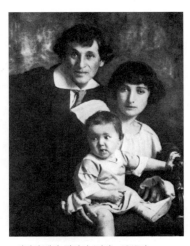

샤갈과 벨라, 딸아이 '이다', 1917년

그리고 1916년 5월. 나의 딸 이다가 태어났다. 나는 사내아이를 꿈꿨는데 딸아이가 세상에 나온 것이다. 아가야, 난 먼저 너에게 용서를 구해야겠구나. 네가 태어난 지 나흘이 지나서야 널 보러 갔으니 말이다. 사내아이가 아니라는 이유만으로. 아버지가 되어서 어쩌면 이럴 수 있었는지! 부끄럽구나.

이 시기에 나는 소박한 우리 가족의 행복을 그림으로 표현했다. 이다를 목욕시키는 서투른 아버지 나와 여린 생명을 매우 조심스럽게 다루는 초보 엄마 벨라를 그렸다. 그리고 창가에 선, 벨라와 이다를 그렸다. 아이는 깔깔거리며 웃었고, 벨라는 이다의 뺨에 키스하며 "우리의 보배" 하고 말했다. 그리고는 나를 지긋이 바라봤다. "그렇지 않아요?" 벨라의 눈빛은 이렇게 말하는 것 같았다. 나는 동의의 뜻으로 빙긋이 웃었다.

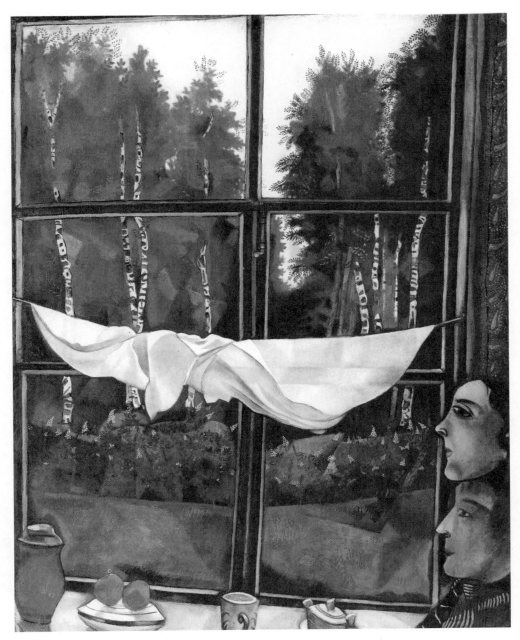

〈시골의 창가〉, 1915년, 구아슈, 100.2×80.3㎝

" 나는 소박한 우리 가족의 행복을 그림으로 표현하고 싶었다.
창가에 널려 있는 빨래, 집 한 모퉁이를 장식하고 있는 꽃바구니,
테이블 앞에 한가로이 앉아 있는 벨라, 그리고 우리 보배 '이다'를… "

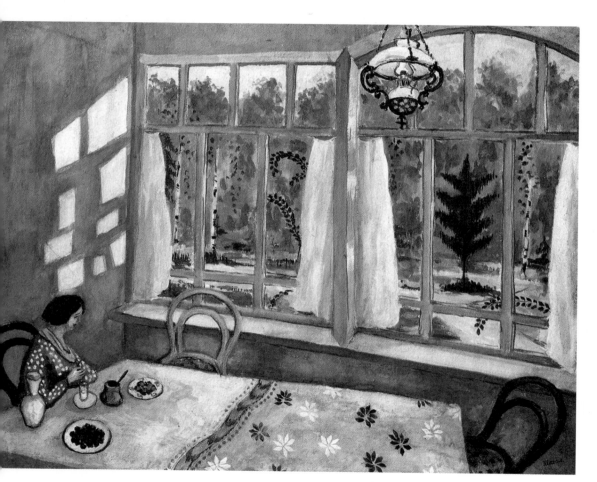

〈테이블의 벨라〉, 연도미상, 종이에 구아슈, 48.2×60.88㎝

샤갈은 이렇게 실내에서 창밖을 내다보는 풍경화를 다수 남기고 있다. 이 작품은 앙리 마티스의 화풍과 유사성을 보여준다.

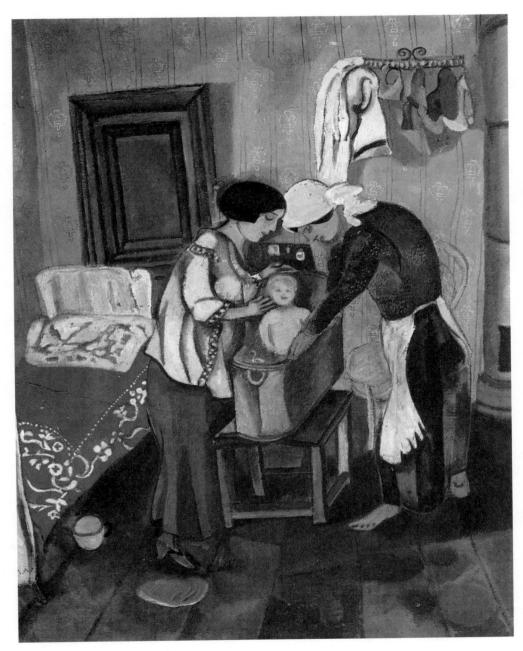

〈**목욕하는 아이**〉, 1916년, 종이 위에 기름, 53×44㎝

# 세르게이 예세닌, 내가 자네를 얼마나 좋아했는지 아나?

　　**한편** 나는 이다가 태어나기 한 달 전에, 페트로그라드에 있는 도비치나 미술관에 63점을 출품한 바 있었다. 그리고 같은 해 모스크바에서 11월에 열린 '다이아몬드 잭'에 45점을 출품했다. 나의 활동 영역은 점차 넓어져갔다. 나는 이 무렵에 많은 지식인들과 교류하기 시작했다. 이들은 주로 내가 1907년부터 1910년까지 상트페테르부르크에서 유학하던 시절에 얼굴을 익힌 사람들이었다. 예를 들어 세르게이 예세닌, 알렉산드르 블로크, 보리스 파스테르나크, 블라

**보리스 파스테르나크(1890~1960)**
러시아의 시인이자 소설가. 장편소설 《닥터 지바고》로 1958년도 노벨문학상 수상자로 결정되었지만, 소련 내의 강력한 반대가 야기되어 수상을 거부했다. 《닥터 지바고》는 러시아 혁명의 잔혹함 속에 꽃피는 사랑과 방황, 정신적 고독 등을 서사적으로 다룬 작품으로, 국제적인 베스트셀러를 기록하지만, 당시 소련에서는 비밀리에 번역본으로만 유포되었다. 1965년 영화로도 제작되어 흥행에 성공했다.

디미르 마야코프스키, 막심 시르킨 등등이 그들이다. 혹시 빼놓고 이름을 말하지 않은 사람이 있다면 누구든 용서해주길! 이들 중 나는 유독 예세닌과 블로크를 좋아했다.

아, 술을 아주 좋아한 세르게이 예세닌, 내가 자네를 얼마나 좋아했는지 아나? 이가 다 드러나 보이는 자네의 환한 미소는 언제나 나를 감동시켰지. 자네의 목소리는 터무니없이 높았어, 이 사람아. 하지만 난 알아. 자네는 술에 취한 게 아니라 신에 취한 것이란 걸. 자네 시 중에는 이런 시가 있지.

이 세상 모든 것을 너무 사랑했다.
가지를 펼치고, 장밋빛 물 속을
바라보는 미루나무에 평화 있으리라.

고요함에 묻혀 나는 사색을 많이 하고
남 몰래 많은 노래를 지었다.
이 음울한 대지에 내가
숨쉬고 살았던 게 행복하다.

나는 행복하다, 여자들에게 키스하고,
꽃을 밟으며, 풀밭을 뒹굴고,
우리의 작은 형제들인
동물의 머리를 한 번도 때리지 않았다.

**세르게이 예세닌(1895~1925)**
빈농 집안에 태어나, 17세 때부터 상점 · 인쇄소의 직공으로 일하면서 틈틈이 시를 썼다. 시집으로는 《초혼제》, 《변용》, 《오 루시여, 활개쳐라》, 《동지》 등이 있으며, 민중시인으로서 '마지막 농촌시인' 이라고 불리었다. 그는 상트페테르부르크의 한 여관에서 마지막 시 《잘 있거라, 벗이여》를 남기고 자살하였다.

그리고 나는 엘 리시츠키, 나탄 알트만 등과도 친분을 쌓았다. 다방면으로 재주를 가지고 있었던 정력적인 예술가인 알트만은 리시츠키와 함께 러시아-유대의 민속예술 탐구에 열을 올리고 있었다. 급기야 그는 1915년 말과 1916년 초 사이에 페트로그라드에서 '유대예술촉진협회'를 발족했다. 여기에는 나를 한때 가르쳤던 비나베르, 펜 씨 등이 창립멤버로 들어가 있었다. 나는 이 협회에 얼마간 동참했다.

아직 말 안 했지만 나는 알트만의 열정적인 삶의 모습과 예술에 임하는 태도를 좋게 생각하고 있었다. 그의 모습은 이따금 나에게 자극제가

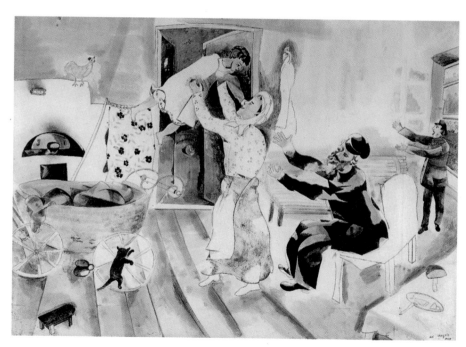

〈조부모에의 방문〉, 1915년, 종이에 수채 · 펜 · 잉크 · 연필, 46.3×62.5㎝

되었다. 그리하여 1916년 봄, 나는 협회에서 마련한 첫 전시회에 참여했고, 이듬해 4월에는 협회가 주최한 '유대 예술가들의 회화와 조각'에 회화 14점, 드로잉 30점을 출품했다. 논쟁의 여지가 많은 이 전시회에 대해 나는 옹호 발언을 하기도 했다. 나는 〈슈트롬〉 잡지를 통해 다음과 같이 되물었다.

"그리스도와 그리스도교를 탄생시킨 이 초라한 유대 민족에 속한 것을 자랑스럽게 생각한다. 또 다른 무언가가 필요할 때 유대 민족은 마르크스와 사회주의를 만들었다. 이런 유대 민족이 세상을 향해 유대 예술을 발표하는 게 무어 그리 이상한가!"

이런 연유로 나는 꽤 영향력 있는 인사로 변해가고 있었다. 유대예술촉진협회는 한 유대 중학교의 벽을 장식해달라고 내게 의뢰했다. 나는 우선 습작품으로 〈조부모에의 방문〉, 〈초막절〉, 〈부림절〉 등을 작업했다. 하지만 이 습작품들을 대형회화로 옮기지는 못했다. 러시아에서 혁명이 일어났기 때문이다.

> " 러시아혁명이 발발하여 〈초막절〉, 〈부림절〉 등의
> 습작들을 대형화하는 작업을 포기할 수밖에 없었다 "

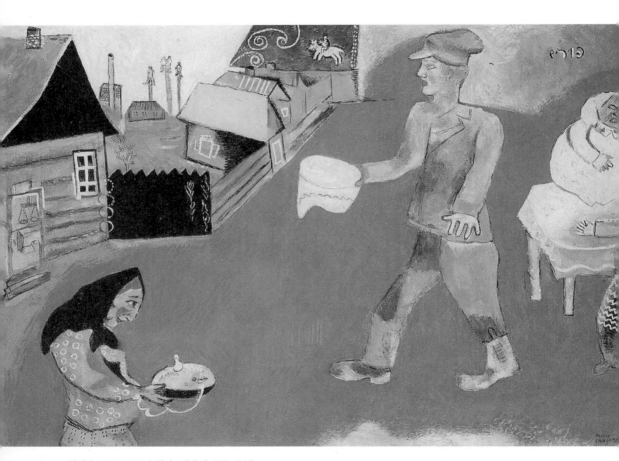

〈부림절〉, 1916-1918년, 캔버스에 유채, 47.8×64.7㎝

샤갈은 어려서부터 유대 풍습을 보아온 터라 유대인들의 축제를 그림에 담아보고 싶었을 것이다. 〈초막절〉은 히브리 3대 절기의 하나로 최대 축제일(9~10월 중순)이다. 가을 추수로 올리브, 포도, 무화과 등을 거두어들이면서 이를 감사하는 축제인데, 해를 끝마치는 연말 추수의 감사제인 동시에 신년제이다. 이 절기를 지키는 동안은 밭에 초막을 세우고 그곳에 거한다고 해서 초막절이라 부른다.

〈부림절〉은 매년 2~3월 14~15일에 갖는데, 페르시아 제국 아하수에로 왕의 총리대신 하만이 유대인들을 말살시키기 위한 음모를 꾸미다가 아하수에로 왕의 유대인 왕후인 에스더의 도움으로 유대인들이 극적으로 구출되었던 사건을 기념하는 절기다. 유대인들은 부림절이 되면 부림절 전날 저녁과 그 당일 아침에 각지에 있는 교회당에 모여 에스더 서(書)를 읽으면서 선물을 주고받는 풍습이 있다. 이 날만큼은 가난한 자를 구제하는 등 부림절 행사를 갖는다. 샤갈의 〈부림절〉에서도 부림절을 맞아 빈 그릇을 들고 있는 청년이 음식을 건네주려는 노파 쪽으로 걸어가고 있는 모습이 그려져 있다. 그들 뒤에는 역시 목조 가옥과 교회가 있는 비테프스크의 풍경이 그려져 있다.

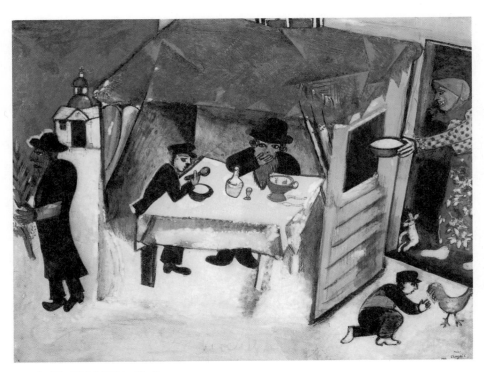

〈초막절〉, 1916년, 구아슈, 33×41㎝

## 러시아혁명의 성공으로, 유대인에게 완전한
## 시민권을 보장하고 유대인 거주지를 철폐한다고?

1917년 2월이었다. 아직 봄기운이라곤 찾아보기 힘든 추운 날씨였다. 불룬스키의 군대가 최초로 반란을 일으켰다. 나는 즈나멘스키 광장으로, 거기서 다시 리테이나이로, 네브스키로 달려갔다가 돌아왔다. 도처에서 총알이 날아다니고 사람들이 맥없이 쓰러졌다. 살상은 자연스럽게 일어났다. 마치 도살꾼이 아무렇지도 않게 암소를 죽이듯이 말이다. 붉은 피가 거리를 적셨다. 코끝이 얼얼했다. 살아 있는 사람들은 무기를 정비했다.

"제국의회 만세! 임시정부 만세!"

포병들은 민중의 편에 섰다. 그들은 포를 연결한 후 전진했다. 다른 부대가 충성을 맹세하고 뒤이어 다른 부대가, 그 뒤를 이어 공무원들과 해군들이 충성을 맹세했다. 제국의회 앞에서 로장코 의장이 격렬한 목소리로 연설을 하고 있었다.

"형제들이여, 잊지 마시오. 적은 아직도 우리 문 안에 있다는 것을. 맹

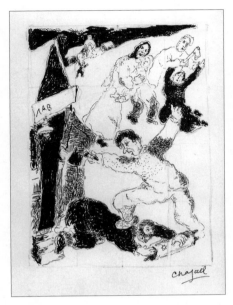

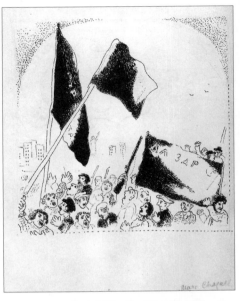

〈포그롬〉, 1931년, 소묘 · 종이에 펜 · 잉크, 22×15㎝      〈혁명〉, 1931년, 종이에 소묘 · 펜 · 잉크, 22.7×15.7㎝

세하시오! 맹세하시오!"

"맹세합니다. 만세!"

무엇인가가 새로 태어나려 하고 있었다. 나는 마치 환각 속에 있는 것 같았다. 알렉산드르 케렌스키. 이 사람은 누구인가? 나는 이전까지 한 번도 이 이름을 들어보지 못했다. 2월혁명은 지식인들이 주도하여 일어난 것이었다. 그들은 러시아에서 '민주공화국' 의 꿈이 이뤄질 거라 믿고 있었다. 그리하여 케렌스키의 임시정부가 두마(의회)에 의해 선출되었다.

케렌스키의 명성은 절정에 달했다. 수감된 혁명가들을 변호하던 변호사 때부터 그는 이미 명성을 얻고 있었다. 나폴레옹처럼 가슴에 얹은 팔,

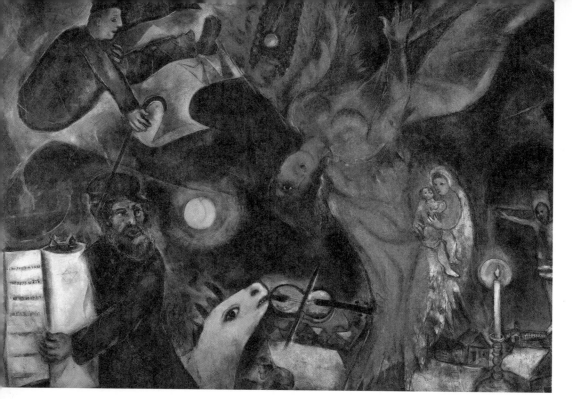

〈천사의 타락〉, 1923-33-47년, 캔버스의 유채, 148×189㎝

나폴레옹과 같은 시선. 하지만 민주공화국의 꿈은 좌절되고 말았다. 반혁명 지도자인 코르닐로프 장군이 반란을 일으킨 것이다. 탈영병들은 모든 철도 노선을 공격했다. 군사독재를 실현하려 했던 코르닐로프의 꿈도 무너졌다. 그는 체포되었다. 다음이 체르노프. 이 사람은 사회혁명당의 지도자였다. 케렌스키와 코르닐로프가 그랬듯이 체르노프도 광장에서 연설을 했다. 사회혁명당의 인기가 하늘을 치솟았다.

거의 마지막 주자라 할 수 있는 또 다른 혁명가 레닌이 나타났다. 그는 1917년 10월 25일 임시정부의 근거지인 페트로그라드의 겨울궁전을 점령했다. 이른바 '10월혁명'의 성공이었다. 레닌은 러시아를 뒤죽박죽으

로 만들기 시작했다. 엄청난 개혁이 단행된 것이다. 노동자들에게 공장 통제권이 주어졌고 교회와 반혁명분자의 재산이 몰수되었다. 뿐만 아니라 유대인과 소수민족에 대한 차별법이 폐지되었다. 나는 이러한 새 체제의 개혁을 의미심장하게 바라봤다. 러시아 유대인에게 처음으로 완전한 시민권을 약속하고 감옥이나 다를 바 없는 유대인 거주지를 철폐한다고 하니, 이보다 더 환영할 일이 어디 있겠는가!

국가기구도 전면 재편되었다. 관료들은 전부 인민위원으로 교체되었고 아나톨리 루나차르스키가 교육 인민위원회 의장으로 임명되었다. 어느 날 나는 미하일로프스키 극장에 앉아 있었다. 많은 배우들과 화가들도 함께 있었다. 이들은 예술부를 만들 생각을 가지고 있었다. 갑자기 내 이름이 젊은 화가들 사이에서 튀어나왔다. 장관의 후보로서 말이다.

얼마 후 루나차르스키가 페트로그라드 문화부의 미술 담당관으로 일하지 않겠냐고 물어왔다. 새 체제에 꽤 호의적이었던 나에게 이 제안은 솔직히 기분 좋은 것이었다. 갈등을 해야만 했다. 하지만 곧 나는 거절했다. 아, 벨라, 당신의 충고만 아니었다면 나는 아마도 루나차르스키의 제안을 수락했을 거야. 왜냐하면 미술 담당관 일이라면 내가 아주 잘 해낼 수 있을 것 같거든!

아내는 내게, 진심으로 말해주었다.

"당신이 지금 뛰어들려고 하는 모든 일이 모욕과 창피 속에서 끝나고 말 거예요."

그녀는 항상 옳았다. 결국 나는 아내의 충고를 받아들였다. 그리하여 우리는 1917년 11월 비테프스크로 돌아왔다. 나의 영원한 고향이자 무덤으로….

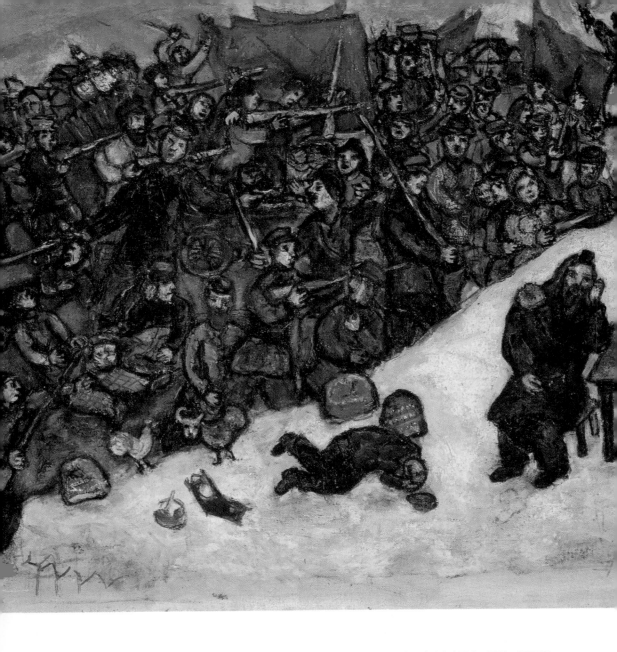

이 작품에서 샤갈은 러시아에서 체험한 1917년의 10월혁명을 회상하고 있다. 프란츠 마이어의 말에 의하면, 이 작품은 1943년에 단절된 대형 유채화의 일부라고 한다. 1937년 피카소는 전쟁에 반대하는 작품인 〈게르니카〉를 제작하고, 샤갈은 이 작품에서 러시아혁명을 풍자했다. 화면 중앙에서는 혁명주동자 레닌이 테이블 위에서 물구나무서기를 하고 있다. 레닌과 함께 세계정세는 완전히 뒤바뀌며, 붉은 기가 지면으로 떨어지고 있다. 그림 오른쪽에 있는 샤갈을 비롯한 사람들은 공포와 전율을 느끼며 이 광경을 바라보고 있지만, 동시에 생과 자유를 축원하고 있다. 왼쪽에 있는 병사들은 위

〈혁명〉, 1937년, 캔버스에 유채, 49.7 × 100.2㎝

협적으로 총을 사람들에게 향하고 있다. 한편 기도하는 유대인이 레닌이 있는 테이블 옆에 앉아서 사태를 달관하고 있다.
1937년에 샤갈이 이 작품을 제작하고 있을 때 파리 지식인들은 스페인 내란에 대해서 공산당을 지지하고 있었다. 샤갈은
이 해에 프랑스 시민권을 취득하고 러시아혁명을 비판적으로, 보다 냉소적으로 바라볼 수 있는 자유를 누릴 수 있었다.

나를 구원해줄 누군가를
간절히 기다리고 있는지도 모른다

비테프스크로 돌아온 우리는 벨라의 부
모님 집에서 짐을 풀었다. 시골은 도시처럼 떠들썩하지 않았다. 한동안
우리 부부는 평화롭게 지냈다. 이 무렵에 나는 많은 그림들을 그렸다. 나는
열정에 가득 차서 〈와인잔을 들고 있는 2인의 초상화〉(131쪽 참조), 〈마을
위〉(122~123쪽 참조), 〈파란 집〉, 〈회색 집〉, 〈붉은 정문〉 등을 그렸다.

또한 〈환영(뮤즈가 있는 자화상)〉(155쪽 참조)이라는 작품을 그렸는데,
이 작품은 내게 특별한 의미를 주는 작품이라 할 수 있다. 왜냐하면 그림
에서처럼 나는 언젠가 천사를 본 적이 있기 때문이다. 아주 힘들었을 때,
아마도 상트페테르부르크였을 것
이다. 그곳에서 나는 한없이 가난
했고, 공동합숙소 같은 데서 잠을
자기도 했었다.

그때 갑자기 천장이 열리면서 날
개 달린 존재들이 굉음과 함께 내
려왔다. 방 안은 구름과 그들의 움

◀ 〈붉은 정문〉, 1917년, 종이 위에 기름, 49.4×66㎝

1917년 샤갈이 비테프스크로 돌아와 그린 집들의 풍경(〈회색 집〉, 〈파란 집〉, 〈붉은 정문〉)을 보면, 샤갈의 환상과 마법의 세계에 한 줄기 리얼리즘이 스며들고 있음을 알 수 있다. 공중에 떠 있는 연인이나 거꾸로 서 있는 인물, 머리가 없는 남녀 등은 이제 어디에도 찾아볼 수 없다. 여기서 화가는 전통적인 풍경에 주의를 기울이며 큐비즘적인 요소를 가미하며, 그의 새로운 화풍을 색채나 빛에 적용하고 있다. 특히 〈회색 집〉과 〈파란 집〉 두 작품에서, 회색과 파란색의 목조건물 뒤에 바로크양식의 수도원 탑이 보인다. 비현실적인 목조건물에, 기하학적인 형태를 이루고 있는 건물들이 역동적으로 상호작용하며, 샤갈 특유의 색채의 힘에 의해 사실적인 풍경을 추상미술로 바꾸고 있다. 〈붉은 정문〉, 〈묘지〉(154쪽 참조)와 같은 작품에서도 기하학적이고도 큐비즘적인 요소가 엿보인다.

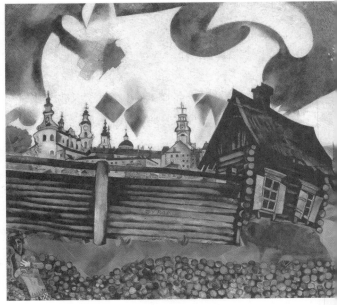

▲ 〈회색 집〉, 1917년, 캔버스에 유채, 68×74㎝

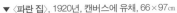

▼ 〈파란 집〉, 1920년, 캔버스에 유채, 66×97㎝

직임으로 분주했다. 긴 날개들이 바닥을 가볍게 스치는 소리. 나는 순간 생각했다. 천사다! 너무 환해서 나는 눈을 뜰 수가 없었다. 천사는 방 안을 구석구석 살피더니 천장을 통해 다시 날아가버렸다. 그와 함께 모든 빛과 푸른 공기도 사라져버렸다. 사방이 다시 어두워졌다. 나는 잠에서 깨어났다. 꿈이었다.

어머니, 나는 그 시절, 나를 구원할 누군가를 간절히 기다리고 있었는지도 몰라요. 배고프고 추웠으니까요. 그런데 아직도 나의 구원자는 나타나지 않은 것 같아요. 아니죠. 이미 나타났을지도 모르죠. 다만 내 눈에 보이지 않을 뿐인지도…. 이 꿈은 오랫동안 나의 무의식 속에서 자리하고 있었던 것 같다. 끝내 〈환영〉이라는 작품으로 형상화된 것을 보면 말이다.

〈묘지〉, 1917년, 캔버스에 유채, 69.3×100㎝

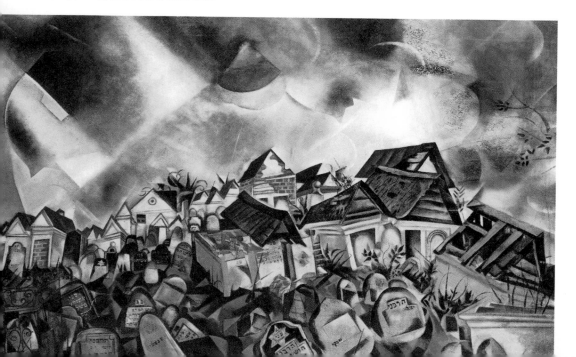

나는 언젠가 천사를 본 적이 있다. 갑자기 천장이 열리면서 날개 달린 존재들이 굉음과 함께 내려왔다. 방 안은 구름과 그들의 움직임으로 분주했다! 긴 날개들이 바닥을 가볍게 스치는 소리. 나는 순간 생각했다. 천사다! ”

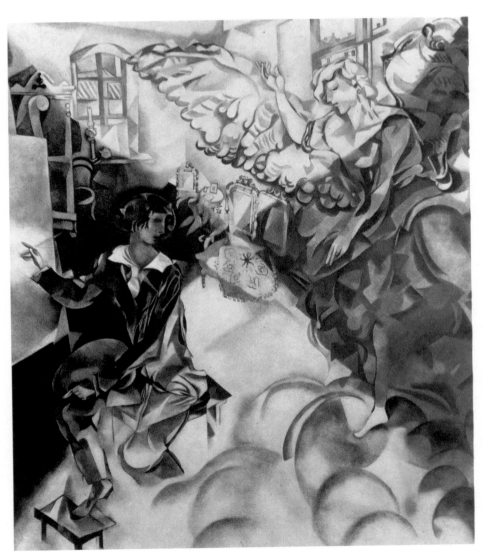

〈환영(뮤즈가 있는 자화상)〉, 1917-18년, 캔버스에 유채, 148×129㎝

## 불쌍한 비테프스크 마을,
## 대체 마르크스가 어디에 있다는 것인가

비테프스크에 머무르는 동안,
나는 공적인 일에도 에너지를 쏟았다. 대규모 전시회를 기획하여, 나의
첫 스승이라 할 수 있는 예후다 펜 씨에게 작품 출품을 부탁했다. 나의
친구 메클러도 이 전시회에 참여해주었고 물론 나 역시 참여했다. 나의
작품들을 보고 사람들은 탄성을 지르거나 고개를 갸웃거렸다. 나의 그
림은 확실히 독창적이었을 것이다. 한편 나는 페트로그라드로 상경을
했다. 교육 인민위원 루나차르스키가 크렘린의 사무실에서 방긋 웃으며
나를 맞았다. 나는 몇 년 전에 파리에서 한 번 그를 만난 적이 있었는
데, 그가 라뤼슈의 내 아틀리에로 찾아왔었다. 안경, 적은 수염, 목신(牧
神)의 얼굴모양. 당시 그는 신문기사에 내기 위해 나의 그림을 보러 온
것이었다….

그가 맑스주의자라는 것을, 나는 들어서 알고 있었다. 그러나 내가
맑시즘에 대해 알고 있는 것은, 고작 마르크스가 유대인이고, 길고 하

얀 수염이 있었다는 정도쯤이다. 어쨌든 나의 예술
은 어떻게 해서라도 그와는 같이 될 수 없다고 생
각하고 있었다. 나는 루나차르스키에게 말했다.
"내가 왜 푸른색과 초록색으로 그림을 그리는지,
왜 수소의 배에 송아지를 그리는지 등은 묻지 말아
주세요. 마르크스가 정말 총명하다면, 되살아와서
당신에게 설명해줄 텐데…."

루나차르스키. 그는 샤갈의 예술적 역량을
1910년대 파리 시절부터 눈여겨 보았다.

한때 나는 마르크스를 언급하며 추종하는 듯한
발언을 한 적이 있지만 그건 어디까지나 마르크스
가 단지 유대인이라는 사실 때문에 내 입에 오른 것이었다. 변명 같겠지
만 사실이 그렇다. 어쨌든 이 방문으로, 루나차르스키가 불쾌한 인상을
받은 것은 아닌가 생각되었다. 그런데 지금, 그는 새로운 직무를 공식적
으로 임명하고 있다.

나는 10월 혁명의 제1회 기념일 전날, 비테프스크로 돌아간다. 나의
마을도 다른 마을처럼, 길에 커다란 포스터를 붙이고 축하할 준비를 하
고 있었다. 우리 마을에는 꽤 많은 건축 장식가가 있었다. 나는 청년, 노
인 할것없이 그들 전원을 모았다.

"조용히 하세요. 여러분과 여러분의 아이들 모두는 내 학교의 학생이
됩니다. 여러분의 간판과 도장 사무실을 폐쇄하세요. 모든 주문은 우리
학교로 들어와, 그것을 여러분이 분담하는 것입니다. 여기에 12장의 밑
그림이 있습니다. 이것을 커다란 캔버스에 베끼세요. 그리고 노동자의
행렬이 깃발과 횃불을 손에 들고 이 마을을 지나는 날에, 이 그림을 마을

과 부근 일대의 벽에 매달아주세요.”

　건축 장식가인 수염 기른 노인들과 그의 제자들 전원이, 나의 수소와 말을 모사(模寫)하기 시작했다. 그리고 10월 25일, 다채롭게 채색된 나의 수소들이, 혁명을 품고 마을에 펼쳐졌다. 노동자들은 인터내셔널가를 부르며 행진했다. 나는 그들의 웃는 얼굴을 보고, ‘정확히 이해해주었구나’ 생각했다. 그러나 공산주의 지도자들은 불만스러운 모습이었다. 왜 수소가 녹색인지, 왜 말이 하늘을 나는지…. 왜일까, 마르크스와 레닌과 무슨 문제가 있다는 건가. 그들은 젊은 조각가에게 레닌과 마르크스의 흉상을 시멘트로 만들도록 급박하게 명령했다. 그 흉상들이 비테프스크의 비에 녹지나 않을까 걱정되는 참이다.

　불쌍한 마을이다. 한 명의 학생이 만든 약하디 약한 상(像)이 공원에 세워졌을 때, 나는 나무그늘에서 살짝 비웃었다. 대체 마르크스가 어디에 있는 건가. 어디에 있다는 건가. 내가 언젠가 포옹했던 그 벤치는 어디로 간 것일까. 어디에 앉으면 좋을까. 나의 부끄러움을 어디에 숨길까. 마르크스의 상(像)은 하나뿐이라 보기 딱했다. 다른 길에 또 하나 세워졌다. 그것은 더 심했다. 크고 답답하고, 게다가 친근감도 결여되어, 정면에 차를 멈추는 사람을 놀라게 했다. 나는 부끄러웠다. 내게 잘못이 있었을까.

　아, 그런데 나는 당신들에게 ‘우리 학교’에 대해 말했던가? 예술학교에 대해서?

마르크
샤갈

158

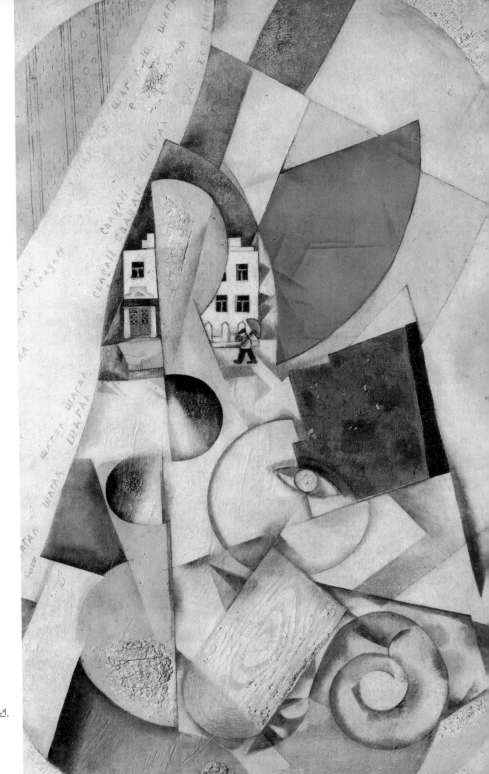

〈큐비즘 풍의 풍경〉, 1918년,
캔버스에 유채, 100×59㎝

◀ 〈여행자〉, 1914년, 종이에 구아슈, 20×18㎝

▼ 〈달의 화가〉, 1916년, 종이에 구아슈 · 수채 · 연필, 32×30㎝

▲ 〈이젤을 향한 자화상〉, 1919년, 종이에 구아슈 · 연필,
　　18.5×22.5㎝

▶ 〈오, 신이여〉, 1919년, 종이에 유채 · 템페라 · 크레용 ·
　　수성물감, 56.8×26.6㎝

# 사회주의자 '고리키'는
# 학생을 가르쳐달라는 내 부탁을 거절했다

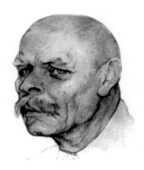

막심 고리키(1868~1936). 작가인 동시에 혁명가. 러시아혁명을 겪으면서 19세기와 20세기를 잇는 가교 역할을 한 고리키는 사회주의적 사실주의 작품을 창조하는 데 주력했다. 1901년 체포된 뒤 1905년 '피의 일요일' 사건에 개입되어 다시 투옥되었으나 세계 지식인들의 항의로 석방, 《어머니》를 완성한다. 1936년 《끌림 쌈긴의 생애》를 집필하던 중 68세의 나이로 세상을 떠났다.

한 번은 막심 고리키의 집을 방문한 적이 있었다. 그를 강사로 초빙하기 위해서였다. 그가 나를 어떻게 생각했는지는 알 수 없다. 그의 집에 들어가면서 나는 벽에 걸린 그림들을 보았다. 그것들은 솔직히 형편없었고 나는 내가 잘못 찾아온 게 아닌가 하는 생각까지 했다. 고리키는 침대에 누워 있었는데, 이따금씩 손수건에 침을 뱉어냈다. 나는 나의 모든 계획들을 그에게 털어놓았다. 그는 놀란 표정을 지었지만 논쟁을 하지는 않았다. 그는 내가 어디에서 온 것인지 알아내려고 애썼다. 나는 그에게 연민을 느끼면서, 나의 학교에 와서 학생들을 가르쳐 달라고 부탁했다. 나는 그가 학생들에게 예술에 대한 전반적인 모든 경향을 강의해주길 원했다. 하지만 그는 결국 거절했다. 어쩌면 뼛속까지 사회주의자였던 그에게 나는 믿음이 가지 않는 사람으로 비쳐졌을지도 모른다. 안타까웠지만 어쩔 수 없었다.

## 미술학교 교장으로서 정말로 열심이었지만,
## 믿었던 사람들이 등을 돌리다

**나는** 많은 강사들을 모았다. 예를 들어 엘 리시츠키, 말레비치, 빅토르 메클러 등등. 리시츠키는 앞에서도 잠깐 말했다시피 모스크바 시절 순수 유대예술에 몸담았던 사람으로, 이디시어 아동물 등에 삽화를 그렸다. 나는 그를 진심으로 신임했다. 나의 가장 열렬한 제자였던 그는, 선생이 되자 나를 괴롭혔다. 모독과 조롱으로.

아, 리시츠키. 자네는 마치 내가 메시아나 되는 듯이 생각했었는데! 내게 우정과 헌신을 맹세했었는데! 그런데 자네는 나를 배반하고 새 영웅에게 달려가버렸지. 바로, 말레비치에게로….

말레비치는 1919년 후반에야 학교 선생으로 채용되었다. 그는 자신이 창시한 '절대주의(순수한 기하학적 추상)'라는 예술 개념으로 많은 예술가들을 현혹했다. 그의 주변에는 많은 사람들이 몰려들었다. 나는 그가 어떻게 사람들을 유혹했는지는 모른다. 많은 이들이 그의 호전적인 쇼맨십에 넘어갔을지도!

그리고 나의 오랜 친구 메클러. 나는 그에게 학교에 와서 일해달라고 부

탁했다. 사무실에서 일하고 있던 그는 기꺼이 학교로 와주었다. 하지만 그역시 적진으로 넘어가버렸다. 그때 나는 쓴웃음을 지었던가? 인간에 대한환멸감 때문에? 믿었던 사람들이 나를 버렸을 때 그 아픔을 나는 설명하지 못한다. 어떻게 설명할 수 있을까? 고통이 내 입을 틀어막고 있는데!

교장으로서 나는 밤늦게까지 회의를 주관할 수밖에 없었다. 열성적으로 나는 강사들에게 의무를 다할 것을 촉구했다. 하지만 그들은 나의 말을 지루해했다. 그리고 꾸벅꾸벅 졸았다. 그들은 이 회의와 심지어 학교, 나와 나의 신념을 비웃고 있었던 것이다. 물론 나는 안다. 나에게 인내심이 부족하다는 것을. 나는 그들에게 발언할 기회를 주었지만 그들이 말을 끝까지 마치도록 내버려두지는 않았다. 왜냐하면 나는 그들이 무슨말을 하려는지 알고 있었기 때문이다. 나의 바람은, 학교와 미술관과 공동 작업실을 한꺼번에 실현시키는 것이었다. 그런데 진행되고 있는 과정을 보고 있자니참을 수가 없었다. 모든 강사들이 서로를 숭배하게 되면서나는 나를 숭배하기 시작했다. 벨라, 이건 좋은 징후가 아닐것 같은 예감이 들어. 당신 생각은 어떤지….

한편 1919년 4월부터 6월까지 페트로그라드의 겨울궁전

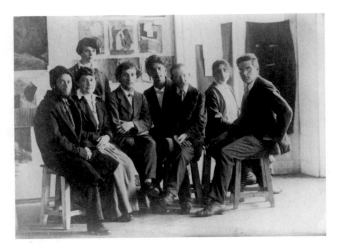

1919년 비테프스크 예술학교 위원들과 함께(샤갈은 왼쪽에서 세 번째). 리시츠키(맨 왼쪽), 샤갈과 더불어 비테프스크에서 첫 번째 교수였던 펜(오른쪽 세 번째).

1910년대 후반 비테프스크의 한 전시실에
걸려 있었던 당시 작품들

에서 열린 제1회 국가혁명예술전시회에서, 나의 작품은 많은 찬사를 받았다. 수많은 작가들이 참여한 이 대규모 전시회에서 두 개의 전시관이 오직 나를 위해 배당되었다. 나를 적대하는 선생들의 노골적인 시선으로 인해 괴로워하던 나에게 이 전시회는 유일한 기쁨으로 다가왔다. 국가는 나의 회화작품 12점을 구입하기까지 했다.

그리고 1920년 5월, 드디어 일이 터졌다. 평소처럼 빵과 물감과 돈을 구하려 여행을 갔다가 돌아온 날, 교사들은 24시간 안에 나를 학교에서 추방한다는 결정을 내려놓고 있었다. 순진한 학생들도 선생들의 결정에 동조했다. 한때 학생들은 나를 옹호한 적이 있었다. 한때라고 했지만 겨우 몇 달 전의 일이다. 그때도 학교 내에서는 나를 못마땅하게 여기고선 몰아낼 움직임을 보였었다. 학생들은 나의 사임을 원하지 않았다. 그런데 이제는 상황이 달라졌다. 학생들마저 선생들의 결정을 따를 태세를 갖추고 있었다. 하느님 그들을 용서하소서!

나의 서명과 게시물들을 내려주시오. 그리고 난 다음 멋대로 떠드시오…. 나는 모스크바로 향해 떠났고 그들은 진정했다. 싸울 사람이 없으니 당연한 일이었다. 웃음이, 쓰디쓴 웃음이 목으로 차올라 얼굴을 온통 덮었다. 눈물이 나오는 대신 웃음이 났다. 역설적이었다. 이 썩어빠진 쓰레기들을 나는 왜 끌어들였을까? 친구와 적들에 대해서는 이제 입을 다물 것이다. 그들의 얼굴은 내 가슴속에 나무토막처럼 자리할 뿐이다….

# 드디어 낡은 '이디시' 유대극장에
# '자유'를 그려넣다

〈이디시 극단의 소개〉를 위해 밑그림을
그리는 샤갈, 1919~20년

우리 가족은 모스크바로 이주했다. 비테프스크에서는 살 만큼 살았다는 생각이 들었다. 새 도시에서 마당이 내려다보이는 작은 방을 구했다. 생활은 비참했다. 몇 개월을 그렇게 살았다. 나는 청어를 좋아했지만 매일매일 먹어야 하는 청어에는 질렸다. 나는 수수로 만든 카샤를 좋아했지만, 그것 또한 매일 목구멍으로 삼켜야 했다.

나는 이제 더 이상 일류 화가가 아니었다. 인민위원회는 나를 3등급으로 분류했다. 나는 유대 연극에 나의 예술적 에너지를 쏟아부을 기회를 마련했다. 그라노프스키와 에프로스가 나에게 새 유대극장의 개관을 위해 일해달라고 요청했기 때문이다. 특히 나에게 일을 맡기자고 강력히 주장한 사람은 에프로스였다. 한없이 바쁜 친구. 소란스럽지도 조용하지도 않은 사람. 자네는 알고 있는가, 에프로스? 내가 좋아하는 친구 중 하나가 자네란 걸?

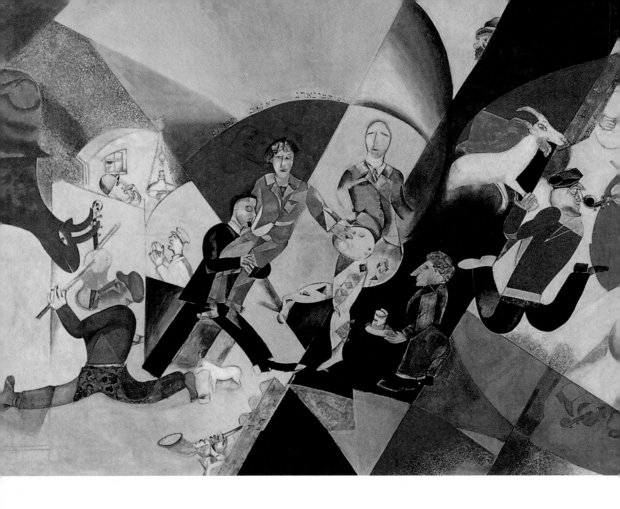

　그렇다면 그라노프스키는? 이 사람은 오스트리아의 유명한 연극연출자인 라인하르트의 제자로서 1919년 2월에 이디시 유대극장의 예술감독으로 취임했다. 아, 얼마나 나와 다른 기질의 사람인가, 알렉산드르 그라노프스키는! 언제나 사소한 것들을 걱정하는 나와는 달리 늘 확신에 차 있으며 빈정거리기를 잘하는 그. 우리는 정말이지 완전히 달랐다. 이들은 구체

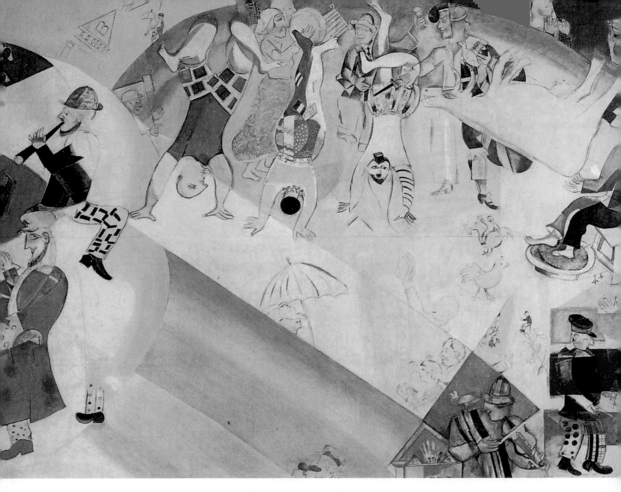

〈이디시 극단의 소개〉, 1920년, 캔버스에 템페라 · 구아슈 · 흰색 불투명 물감, 284×787㎝

적으로, 내게 무대의 벽화와 첫 번째 장면의 연출을 맡아달라고 했다.

　'아, 드디어 낡은 유대극장, 심리학적 자연주의와 그 가짜 수염을 뒤엎을 기회가 왔다. 적어도 저 벽들에 나 자신을 맘껏 풀어놓고 국립극장의 부활에 필요하다고 여겨지는 모든 것들을 자유롭게 그려넣을 수 있겠지!'

　일이 시작되었다. 나는 벽과 천장, 장식용 벽띠에 현대 연극의 선구자

〈이디시 극단의 소개〉
중 바이올린 켜는 사람
부분

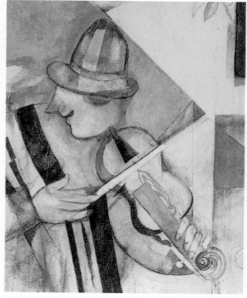

〈이디시 극단의 소개〉 중 바이올린 켜는 사람 부분

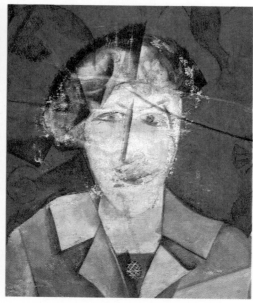

〈이디시 극단의 소개〉 중 마르크 샤갈의 초상 부분

들을 그려넣었다. 대중 음악가, 결혼식의 광대, 춤추는 아름다운 여인, 토라의 필사들, 최초의 몽상가 시인들을. 그리고 마침내 무대 위를 나는 현대적인 한 쌍의 커플을 그려넣었다.

최초의 공연 작품은 극작가 숄렘 알레이헴의 단편 희곡인 〈대리인〉, 〈마젤 토프〉, 〈거짓말〉이었다. 나는 여기서 그림뿐만 아니라 배우의 의상까지 담당했다. 현실적으로 모든 게 부족했다. 의상을 만들 천도, 무대장치에 쓸 재료도. 극장 문을 열기 전날밤, 사람들은 내게 헌옷을 가져다주었고 나는 서둘러 그것들을 물들였다.

1921년 모스크바의 이디시 유대극장에서 〈마젤 토프〉의 리허설 도중 레프 알터 역을 맡은 솔로몬 미호엘스와 함께한 샤갈.

드디어 개막식 날! 막이 오르기 몇 초 전까지도 나는 소도구에 색을 칠하러 무대로 올라가야 했다. 그런데 갑자기 그라노프스키가 무대 위에 진짜 먼지떨이를 매다는 것이었다.

"진짜 먼지떨이라구요?" 나는 한숨이 절로 나와 소리쳤다.

"지금 누가 무대 감독이요, 당신이요 나요?"

나는 말문이 막히는 것을 느꼈다. 그리고 내 임무가 끝났다고 여겼다.

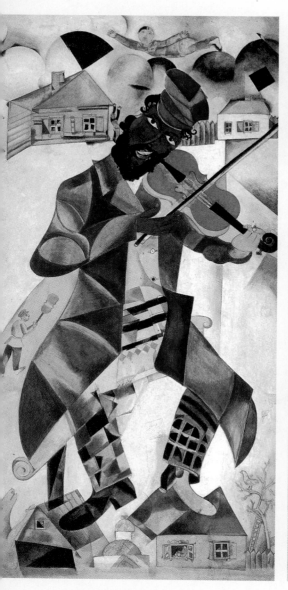

〈이디시 극단의 소개〉 중 음악 부문, 1920년, 캔버스에 템페라, 213×104㎝(좌)
〈이디시 극단의 소개〉 중 춤 부문, 1920년, 캔버스에 템페라, 흰색 불투명 물감, 216×81.3㎝(우)

〈이디시 극단의 소개〉 중 문학 부문, 1920년, 캔버스에 템페라, 흰색 불투명 물감, 214×108.5㎝(좌)
〈이디시 극단의 소개〉 중 연극 부문, 1920년, 캔버스에 템페라, 흰색 불투명 물감, 212.6×107.2㎝(우)

〈긴 코를 가진 남자〉, 1919년, 종이에 크레용 · 아크릴, 27 × 19.5㎝          〈연극인 미호옐스〉, 1919년, 종이에 크레용 · 구아슈, 27 × 27㎝

C.알레이헴을 위한 두 개의 의상, 종이 위에 크레용 · 수채화, 27.2 × 19.2㎝

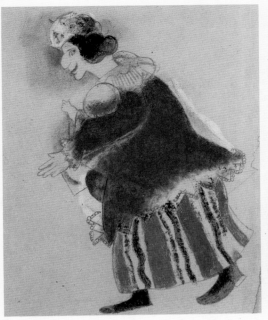

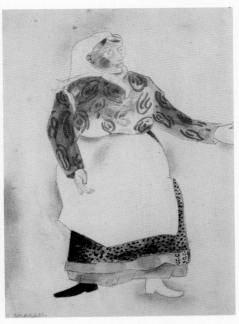

〈팔에 아이를 안고 있는 여자〉, 1919년, 종이에 크레용·아크릴, 28.1×19.5㎝    〈앞치마를 두른 여자〉, 1919년, 종이에 크레용·구아슈, 27.7×20.3㎝

C.알레이헴을 위한 두 개의 의상, 종이 위에 수채화, 26.7×20.3㎝

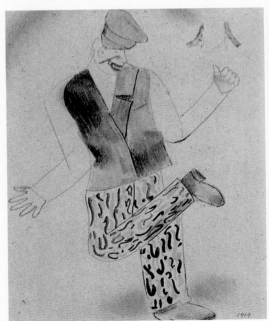

## 전쟁 고아들아, 너희들의
## 영감어린 말들을 나는 사랑했단다

<br>

이 시기에 우리 가족은 모스크바 근교의 작은 마을 말라코브카에 살고 있었는데 극장 일을 마치고 집으로 돌아갈 때, 역에서 나는 언제나 젖 짜는 여인들이 메고 있는 하얀 우유통에 등을 사정없이 긁혀야 했다. 그녀들의 발이 내 발을 밟았고 농부들이 나를 밀었다. 난데없이 해바라기 씨가 내 손과 얼굴에 달라붙기도 했다. 이것은 농부들의 이빨 사이에서 튀어나온 것이었다.

바닥에 앉아 있거나 선 채로 이를 잡는 사람들. 이 민중들을 나는 사랑하고 싶은데! 작업복 차림의 나는 너무 신경이 날카로워 있구나. 드디어 얼어붙은 기차가 천천히 움직이기 시작했다. 나는, 쉴새없이 성호를 그어대는 뚱뚱한 여인들과 수염이 턱을 가린 농부들과 함께 하늘로 올라가는 것만 같았다. 자작나무숲과 눈과 연기구름을 가로질러서.

극장 일이 끊기고 난 뒤, 어느 날 나르콤프로스(NARKOMPROS, 문화와 교육을 결합한 정부기부)에서 강사직을 부탁해왔다. '제3인터내셔

널' 이라는 거주지에서 고아들을 가르쳐달라는 것이었다. 나는 주저없이 그러겠노라고 말했다. 물론 보수는 없었지만 숙식은 해결할 수 있었다.

전쟁과 혁명이라는 거창한 이름 앞에서 가족을 잃은 불쌍한 아이들을 나는 사랑했다. 그들은 모두 거리에 버려졌고 깡패들에게 채찍질을 당했다. 이 가없은 아이들은 제 부모의 목을 자른 칼에 겁을 먹었다. 그들은 끔찍한 총소리와 유리창이 깨지는 소리에 귀를 잃었지만 아직도 부모님의 임종 기도를 귓속에 간직하고 있었다.

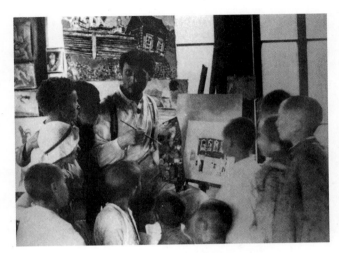

아이들을 가르치고 있는 샤갈, 1921.

누더기를 걸친 이 아이들이 지금 내 앞에 있다. 나는 이 불행한 천사들에게 미술을 가르쳤다. 맨발에 얇은 옷을 입은 그들이 누구보다도 큰 소리로 "샤갈 동무!"라고 외쳤을 때, 그 소리는 사방의 공기를 순수하게 물들였다. 아, 나는 너희들의 더듬거리는 말들을 얼마나 사랑했는지! 영감으로 가득 찬 그 말들, 그림들….

너희들은 어떻게 살고 있니, 사랑하는 아이들아?

너희들을 생각할 때마다 내 가슴은 미어져온다.

## 러시아 제국에서도, 소비에트 러시아에서도
## 나는 이방인일 뿐, 굿바이 러시아!

 **나르콤프로스의** 손님 대기실에
서 나는 오랫동안 앉아 있었다. 나는 사무실 책임자를 기다리고 있는 중
이었다. 이곳에서 나는 유대예술극장(이디시 유대극장)의 벽화 대금을
받을 수 있기를 바랐다. '1급' 의 대우까지는 아니더라도 최소한의 돈이
라도 주기를 바랐다. 그러나 책임자는 알 듯 모를 듯한 미소만 지었다.

"아, 예… 그렇죠. 당신도 이해하시겠지만, 평가는… 서명, 날인, 루나
차르스키… . 내일 다시 오시겠습니까?"

벌써 2년째 나는 이 일에 매달리고 있는 것이다. 그라노프스키도 책임
자처럼 미소를 지었다. 더 이상 어떻게 할 수 있겠는가?

나는 하느님을 향해 울부짖었다. 그래요, 어쨌든 당신은 제게 재능을
주셨습니다. 적어도 남들이 말하는 그런 재능을. 하지만 제 얼굴은 너무
여성스럽습니다. 제 목소리는 우렁차지도 않습니다. 왜, 제게 위엄 있는
모습을 주시지 않았습니까?

다른 사람들이 저를 두려워하고 저를 존경할 만한 모습을, 왜 제게 허락하시지 않은 겁니까? 제가 만약 건장하고 키가 크고 네모난 얼굴에, 위엄 있는 풍채를 가졌다면 사람들은 저를 두려워했을 것입니다. 세상이란 원래 그런 것이니까요!

　나는 절망했다. 나는 이곳 러시아에서 다시 무엇을 한다는 게 두려웠다. 나는 오직 그림에만 몰두하고 싶었다. 선생이나 강사로는 이제 충분하다. 어느 날 나는 모스크바 거리를 배회하면서 퍼뜩 시인 데미얀 베드니를 떠올렸다. 그는 크렘린에 살고 있었다. 나는 러시아를 떠나기 위해 그에게 도움을 구했다. '그는 전쟁 중에 나와 함께 군사위원회에서 일했으니까…'

　루나차르스키에게도 도움을 구했다. 그는 내가 비자와 여권을 취득할 수 있도록 힘을 써주었다. 그 밖의 다른 친구들도 나를 도와주었다. 드디어 러시아를 떠날 순간이다. 러시아 제국도, 소비에트 러시아도 나를 필요로 하지 않는다. 나는 그들에게 이방인일 뿐. 그래도 멋있게 작별인사를 해야지. 굿바이 러시아!

　1922년 5월, 나는 베를린에 도착했다.

## 베를린에서 비양심적인 발덴과
## 소송으로 맞서다

**새** 도시에서 나는 나쁜 소식을 접했다. 우려했던 일이었다. 오, 하느님. 발덴 씨를 용서해주소서. 나는 그에게 유화와 종이에 그린 작품 수십여 점을 비테프스크로 돌아가기 전에 맡겨두었는데 그것이 모두 사라져버린 것이다. 발덴은 매우 난처한 듯이 말을 더듬으며 해명했다.

"그게 말이오, 당신의 그림이 워낙 인기가 좋아서… 하지만 나도 많은 노력을 했다구. 당신을 홍보하기 위해서 전시회도 개최하고… 또…."

불현듯 십대 시절의 한 장면이 머리에 떠올랐다. 상트페테르부르크에서였던가? 어느 한 화상은 순진한 나의 모사품을 죄책감도 없이 꿀꺽했었다. 처음에 나를 안심시켜놓고서 말이다. 이 비양심적인 사람과 발덴이 뭐가 다른가. 나는 너무 분하고 상심한 나머지, 차가운 목소리로 말했다.

"그림값이나 돌려주시오. 당신의 얼굴을 보고 있자니, 내 뺨이 떨려서

안 되겠소."

발덴은 돈을 지불했다. 하지만 그 돈은 얼마 되지 않았다. 겨우 담배 한 갑 살 정도였다. 아무리 제1차세계대전이 끝난 뒤라지만 독일의 화폐가치가 이렇게 낮을 수 있다니! 한순간 내가 절연을 선언할까봐 겁을 먹은 발덴이 얼른 수를 썼다.

"더 많은 돈을 지불하겠소. 전시회도 열어줄 거고, 당신의 그림으로 도배가 된, 그래요, 전쟁 중에 내가 이 그림책을 기획해서 출간했어요. 그것도 다시 발간합시다."

나는 아첨 비슷한 그의 제안을 받아들이는 대신, 내 작품을 구입한 사람들의 명단을 밝히라고 말했다. 제발, 더 이상은 실망감을 안겨주지 마시오, 발덴 씨.

하지만 발덴은 밝히지 않았다. 할 수 없이 나는 제3자의 힘을 빌렸다. 그를 상대로 소송을 제기한 것이다. 아, 나는 이럴려고 베를린에 왔던가? 이 혼돈의 도시를? 모스크바와 파리를

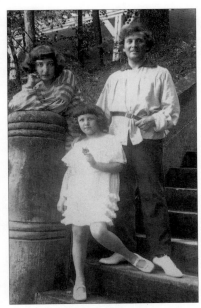

1923년 베를린에서의 샤갈과 벨라, 이다

오가는 사람들이 멈춰서 쉬어가는 곳을? 벨라, 말해줘. 내가 너무 많은 죄를 지어서 지금 벌 받고 있는 거라고. 비테프스크의 말라코브카에서 아이들을 더 많이 사랑했어야 했는데 그러지 않아서 지금 이런 거라고. 아니면 그곳에서 내가 너무 많은 사람들을 미워해서 그런 거라고. 내가 발덴 씨를 이해할 수 있게 제발 말해주오, 나의 여인아!

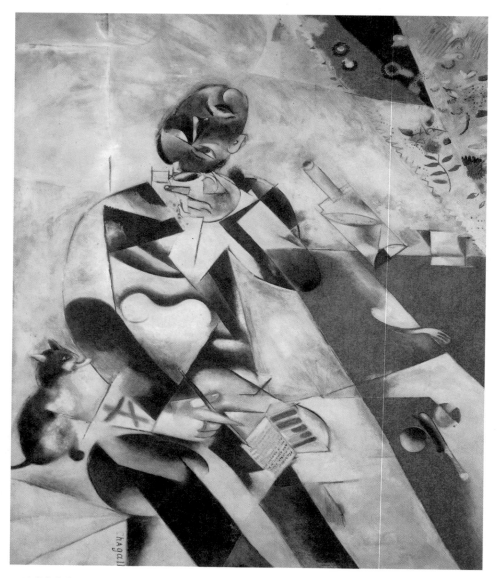

〈시인(세 시 반)〉, 1911년, 캔버스에 유채, 196×145㎝

이 작품은 샤갈이 24세 때 그린 것으로, 당시 파리의 미술계를 풍미하던 큐비즘 기법을 적용하고 있음을 알 수 있다. 남자 복장의 명상적인 파랑, 테이블의 선명한 빨강, 배경의 흰색이 프랑스의 3색기를 연상시킨다. 이 작품의 또 다른 제목은 〈5시 30분〉이며, 이 그림 속 주인공은 '마쟁'으로 추정되고 있다.

발덴과의 소송은 4년 정도 지나서야 해결이 되었다. 결국 발덴의 아내 넬은 자신이 소장하고 있던 〈나와 마을〉(25쪽 참조), 〈시인(세 시반)〉, 〈러시아와 나귀들과 기타 등등에게〉(99쪽 참조) 등을 나에게 되돌려주었다.

사실 나는 베를린에 오기 전부터 걱정을 하고 있었다. 러시아에 있던 중에 독일에 사는 시인, 루비너에게서 한 통의 편지를 받았기 때문이었다.

"살아 있나? 소문으로는 자네가 전쟁에서 죽었다고 하는데 말이야. 자네가 여기서 유명하다는 건 알고 있나? 자네의 그림이 표현주의를 창조했다네. 아주 비싼 값에 팔리고 있어. 하지만 발덴에게서 많은 돈을 바라지는 말게. 그는 자네가 이미 유명해졌다는 사실 하나만으로 만족할 거라고 말하거든."

발덴 사건은 나를 정신적으로 황폐하게 만들었다. 나는 사람을 쉽게 믿어서는 안 된다는 깨달음을 얻고서 절망했다. 이런 깨달음은 정말이지 평생 얻지 않아도 되는 그런 게 아닌가.

어쨌든 나는 1922년에 베를린에서 열린 '제1회 러시아 예술전'에 참가했다. 이듬해에는 개인전도 가졌다. 160여 점이 넘는 작품들이 이때 전시되었다. 생활형편이 많이 나아지는 계기가 되었다. 또 영향력도 커져서 화상이자 출판업자인 카시러가 에칭 작업을 의뢰해오기도 했다.

"당신의 자서전에 삽화를 넣는 게 어떨까요? 난 아주 멋진 책을 만들어보고 싶소."

# 《나의 생애》는 삽화로 보여주는 나의 이야기!

샤갈의 자서전 《나의 생애》의 원고 첫 페이지, 1922년.

나는 파리에 온 지 얼마 안 된 1911년, 그러니까 내 나이 35세가 되던 해에 단편적으로 《나의 생애》를 쓰기 시작했다. 여기서 나는 나의 가족과, 내 고향 비테프스크의 사소한 풍경, 그리고 내게는 숙명적인 슬픔과도 같은 러시아에 대한 쓰디쓴 추억 등에 대해서 노래했다.

특히 그림 속에 등장하는 유대교회의 풍경, 지붕 위의 몽상가, 인간과 똑같은 몸짓으로 연기하는 동물들에 대해서도 애정 깊은 시선으로 그렸다. 내 그림에서 어떻게 인간이, 동물이 중력에 방해받지 않고 마음대로 공중을 날아오르는 것이 가능한지 말이다.

가령, 내 눈에는 알뜰하기 그지없는 숙모의 모습이 천사로 비춰진다. 숙모는 천사처럼 날개를 달고, 시장을 가로지르며, 포도와 배와 구즈베리 열매가 담긴 바구니 위를 날아다녔다. 환상이란 모든 게 가능하지 않는

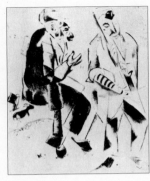
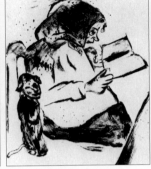

《나의 생애》삽화 〈조부(祖父)〉　　　《나의 생애》삽화 〈조모(祖母)〉　　　《나의 생애》삽화 〈아버지 묘〉

가. 나는 또한 시나고그(synagogue, 유대교회당)에서 기도하고 돌아오는 귀로에서 지은 마을 풍경에 대해서도 《나의 생애》속에 그려넣었다.

　　양초가 달에 오를까 생각하자, 달이 우리들의 가슴에 뛰어 내려온다.
　　길(道)도 기도하고 있다. 집집마다 흐느껴 운다.
　　하늘은 사방으로 펼쳐져 있다.

　　말하자면, 길이 기도하는 것처럼 보이는 게 아니라 이미 기도하고 있으며, 집은 전면적으로 울고 있는 것이다.
　　아, 내 고향 비테프스크! 청어 절이는 소금물로 반짝 반짝 빛나던 아버지의 작업복, 도살업을 하면서 동시에 설교사이기도 했던 외할아버지. 아, 언제나 할아버지의 집은 예술의 울림과 향기로 가득했었지! 노이히 삼촌과, 내가 그림을 그린다는 이유로 나와 악수조차 하지 않는 다른 삼

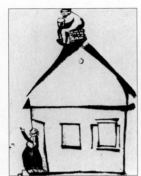
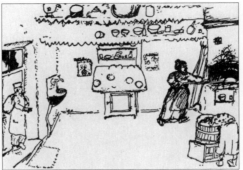

《나의 생애》 삽화 〈조부의 집〉 　　　《나의 생애》 삽화 〈부엌에서 일하는 어머니〉 　　　《나의 생애》 삽화 〈가족 초상〉

촌에 이르기까지 나는 그들 한 사람, 한 사람에 대해서도 빼놓지 않고 최
대한 애정을 기울여 《나의 생애》 속에 담아냈다. 그리고 나의 어머니, 페
이가이타! 내 어찌 그리운 어머니를 빠뜨릴 수 있을까. 나는 어머니의 묘소
를 참배하면서 떠오른 시를 이렇게 옮겨보았다.

　강이 멀어지고, 다리가 점점 더 멀어지면 영원의 울타리가, 땅이, 저 묘에 아주
　가까웠다는 것일까? 여기에 나의 영혼이 있다. 여기에서 나를 찾고 싶다. 나는
　이곳이다. 나의 그림, 나의 탄생은 이곳인 것이다. 슬픔이여, 슬픔이여.

　《나의 생애》는 내 고향, 내 가족, 내 예술에 대한 내 슬픈 영혼의 기록
이다. 1920년 러시아 혁명 이후, 러시아에 사회주의 리얼리즘이 팽배할
무렵, 새로운 마음으로 다시 《나의 생애》 집필에 착수했다. 사랑하는 조
국을 깊이 음미하듯 그렇게 말이다.

# 유대인인 내가, 라 퐁텐의 《우화집》을 맡은 것이 잘못인가?

라 퐁텐 《우화집》 표지

하루는 화상 볼라르가 나를 찾아왔다. 앞에서도 말했지만 이 사람은 정말로 인상이 차가웠는데 나이를 먹어도 어쩔 수 없는 것 같았다. 그는 삽화 연작을 맡아달라고 말했다. 누가 자기를 위해 일하지 않으면 못 견뎌하는 이 사디스트의 제안을 나는 수락했다. 첫 번째 작품으로 나는 고골리의 《죽은 혼》을 골랐다. 그리고는 1923년부터 27년까지 에칭 작업을 했다. 벨라가 마치 자식에게 그러하듯, 큰 소리로 책을 읽어주었다. 그러면 이제 겨우 일곱 살인 사랑스런 딸 이다가 피아노 위에서 뛰어 내려와서 나와 같이 들었다.

나는 또한 라 퐁텐의 《우화집》에 들어갈 구아슈 삽화도 제작했다. 물론 볼라르의 주문에 의한 것이었다. 그는 나의 삽화를 무척 맘에 들어하는 것 같았다.

그런데 큰 스캔들이 일어나고 말았다. 1930년에 이 구아슈 작품들이

전시되었을 때 즉각 논란이 일었다. 당시 전후 프랑스는 애국주의에 한 껏 젖어 있는 상태였는데, 어떻게 나 같은 유대인한테 자국의 위대한 고 전을 맡길 수 있느냐고 히스테리를 부린 것이었다. 볼라르는 신문을 통해 자신의 입장을 밝혔다.

"나는 오히려 동방의 마법에 익숙한 동방 출신의 화가가 자연스럽게 공감이 가는 그림을 그릴 수 있을 것이라고 생각했다⋯. 강하면서도 섬 세하고, 사실적이면서도 공상적인 샤갈의 미적 감각은 어떤 의미에서 라 퐁텐에게 잘 어울린다⋯."

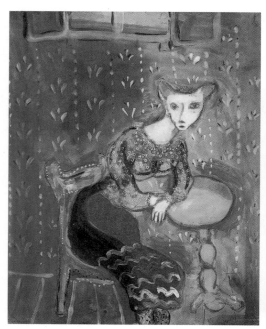
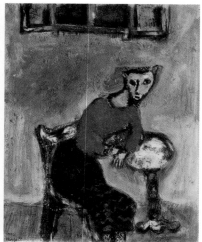

◀ 〈암코양이로 변신한 여자〉, 1926-27년,
종이에 구아슈, 50×40㎝
▼ 〈암코양이로 변신한 여자〉, 1928-31년,
종이에 판화와 기름, 29.5×24.1㎝

〈새앙쥐로 변형된 처녀〉, 1926-
27년, 종이에 구아슈, 51×41㎝

〈꼬리가 잘린 여우〉, 1927년, 종이에 아크릴
· 구아슈, 49×41.5㎝

〈여우와 포도〉, 1926년, 종이에 구아슈,
50×44㎝

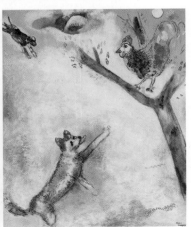

〈수탉과 여우〉, 1926년, 종이에 아크릴 ·
구아슈, 48×44㎝

그런데 매순간 물감과 캔버스에만 눈을 맞추며 산 건 아니란 걸 나는 고백해야겠다. 1924년 여름에 우리 가족은 브르타뉴에 있는 블레아 섬에서 오붓한 한때를 보냈다. 우리는 여기서 아무 생각 없이 행복했다. 원색적인 태양과 연주하듯 포말을 날리는 바닷물. 이 이상 아름다울 수 있을까? 나는 창문턱에 걸터앉은 이다를 그렸다.

"이다, 웃지 말고 얌전히 있어야지." 벨라가 자못 엄하게 말했다. 내 얼굴에 미소가 떠올랐다….

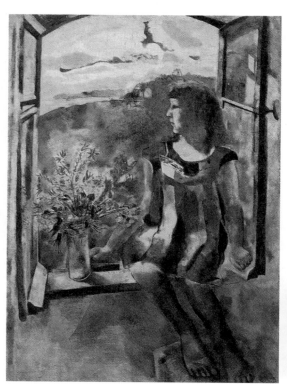

◀ 〈창가의 이다〉, 1924년, 캔버스에 유채, 105×74.9cm

▼ 블레아 섬에 있는 집 창가에서 샤갈은 〈창〉 등의 작품들을 그렸다.

## 《구약성서》 삽화 작업을 위해
## 팔레스타인을 방문하다

1926년, 볼라르가 '시르크 디베르
(겨울 서커스)'에 예약을 해놨다. 나는 지
금 서커스를 보고 있다. 곧 작업에 들어갈
서커스 에칭 연작에 영감을 줄지도 모른
다. '아, 서커스! 떠돌이 곡예단과 어릿광
대들. 볼라르, 당신은 어떻게 알았습니까.
내가 서커스에서 마법을 느낀다는 것을!
서커스는 그 자체로 하나의 세계를 이루
지요. 즐거움이나 오락을 추구하는 것이
바로 인간의 본능일진대, 이와 관련된 격

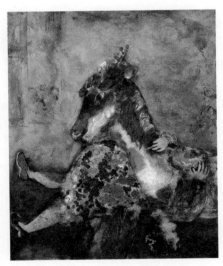

〈서커스의 여기수〉, 1927년, 캔버스에 유채, 100×81cm

렬한 부르짖음은 대개 가장 고결한 시의 형태를 취합니다. 당신은 이미
그걸 알고 있었습니까, 볼라르? 나는 서커스를 주제로 한 구아슈화 19점
을 완성했다….

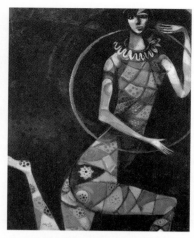

〈아크로바트〉, 1914년, 캔버스에
붙인 종이에 유채, 42×32.5㎝

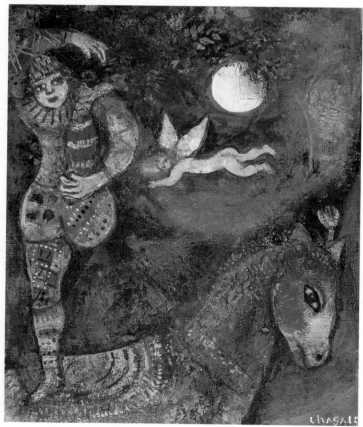

〈서커스 기수〉, 1927년,
캔버스에 유채, 23.8×18.9㎝

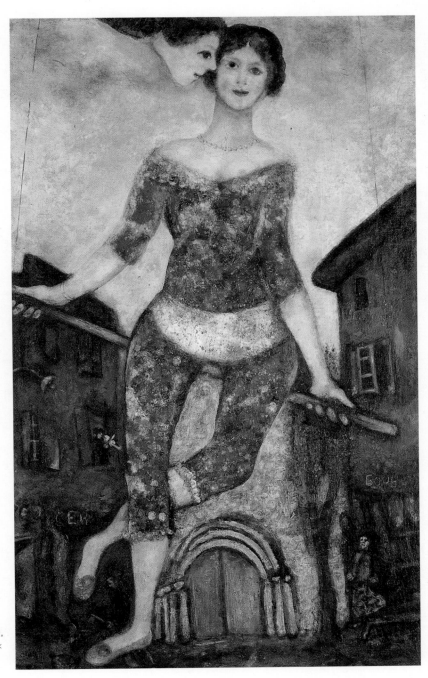

〈아크로바트〉, 1930년,
캔버스에 유채, 117 ×
73.5㎝

볼라르와의 관계는 오래 지속되었다. 그는 1930년에 《구약성서》에 들어갈 삽화를 의뢰했고 같은 해에 나는 파리를 방문한 텔아비브의 시장 메이르 디젠고프를 알게 되었다. 이 사람은, 유대 도시에 새 미술관을 건립할 계획을 가지고 있었다. 그래서 이 계획의 추진 기구인 파리위원회에 나를 끌여들이고자 했다. 나는 망설이지 않고 참여할 뜻을 내비쳤다.

왼쪽부터 샤갈, 벨라, 이다(1931년).   1931년 팔레스타인에서 그림을 그리고 있는 샤갈.

이윽고 1931년 2월 디젠고프의 초청으로 나는 가족과 함께 팔레스타인으로 떠났다. 그 전에 나와 볼라르는 《구약성서》 삽화 작업을 위해 팔레스타인을 방문하는 것이 좋을 거라는 생각을 하고 있었다. 어쨌든 이 시기 팔레스타인은 새로운 '유대국가'의 탄생을 맞이할 준비로 들떠 있는 것 같았다.

우리가 도착하자 신생국은 정말로 놀랄 만한 정성으로 환대해, 한순간

〈제파트의 회당〉, 1931년,
캔버스에 유채, 73×92cm

나를 어리둥절하게 만들었다. 당혹감과 감동이 동시에 밀려왔다. 이다
는 조금 겁을 먹었는지 제 엄마의 손을 꼭 잡았다. 나는 옛 스승인 헤르
만 슈트루크를 찾아가 뵙고, 8년 전에 작업한 에칭 〈미소짓
는 자화상〉의 사본을 선물했다. 2개월 남짓한 이 팔레스타
인 여행이 내게 영감을 준 것은 당연했다.

아, 그동안 나는 얼마나 팔레스타인을 보고 싶어했던가. 경
사진 거리를 예수가 약 2천 년 전에 걸었고, 노랗고 파랗고 빨
간 옷에 털모자를 쓴 유대인들이 통곡의 벽을 왔다 갔다 하는
곳을! 흙은 어떤가. 나는 그것을 만지고 싶었다. 팔레스타인
방문 후 나는 〈통곡의 벽〉, 〈제파트의 회당〉을 그렸고, 볼라
르가 의뢰한 《구약성서》에 들어갈 삽화 39점을 완성했다.

예루살렘 성내 서벽에 있는 '통곡의 벽'

〈**통곡의 벽**〉, 1932년, 캔버스에 유채, 73×92㎝

그리고 네덜란드. 1932년 나는 내가 사랑하는 거장 렘브란트의 나라를 방문했다. 내게 언제나 친숙한 유대인들이 눈에 많이 띄었다. 렘브란트는 그저 거리에 나가 아무 유대인이나 데리고 와서 그를 모델로 세워놓고 그림을 그렸으리라. 사울 왕, 예언자, 상인, 거지는 모두 그의 이웃에 사는 유대인이었을 테지….

〈십계명 판을 부수는 모세〉, 1931년, 유채 · 구아슈, 62×48.5㎝

〈비둘기를 놓아주는 노아〉, 1931년, 유채 · 구아슈, 63.5×47.5㎝

〈제물을 바치는 노아〉, 1932년, 구아슈, 62×49.5㎝

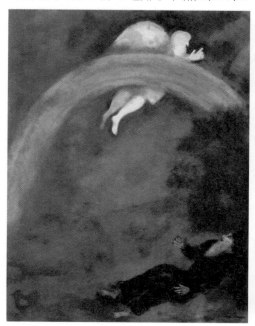

〈노아와 무지개〉, 1931년, 구아슈, 63.5×47.5㎝

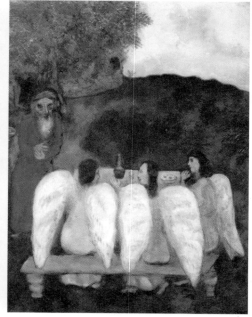

〈아브라함과 세 천사〉, 1931년, 유채 · 구아슈, 62.5×49㎝

〈사라의 죽음을 한탄하는
아브라함〉, 1931년, 구아
슈, 62.5×49.5㎝(좌)

〈머슴과 리베카〉, 1931
년, 유채·구아슈, 67×
52㎝(우)

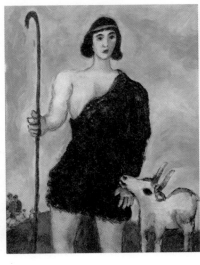
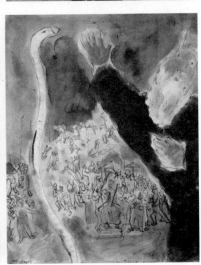

〈양치기 요셉〉, 1931년,
유채·구아슈, 64.5×
51㎝(좌)

〈지팡이를 던지는 모세〉,
1931년, 연필·구아슈,
63×49㎝(우)

팔레스타인 여행을 다녀온 후, 그려진 〈통곡의 벽〉을 비롯한 《구약성서》에 관한 작품에서 평소의 샤갈 화풍은 발견하기
어려울 정도로 극히 사실적으로 묘사되어 있다. 샤갈은 유대민족의 비극적 역사의 땅을 직접 밟아보고, 만져봄으로써 보
다 사실적인 《구약성서》의 삽화들을 완성해낼 수 있었던 것이다. 〈비둘기를 놓아주는 노아〉, 〈제물을 바치는 노아〉, 〈노
아와 무지개〉는 후에 《성서를 외치는 소리》 시리즈에서 한층 화려하게 재현된다. 〈머슴과 리베카〉의 세속적인 색채나
〈양치기 요셉〉의 단아한 모습에서는 안도감이, 부인 사라를 잃고 슬픔에 잠긴 아브라함의 모습에서는 비애감이 느껴진
다. 샤갈은 아브라함에게 할아버지나 아버지의 모습을, 혹은 팔레스타인을 왕래하는 유대 노인들을 2중 투영하여 그려넣
고 싶었는지도 모른다. 현실 속에 성서를 새롭게 불러들임으로써 인간적인 공감을 한층 자아내고 있다.

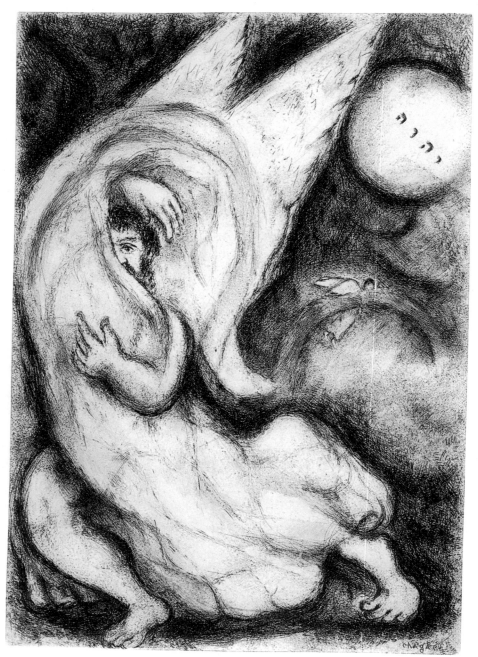

〈예루살렘의 신께 알리는 회개〉, 1952-56년, 판화, 33×22.8㎝

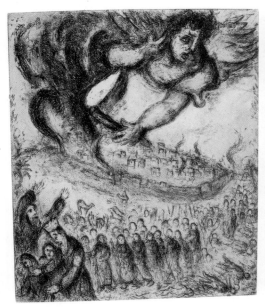

〈Jérémie(XXI.4-7)〉, 1952-56년, 31.5×26cm

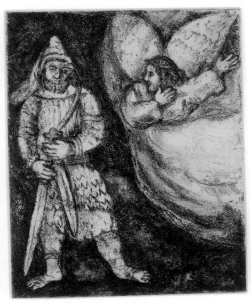

〈Josué(1-6)〉, 1952-56년, 33×22.8cm

〈I Rois(XVIII.41-46)〉, 1952-56년, 32.9×26cm

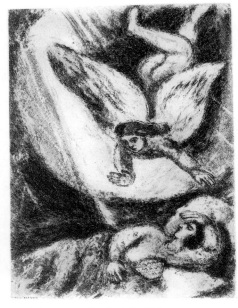

〈I Rois(III.5-9)〉, 1952-56년, 33×22.8cm

## 예술을 이토록 모독하다니, 역시 히틀러는 대단한 인간이야!

한편 1933년은 나에게 치욕적인 한 해로 다가왔다. 히틀러가 정권을 잡은 이 해 만하임 미술관에서는 '문화 볼셰비즘의 작품들'이라는 제목으로 나치 전시회가 열렸다. 여기에 나의 1912년작 〈코담배 한 줌〉이 "납세자 여러분은 당신들이 낸 돈이 어떻게 쓰이는지 알아야 할 의무가 있습니다"라는 카피와 함께 전시되었다. 예술을 이토록 왜곡하고 모독할 수 있다니, 역시 히틀러는 대단한 인간이다! 이 미치광이 선동가에게 유대인을 핍박할 권리를 위임한 자는 누구인가? 오, 하느님, 당신은 잠시 눈을 감고서, 지금 지상에서 일어나는 끔찍한 사태를 못 보고 계시나요?

모욕은 여기에서 그치지 않았다. 이 해에 나는 또한 프랑스 시민권을 박탈당했다. 비테프스크에서 인민위원직을 지냈다는 이유에서였다. 하지만 더 본질적인 이유는, 내가 유대인이라는 것 때문이었다. 유대인이라고 하면, 아무 죄책감 없이 죽일 수도 있는 그런 시대였다. 나는 프랑스를 믿었지만 프랑스는 독일의 나치즘에 굴복해, 나의 시민권을 빼앗았다.

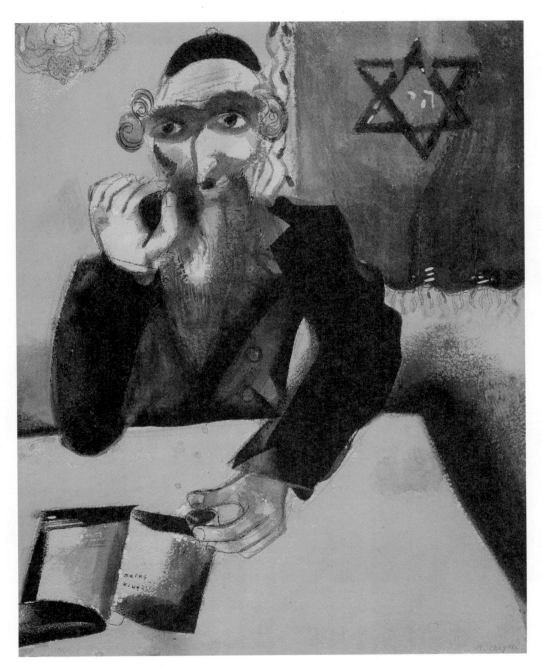

〈코담배 한 줌〉, 1923-24년, 종이에 수채, 42.7×35㎝

이 무렵 나는 〈고독〉을 작업했다. 신의 응답은 어디에서도 들을 수 없고, 바이올린을 연주할 사람도 없는, 이 외로운 벌판에 지친 두 영혼만이 있다. 유대인과 차라리 슬픈 듯이 미소짓고 마는 암소가….

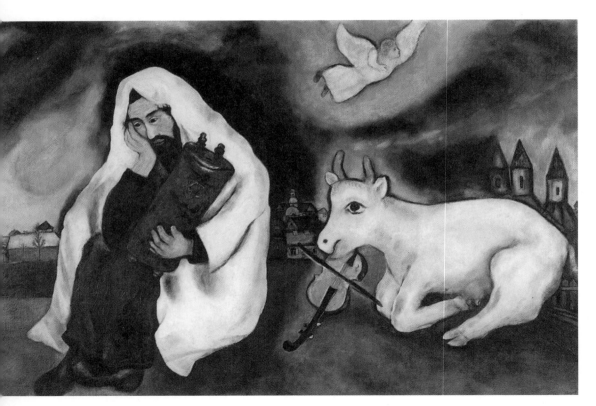

〈**고독**〉, 1933년, 캔버스에 유채, 102×169㎝

" 1934년 내 딸, 이다는 18세의 나이로 그녀보다 몇 살 연상인
변호사와 결혼했다. 그러나 왠지 내 마음은 기쁘지만은 않았다. "

딸의 결혼식 축하기념으로 샤갈은 〈신부의 의자〉를 그린다. 여기서 신
랑과 신부가 그려져 있지 않다는 점이 그의 기존 작품과 이질감을 준
다. 화면은 온통 흰색으로 장식되어 있고, 신부의 부케는 등걸이의자에
힘 없이 놓여 있다. 그림 왼쪽에는 가지 달린 촛대 한 자루에만 불이 붙
여 있고, 벽에는 샤갈의 〈탄생일〉이 걸려 있다. 이 정물화에 나타난 정
조는 기쁨이나 행복감보다는 오히려 슬픔이다.

〈신부의 의자〉,
1934년, 캔버스에
유채, 100.5×95㎝

# 제2차세계대전의 발발로, 미국으로 도피하다

**1937년** 나는 시민권을 되찾았다. 하지만 기쁘지 않았다. 페이가이타, 나의 어머니, 당신은 프랑스에 대해 들어본 적 있으세요? 몽파르나스 언덕이 있고 떠돌이 유대인들이 자유와 예술을 찾아 모여든 나라를? 그런데 이젠 어디에도 그런 프랑스는 없어요. 멀리 사라져버린 것 같아요. 제2의 조국이라고 여겼던 프랑스가…. 당신은 무덤 속에서 절 위해 기도하고 계신가요? 죄송해요, 그 동안 무얼 하느라 당신을 잊고 있었던 걸까요.

시민권을 되찾은 그 해, 나치는 또 한 차례 나를 모욕했다. 독일 공공 컬렉션에 소장되어 있던 나의 작품 50여 점을 몰수하여, 그 중 〈부림절〉(144쪽 참조)과 〈코담배 한 줌〉(201쪽 참조), 그리고 〈겨울〉과 〈사람과 소〉를 '타락 예술전'이라는 그로테스크한 전시회에 내보낸 것이다. 더 말해 무엇하랴.

가족과 함께 루아르에서 휴가를 보내는 중에 나는 제2차세계대전 발발 소식을 접했다. 세상은 어두운 빛 속으로 점점 빠져들고 있었다. 반유대주의와 붉은 핏자국….

우리 가족은 1941년 5월 7일에 에스파냐로 떠났다. 우리는 이곳을 거쳐 리스본에, 그리고 최종적으로 미국에 도착할 것이었다.

"이젠 두 번 다시 프랑스를 보지 못할 거예요. 꼭 죽을 것 같은 느낌이에요."

미국 망명 전에 은둔해 있던 아비뇽 근처의 골드 촌

불안한 얼굴로 벨라가 말했다. 나는 그녀의 어깨를 꼭 안았다. 나쁜 예감 같은 건 잊어버려, 벨라…

마침내 우리는 미국에 도착했다. 뉴욕의 이름난 화상인 피에르 마티스가 부두에서 우리를 맞았다. 물비린내가 확 얼굴에 끼쳤다. 이것은 자유의 냄새인가? 잘나가는 뉴욕의 화상 피에르 마티스의 도움으로 우리 가족은 별 어려움 없이 낯선 신세계에서 짐을 풀 수 있었다. 나는 매년 그에게 내 작품을 넘겼다. 그는 1941년 11월에 첫 개인전을 열어주었고 이것은 그 후 1948년까지 몇 차례에 걸쳐 계속 이어졌다.

한편 나는 이디시어와 러시아어를 이따금 썼다. 세계는 너무 암울했다. 나치가 1941년 7월에 나의 고향 비테프스크를 점령했다는 소식을 들었을 때 나의 이디시어는 꺼이꺼이 울었다.

밤낮으로 나는 십자가를 짊어지네
나는 이리저리 밀쳐지고 부대끼네
벌써 밤이 나를 뒤덮네. 당신은
나를 버리시나이까, 주여. 왜요?

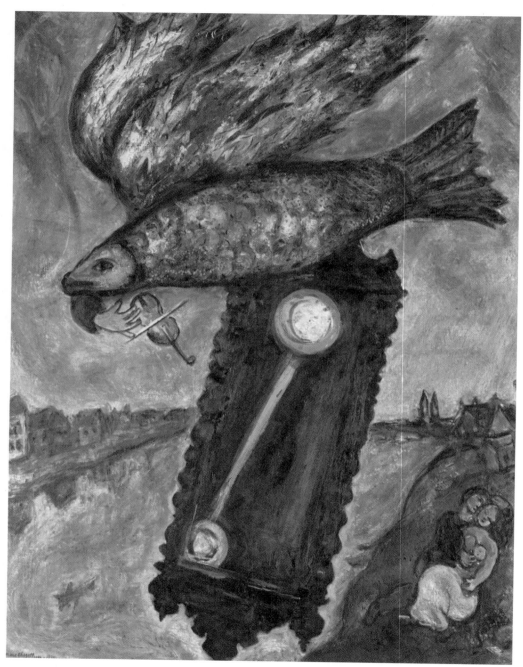

〈피안 없는 시간〉, 1930-39년, 캔버스에 유채, 100×81㎝

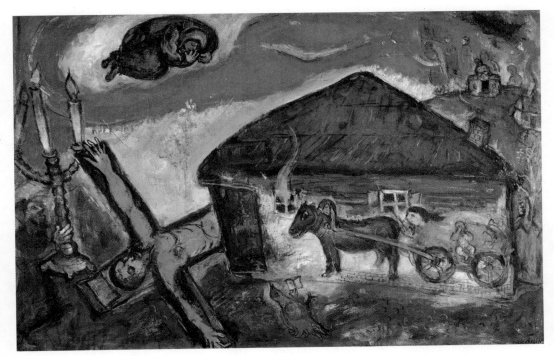

〈망상〉, 1943년, 캔버스에 유채, 77 × 108㎝

> **"** 피할 수 없는 전쟁이 몰려오고 있다. 아, 내 고향 비테프스크여! 마을이 불타고,
> 사람들이 죽어가고, 나의 청어는 더 이상 '사랑'을 연주할 수 없구나. **"**

하늘을 나는 청어는 이제 더 이상 '사랑'을 연주하고 있지 않다. 청어의 날개는 불길한 적색을 띠고 있고, 청어의 입 또한 적색이 감돌며 한층 광폭해진 모습이다. 샤갈은 1930년 이미 제2차세계대전 발발 시점에서 이에 관련된 몇 점의 작품을 제작하는데, 이 〈피안 없는 시간〉은 전쟁을 예감하는 대표적 작품이다. 어렴풋이 비테프스크 마을을 배경으로, 거대한 시계추가 흔들리고 있는 모습을 그려넣음으로써 피할 수 없는 운명의 시간이 다가오고 있음을 알리고 있다. 〈망상〉에서는 전쟁에 대한 악몽이 결국 현실로 드러나게 되었음을 표현하고 있다. 초라한 오두막은 불타고 그곳의 거주자는 피투성이가 되어 다른 곳으로 도피하고 있는 모습이다. 보호의 상징이던 촛대와 십자가도 그 힘을 잃고 전쟁에 대한 공포만이 감돌고 있다. 샤갈은 생애의 마지막에 전쟁에 대한 공포를 마음속 깊이 간직하고 있었음이 분명하다. 훗날 그려진 〈전쟁〉에서도 비테프스크 마을의 참상을 그대로 담고 있다. 마을은 불타고 그리스도의 모습은 뒤쪽으로 밀려 있다. 여기서 그리스도는 구제를 의미하는 것이 아니라 희생자로 묘사되고 있다. 오히려 거대한 흰 암소의 의미를 강조하고 있는데, 여기서의 암소는 희생자 그리스도를 상징하고 있기도 하다.

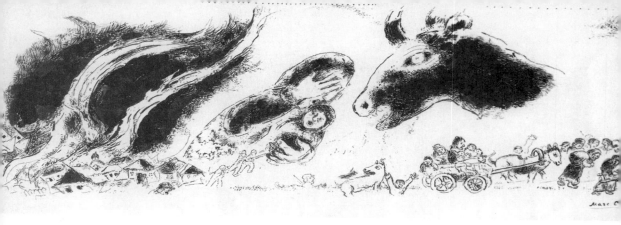

▲ 〈전쟁〉, 1943년, 종이에 펜과 잉크, 19×38.9㎝

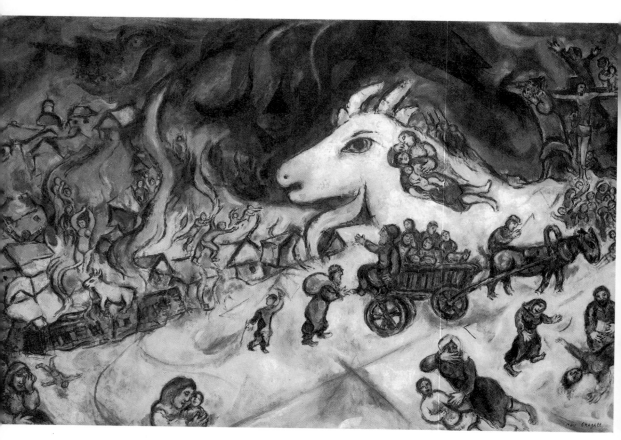

▲ 〈전쟁〉, 1964-66년, 캔버스에 유채, 163×231㎝

▶ 〈흰 십자가〉, 1938년, 캔버스에 유채, 155×139.5㎝

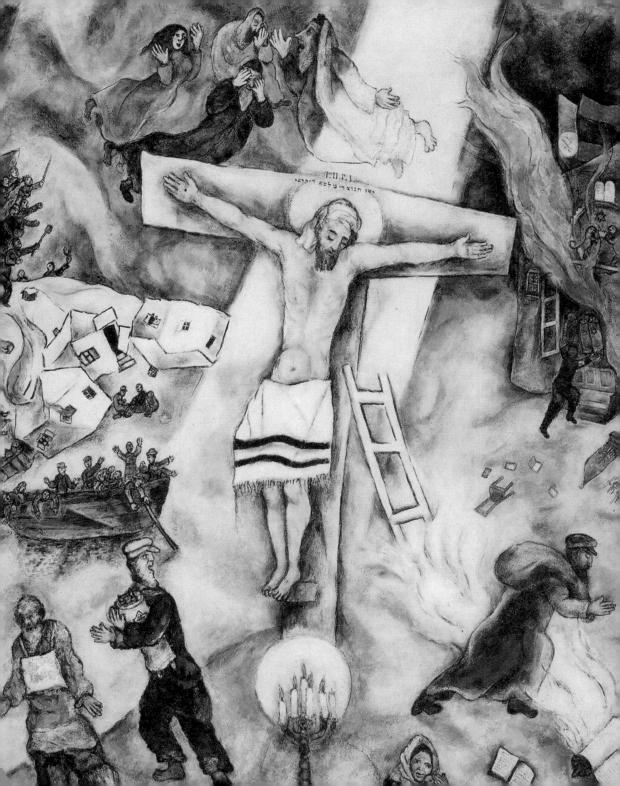

" 작품에서 나는 전쟁의 공포와 유대인의
비극적 운명을 극명하게 보여주고 싶었다. "

〈흰 십자가〉에서 그리스도가 유대인이라는 것은 허리에 두른 탈리트, 즉 기도용 숄을 보면 알 수 있다. 또한 머리 위에 'INRI' 라는 문자를 써넣음으로써 처형되고 있는 자가 나자렛 예수(유대인의 왕)임을 알리고 있다. 그림 맨 위의 여성 족장과 남성 족장들이 밑에서 벌어지는 처참한 장면을, 차마 눈을 못 뜨고 바라보고 있다. 오른쪽의 독일병사는 팔뚝에 철십자 문양의 띠를 두르고 회당에 불을 지르고 있고, 왼쪽에는 붉은 깃발을 휘두르며 군중들이 언덕으로 몰려오고 있다. 러시아의 정치와 반유대주의를 몸소 체험한 샤갈은 파괴되고 불타는 마을 등을 통해서 앞으로 다가올 사태에 대한 예고를 하고 있다. 〈불타는 집〉과 〈눈 속의 불꽃〉, 〈전쟁〉에서도 전쟁으로 인해 마을이 불타고, 그 속에서 어린아이를 데리고 탈출하는 가족의 모습이 그려져 있다. 희망 없는 전쟁의 현실 속에서 아기를 안은 어머니의 탈출은 더욱 비극적으로 다가온다. 비테프스크 유년시절부터 반유대주의, 유대인에 대한 차별, 유대인 대학살로 이어지는 참상을 목격한 샤갈은 전쟁의 공포와 유대인의 비극적인 운명을 그림 속에서 선명히 되살리고 있는 것이다.

〈**불타는 마을**〉, 1940년, 종이에 구아슈, 67.6×51.4cm                    〈**전쟁**〉, 1943년, 캔버스에 유채, 105×76cm

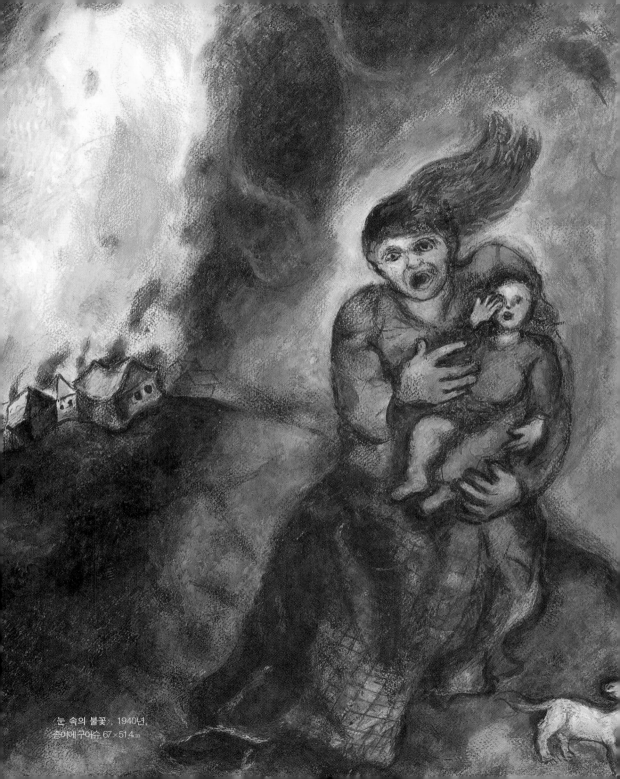

〈눈 속의 불꽃〉, 1940년,
종이에 구아슈, 67×514㎝

# 뜻하지 않은 벨라의 죽음,
# 당신이 없었으면 내 그림도 없었을 거야

1942년 3월 피에르 마티스 화랑에서 '망명 화가전'이 열렸다. 나치 유럽에서 탈출한, 이름 있는 화가들이 모여 전시회를 열었던 것이다. 물론, 이때 나는 당시의 쟁쟁한 막스 에른스트, 앙드레 브르통, 앙드레 마송 등등의 초현실주의자들과 함께 이 전시회의 카탈로그 사진도 찍고 작품도 출품했다. 그러나 언제나처럼 나는 이들과 어울리는 데 서툴렀다. 그나마 같은 해 마르셀 뒤샹, 브르통 등이 주최한 '제1회 초현실주의 작품전'에 참가한 것은 이 초현실주의 운동에 얼마간 공감을 했기 때문일 것이다.

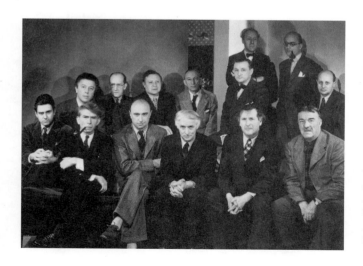

1942년 3월 '망명 화가전'에 참가한 화가들. 앞에서 오른쪽부터 페르낭 레제, 마르크 샤갈, 막스 에른스트, 이브 탕기, 오시프 자드킨, 로베르토 마타. 뒷줄 오른쪽부터 유진 버먼, 커트 셀리그먼, 파벨 첼리체프, 자크 립시츠, 아메데 오장팡, 앙드레 마송, 피트 몬드리안, 앙드레 브르통

피에르 마티스 화랑에서 열렸던 샤갈 전시회, 뉴욕, 1941년

한편 같은 해, 아메리칸 발레단은 〈알레코〉를 위한 의상과 무대 디자인을 맡아줄 수 있느냐고 나에게 물어왔다. 〈알레코〉는 러시아의 시인 푸슈킨의 《집시들》을 각색한 것으로, 나는 흔쾌히 제안을 수락했다. 나는 이 작품에서 특히 색채에 심혈을 기울였다. 색채 스스로가 움직이고, 말도 할 수 있기를 원했다.

생명을 가진 색채! 내가 생각하는 것은 바로 이런 것이었다. 〈알레코〉 작업은 멕시코시티에서 이뤄졌는데 이 도시의 이국적인 풍취가 나의 색채감각을

〈알레코〉 초연 당시 배우들과 함께, 멕시코시티.

더욱 폭발적으로 몰아가는 것 같았다. 한동안 나는 전쟁을 잊고서 일에만 전념할 수 있었다. 결과는 성공적이었고 나의 디자인은 주목을 받기 시작했다.

〈알레코〉의 제3장 〈여름날 오후의 밀밭〉, 1942년, 종이에 구아슈 · 수채 · 담채 · 붓 · 연필, 38.5×57㎝

> 색채 스스로가 움직이고, 말하게 하고 싶었다.
> 나는 결코 '알레코' 를 그리거나 모사하려 하지 않았다.

그러던 어느 날 예상치 않은 불행한 일이 일어나고 말았다. 벨라와 나는 프랑스로 돌아갈 계획을 세우고 있는 중이었다. 왜냐하면 1944년 8월 25일, 마침내 파리가 독일 점령국의 감시로부터 해방되었기 때문에 더 이상 이곳에 있을 이유가 없어진 것이다. 그런데 갑자기 벨라가 인후염

에 걸렸다. 우리는 애디론댁 산맥에서 휴가를 보내고 있었는데, 벨라가 계속해서 뜨거운 차를 달라고 하는 것이었다. 나는 너무나 놀라 서둘러 벨라를 병원으로 데리고 갔다. 그녀의 온몸에서 뜨거운 열이 솟아올랐다. 병원의 복도는 수녀들로 북적거렸다. 병원 관계자가 아내의 인적사항을 서류에 적어내려갔다.

"종교는요, 종교는 뭐죠?"

그가 물었다. 벨라는 입을 다물고서 말을 하지 않으려 했다. 아, 벨라. 그때 내가 얼마나 가슴이 아팠는지 알아? 이 바보 같은 여자야. 그럴 땐, 정직하게 대답하는 거야.

"유대교를 믿어요, 하시디즘 유대교"라고….

하지만 나는 지금 괜히 쓸데없이 용기 있는 척하고 있는 것이리라. 나는, 왜 그녀가 갑자기 입을 다물었는지 알고 있으면서 짐짓 지혜로운 어른인 양 말을 하고 있는 것이다. 한순간 구토가 밀려왔다. 나는 그녀가 얼마 전의 악몽을 떠올리고서 '유대교'라고 대답하는 것을 거부했다는 것을 안다. 그러니까 얼마 전 비버 호수에 머물 때 그녀는 백인 그리스도교도만 환영한다는 표지판을 봤다. 오로지 그리스도교도만 말이다! 그녀는 두려

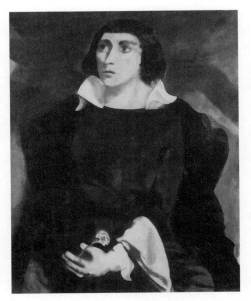

〈벨라의 초상〉, 1925년, 캔버스에 유채, 100×80㎝

웠으리라. '이 병원에서조차 그리스도교도만 받아주면 어떡하지? 유대교도라고 말하면 당장 내쫓을 거야.' 분명히 그녀는 이렇게 생각했을 것이다. 가엾은 벨라! 이윽고 그녀가 입을 열었다.

"이곳이 마음에 들지 않아요. 호텔로 데려다줘요."

우리는 호텔로 돌아갔다. 잘못된 선택이었다. 벨라의 병은 더욱 악화되었다. 페니실린이 없었다. 빌어먹을 페니실린이! 이다가 워싱턴에서 약을 구해왔을 때는 이미 늦어버렸다. 벨라의 몸은 바이러스꽃으로 뒤덮였다. 어떻게 이런 일이 일어날 수 있을까! 누구의 잘못이지?

어머니, 제 맘속에 늘 계시는 나의 어머니, 대체 뭐가 잘못되었던 걸까요?

파리의 아파트(오를레앙 가(街) 110번지)에서 즐거운 한때를 보내던 샤갈, 벨라, 이다.

▲ 아틀리에에서 사랑하는 아내 벨라의 초상을 그리고
　있는 샤갈

▶ 〈녹색 옷을 입은 벨라〉, 1934-35년, 캔버스에 유채

나는 분노했고, 슬펐고, 울음을 터뜨렸다. 벨라는 죽었다. 1944년 9월.
그녀의 마지막 말은 짧았다.

"내 노트를…."

아내는 병이 들기 전에 이디시어로 회상록을 써왔다. 그녀는 자신이
일찍 내 곁을 떠날 거라는 것을 알고 있었던 걸까.

"봐요, 이게 내 노트예요. 모든 걸 제자리에 놔두었으니까 당신도 쉽게
찾을 수 있을 거예요."

회상록 노트를 덮으면서 그녀가 말했었다는 걸 나는 지금 기억한다. 그
녀가 떠난 후 나는 그녀의 회상록을 다듬고, 삽화를 그려넣기 시작했다.
유대 예술의 뮤즈, 벨라! 당신이 없었다면 나의 그림들도 없었을 테지….

> " 유대 예술의 뮤즈, 내 사랑 벨라! 그대는 세상을 떠났지만,
> 내 그림 속에서 영원히 살아숨쉬리라. "

〈비테프스크 위의 누드〉, 1933년, 캔버스에 유채, 87 × 113㎝

비테프스크를 떠나서 샤갈을 논할 수 없고 벨라를 이야기하지 않고 그의 사랑에 대해서 말할 수 없다. 〈비테프스크의 누드〉만 보아도 그림 아래쪽은 화가의 유년시절이 담긴 고향 비테프스크를 상징하며, 위쪽에 솟아 있는 벨라는 현재에 속하며 마치 추억의 세계로부터 솟아오른 모습을 하고 있다.

〈땅거미 질 무렵〉에서 왼쪽 아래에 아이를 품에 안고 있는 수탉이 보이고, 위쪽에 가로등이 길을 건너고 있는 모습이 보인다. 화가 샤갈은 팔레트를 손에 들고 사랑하는 벨라에게 밀착되어, 결코 떨어지지 않으려 하는 모습이다. 샤갈과 벨라의 얼굴에 파랑, 하양, 빨강의 색채를 주어 프랑스 국기의 색을 상징적으로 나타냈으며, 이 작품을 제작하던 1938년에 프랑스인으로 귀화했다는 사실이 흥미롭다. 프랑스 남부 해안의 태양과 벨라, 이다와의 휴식은 샤갈의 팔레트를 좀더 밝게 만들었다. 〈페이라 카바의 벨라와 이다〉에서 벨라의 꿈꾸는 듯한, 휴식을 취하고 있는 모습이 너무도 고혹적이다. 남프랑스의 아름다운 풍광은 비테프스크도 잠시 잊게 한다.

▲ 〈땅거미 질 무렵〉, 1933년, 캔버스에 유채, 87×113㎝

▶ 〈페이라 카바의 벨라와 이다〉, 1931년, 캔버스에 유채, 45×60㎝

## 살아 있는 자의 망각,
## 이다의 친구 버지니아와 사랑에 빠졌다

**그리고** 새로운 여자, 버지니아 해거
드 맥닐. 이다의 친구였던 딸 같은 여자. 그런데 우리는 사랑에 빠졌다.
이다는 버지니아에게 나의 집을 돌봐줄 것을 부탁했다. 나는 영리한 이
다가 계산을 하고서 버지니아를 나에게 보냈던 건 아닐까 생각했지만,
지금 와 따져서 무엇하랴. 우리는 그렇게 만날 운명이었던 것을.

벨라를 처음 본 순간 그녀에게 마음을 빼앗겼던 것처럼 버지니아를 처
음 본 순간, 마음을 빼앗겼다고 말할 수는 없을 것이다. 그냥 자연스럽게
마음을 열었다. 상실감은 하나를 채움으로써 희미해져갔다. 아, 벨라. 이
다지도 인간은 이기적인 것인가? 아니면 나 홀로 이기적인 것인가?

이따금 나는 수치스러워졌다. 버지니아가 나의 아들 데이비드를 낳을
때 나는 그 자리를 피했다. 아기의 탄생은 언제나 내게, 공포감과 두려움
을 주었으므로….

내가 잠시 도피처로 삼은 곳은 프랑스였다. 전쟁이 끝나고 난 이후 처

음으로 프랑스 나들이를 한 것이다. 1946년 5월이었다. 프랑스를 방문하는 중에 나는 많은 사람들을 만났고 〈노트르담의 마돈나〉, 〈센 강의 둑〉, 〈베르시 부두〉 등을 그렸다. 프랑스는 많이 변해 있었다. 나는 버지니아에게 편지를 썼다.

'그곳 미국은 역동적이지만 더 원시적이기도 하지. 프랑스는 완성된 그림이고 미국은 미완성 그림이라고 할 수 있을 거야. 미국에서 작업할 때는 마치 메아리가 없는 숲 속에서 소리를 지르는 것 같았는데…. 피카소와 마티스, 마티스와 피카소. 때로는 루오와 레제와 브라크. 예술계에서는 모두들 같은 이름을 입에 올린다네. 나는 몽파르나스를 피하고 있어.'

버지니아는 무사히 아기를 잘 낳았을까? 아가야, 너의 탄생을 지켜보지 못한 이 애비를 용서해주렴!

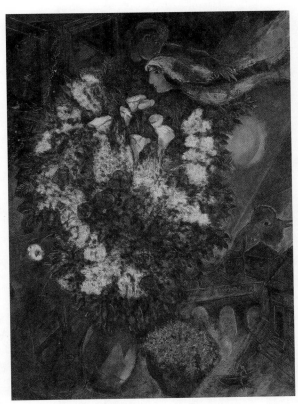

〈꽃다발과 하늘을 나는 연인들〉, 1934-47년, 캔버스에 유채, 130.5×97.5cm

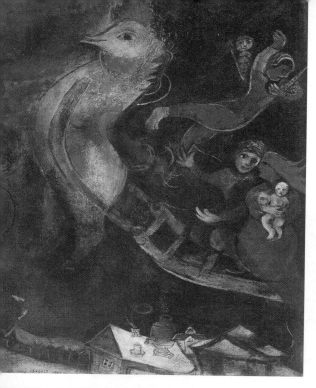

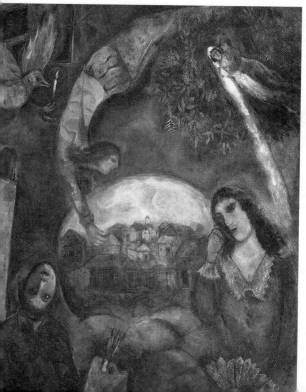

▲ 〈하늘을 나는 썰매〉, 1945년,
   캔버스에 유채, 130×70㎝

◀ 〈그녀의 주위에서〉, 1945년,
   캔버스에 유채, 130.9×109.7㎝

▶ 〈천개(天蓋) 아래의 신부〉, 1949년,
   캔버스에 유채, 115×95㎝

1946년 5월 버지니아는 샤갈의 아들(데이비드)을
낳고, 이런 부적절한 상황 속에서 둘의 관계는 오랫
동안 지속되었다. 이러한 새 연인과의 관계는 샤갈
의 그림 속에서도 잘 나타나 있다. 샤갈은 버지니아
에 대한 사랑의 기쁨을 매우 유쾌하고도 환희에 차
게 그림 속으로 옮겨놓고 있다.

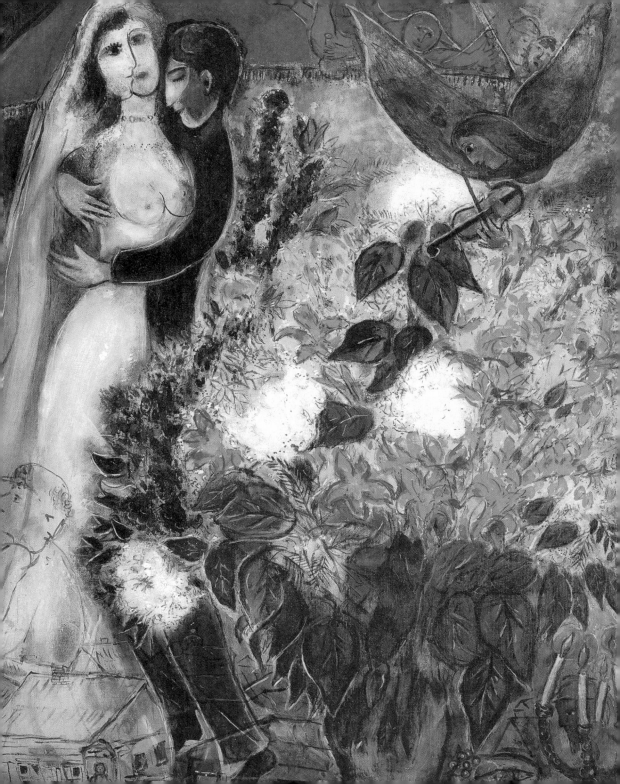

# 그래도 파리로 다시 돌아올 수밖에 없었다

1951년 칸에서 샤갈과 버지니아

**1947년** 10월, 나는 다시 파리로 갔다. 그곳 현대미술관에서 내 회고전이 열렸다. 이것이 내게는 조금 멜랑콜리하게 다가왔다. 왜, 회고전이란 게 그런 거 아닌가? 사람들이 내 작품을 끝났다고 여기는 것! 하지만 곧 나는 이런 생각을 강하게 부정했다. '나는 이제 시작이라는 기분이다. 마치 아직 피아노 의자에 제대로 앉지 못한 피아노 연주자처럼 말이다.'

그리고 1년 후, 나와 버지니아는 뉴욕 하이폴스의 자유롭고 한적한 생활을 뒤로하고 프랑스로 완전히 돌아왔다. 나는 전쟁 중의 프랑스가 유대인인 내게 가했던 폭력을 깨끗하게 잊지는 못했지만 그래도 프랑스로 돌아오고 싶었다. 이게 나의 솔직한 심정이리라. 한편으론 하이폴스에서의 아늑했던 삶이 조금 그리울지도 모른다. 누구에게도 방해받지 않았던

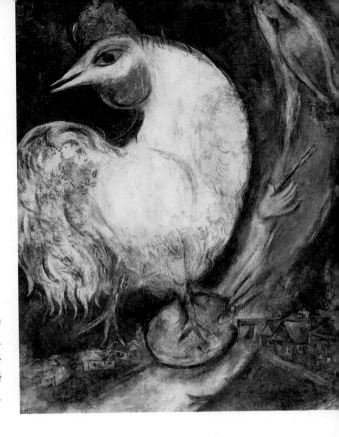

▶ 〈**수탉**〉, 1947년, 캔버스에 유채, 100×88.5㎝
샤갈의 작품에는 동물들이 자주 등장하는데, 샤
갈은 작품 속에서 당나귀도 되고, 수탉도 된다.
〈사랑에 빠진 수탉〉과 〈수탉〉에서도 '수탉'은
샤갈을 의미한다. 새롭게 찾아온 사랑, 버지니아
에 대한 열정이 거침없이 화폭 속에서 역동한다.

자유의 삶이. 동물의 삶이….

우리는 파리의 외곽에 살림을 차렸다. 좀 쑥스러운 얘기지만 나의 사
회적 지위와 명성은 높아만 가서, 버지니와의 오붓한 생활은 꿈도 못꿀
지경이었다. 페이가이타, 나의 어머니. 1948년 한 해에만도 테이트 갤러
리와 암스테르담 시립미술관에서 대형 전시회가 열렸으니 이 아들이 얼
마나 바쁘게 살아가는지 짐작하시겠지요! 같은 해, 《죽은 혼》에 들어간
에칭들도 테리아데가 출판을 해주고요. 아, 테리아데는 과묵하고 매우
지적인 사낸데 이 사람 덕분에 제가 베네치아 비엔날레에서 판화상을
받았지요. 1950년에는 보카치오의 《데카메론》에 워시드로잉 삽화 10점

을 제작해서, 〈베브르〉라는 잡지에 실었어요. 역시 테리아데가 편집을 맡고 있던, 예술문학잡지였죠. 그리고 방스. 남프랑스의 아름다운 언덕에 우리는 정착을 했어요. 아세요, 방스를? 많은 화가들이 파리를 버리고 이곳으로 모였지요. 몇 해 전에 시인 폴 발레리도 머물렀고요…. 그래요, 어머니. 당신의 소원대로 저는 많이 부유해졌어요. 회계원보다더요. 하지만 난 왠지 뭔가를 잃어가고 있는 느낌이에요. 아주 소중한무엇인가를…. 슬프게도 나의 예감은 현실에 들어맞고 말았다. 버지니아가 점점 타인이 되어가고 있었다. 나를 보면서 다른 누군가를 생각하고있었다. 사실 우리의 사이는 오래 전부터 삐걱거렸다.

버지니아, 당신을 잡을 용기가 내게는 없어. 난 언제나 공적인 일에 치여 사느라 당신을 챙겨주지도 못했잖아. 난 너무 이기적이게도 나 자신만을 위해 살았잖아. 이봐요, 예쁜 아가씨. 제 자신을 기껏 '벨라의 후임자'라고만 생각했던 바보 같은 여자야! 난 알아. 당신이 얼마나 나의 그늘에 갇혀 살았는지를. '버지니아가 아니라 샤갈의 여자'로 살아야 하는자신의 모습에 얼마나 많은 회의감을 느꼈는지를…. 그 동안 모른 척했던 날 용서해주길!

점점 막바지로 치닫는 우리. 1951년에 당신은 처음이자 마지막으로 나의 누드모델이 되어주었지. 봐요, 여기 당신이 있어. 〈르드라몽에서의 누드〉안에….

버지니아는 이렇게 떠났다. 그녀는 '샤를 레랑'이라고 하는 벨기에 사진작가의 여인이 되어 내 곁을 떠났다. 그녀는 내 명성과 부에 숨이 막혔을지도 모른다. 그녀는 자유를 찾아, 떠났을지도 모른다. 아마 그럴 것이다…. 당신의 새 남자는 한없이 여리고 가난하고 무엇보다 그에겐 당신

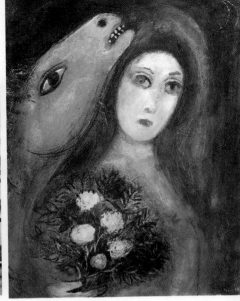

샤갈과 바바(좌)
〈바바를 위하여〉, 1955년,
종이에 구아슈, 64×48cm(우)

을 마음껏 사랑해줄 시간과 열정이 있을 테니까!

이다는 내가 홀애비 되는 것을 결코 바라지 않았기 때문에 또 다른 여자를 소개시켜주었다. 그리하여 1952년 봄, 나는 25살 연하인 발렌티나 브로드스키를 만나게 된다. 내 아버지가 청어를 운반하고 있을 때 키예프의 브로드스키 가문은 틴토레토의 작품을 사들이고 있었을 것이다. 이 말은 바바(새 여자의 애칭)가 좋은 가문의 딸이었다는 뜻이다. 과묵하고 명상적인 바바는 내게 충분히 아름다운 여인이었다. 우리는 1952년 7월 12일 조촐하게 결혼식을 올렸다.

"나는 그대만을 바라볼 뿐이고 그대는 오직 나를 위해 존재할 뿐이오."

새 아내에게 나는 시를 써서 바쳤다. 그녀 특유의 정적인 매력이 나를 평안함으로 이끌었다. 우리는 여느 부부처럼 서로 많이 다투기도 했지만, 그녀는 애정을 가지고 나의 예술활동을 격려했다. 바바는 내가 죽을 때까지 함께할 여자였다.

" 쏟아지는 햇발 속에 천사의 축복은 이어지고…
눈부신 신랑 신부여! 찬란한 꽃처럼 행복하라 "

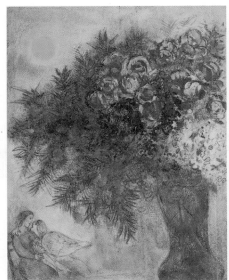

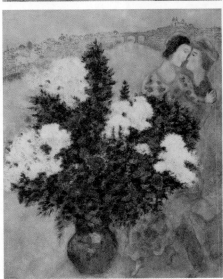

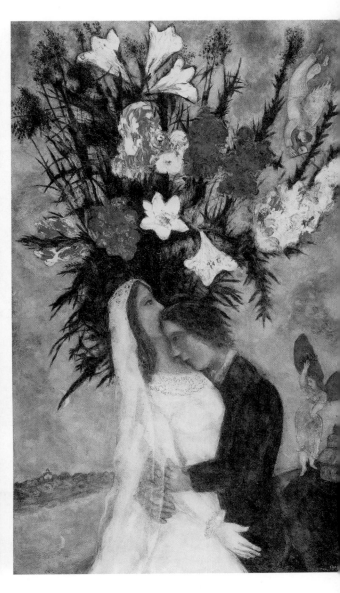

〈에펠탑의 신랑신부〉, 1938-39년, 캔버스에 유채, 150×136.5㎝(228쪽)
〈신랑신부〉, 1927-35년, 캔버스에 유채, 148×80.8㎝(우)
〈꽃다발과 연인들〉, 1935-38년, 종이에 연필 위에 수채 · 구아슈, 66×52㎝(좌 상)
〈흰 리라〉, 1930년, 캔버스에 유채, 92×73.6㎝(좌 하)

오랫동안 널리 알려져온 진리를 다시 되풀이하는 것은 지극히 인기 없는 짓이 되는 것일까. 즉, 모든 면에서 이 세상은 오로지 사랑에 의해서만 구원받고 있다는 것을…. 예술과 관련지어, 나는 여러 번 색채에 대해서 언급해왔다. 색채, 즉 사랑이라는 것을.

- 샤갈

"스테인드글라스는 아주 단순하다. 즉 재료는 빛 자체이다. 성당이나 교회당 모두 동일한 빛이 창문을 통해 들어오는 신비스런 것이다. 난, 그러나 두려웠다. 스테인드글라스와의 첫 만남이 무척 두려울 수밖에 없었다. 대체 이론이나 기술이 뭐란 말인가? 재료와 빛, 여기에 창조가 있는 것이다!"

평론가가 말하는
샤 갈

# 샤갈, 모든 영감의 원천은 고향 비테프스크와
# 하시디즘 유대교, 그리고 성서…

"모든 풍경 앞에서 나는 감동을 받는다. 하지만 나는 인간이나 삶에서 부딪히는 어떤 일에서도 똑같은 감동을 받는다."

1958년 2월, 시카고의 한 강연에서 샤갈은 이렇게 말한다. 이 말 속에 샤갈의 예술세계가 압축적으로 표현되어 있다. 그의 눈에 비친 모든 사물과 빛과 바람은 원시적이고 감각적인 색채로 되살아난다. 그 앞에서 풍경이 춤을 춘다.

샤갈은 우리가 알고 있는 것보다 훨씬 다양하고 풍부한 세계를 그려낸 화가이다. 단순히 하늘을 나는 수탉과 괘종시계 옆의 물고기 그리고 공중에 붕 뜬 벨라를 그린 화가로 그를 이해한다면, 이는 한 중요한 예술가의 가치를 무지로써 매장하는 행위가 될 것이다. 꿈이 아니라 '삶'을 예술로 승화시킨, 샤갈의 모든 영감의 원천은 주지하다시피 고향 비테프스크와 하시디즘 유대교, 그리고 성서이다.

먼저 푸줏간, 집달리, 행상인, 잡화상, 가축들이 있는 비테프스크는 샤

갈에게 평생에 걸쳐, 슬픔과 애환과 동경과 향수로 자리한다. 반유대주의를 처음으로 접해야 했던 곳, 신앙심이 강한 그의 아버지가 매일 아침 교회당에 갔던 곳, 농부들과 상인들과 성직자들이 낮은 소리로 속삭이고 냄새를 풍겼던 곳. 유대인의 기표인 바이올린을 메고 지붕으로 올라가곤 하던 외할아버지가 있던 곳. 이런 비테프스크는 그의 캔버스에서 때론 즐겁게, 때론 우수에 찬 모습으로 되살아난다.

가령 〈나와 마을〉(25쪽 참고), 〈안식일〉, 〈바이올린 켜는 사람〉(32쪽 참고) 등을 보면 그가 비테프스크에서 보고 경험했던 일들이 특유의 마술적인 기법으로 표현되어 있음을 알 수 있는데 특히 〈바이올린 켜는 사람〉의 바이올린 연주가는 비테프스크의 유대인 공동체에서 중요한 위치를 차지하며, 모든 축제 의식에 참여함으로써 유대인의 슬픈 민족성에 시적인 리듬을 부여한다. 때문에 샤갈이 자신의 자서전 《나의 생애》를 고향 마을 "비테프스크에 바친다"고 말한 것은 전혀 이상하지 않다.

하시디즘 유대교 역시 샤갈의 상상력을 자극한 영적인 원동력이었다. 하시디즘은 랍비 바알 셈 토프가 카발(Kabbale, 유대교 신비철학)에서 영감을 얻어 창시한 신비론 운동으로서, 이것은 신과 인간이 서로 친근하게 대화할 수 있다고 믿으며, 18세기 중반 폴란드와 우크라이나에서 발생하여 러시아로 퍼졌다. 19세기 말에는 유럽 유대계의 정신적, 지적 지주 역할을 하며 부흥시켰다. 하시디즘 이야기에는 도로 위로 나는 존재나 천사들이 등장한다. 샤갈이 이 콩트에서 영감을 얻었으리라는 추측은 가능하다. 비슷한 맥락에서, 적지 않은 러시아의 민중 목판화 역시 샤

갈의 예술세계에 깊은 영향을 미쳤다는 사실을 우리는 알 수 있다. 예를 들면 그의 그림에서, 사람이 닭을 타고 있는 장면이라든가 하늘을 날고 있는 사람 혹은 동물들은, 전적으로 18세기 중반에 제작된 가죽에 색채를 입힌 그림들에서 먼저 발견된다. 아래의 〈보아라 굴뚝을 통해 날고 있는 사람〉(1878년)이라는 작품을 보면, 샤갈 그림에서 하늘을 나는 사람과 동물들이 어디에서 연유했는지를 알 수 있다. 또한 그의 작품에서 특징적으로

18세기 중반에 제작된 이 작품들은, 사람과 동물이 하나되는 범신론적 하시디즘의 영향을 받은 것으로, 샤갈 회화의 특징이 되고 있다.(로빈스키 소장)

나타나는 표현방식 중, 원근법을 배제시키고 주제와 부주제의 크기나 비례를 무시한 표현법 등도 러시아의 18세기 목판화에서 발견된다. 이러한 샤갈의 화면 구성은, 부각시키고자 하는 주제와 부차적인 것들을 한 화면에 조화롭게 공존시키고자 하는 그만의 범신론적 방법이라 할 수 있다.

다시 하시디즘 유대교로 돌아가서, 이 민중 친화적인 종교는 샤갈을 독특한 몽상가로 만들기에 충분했다. 그는 말, 염소, 수탉, 물고기, 당나귀 등 많은 동물들을 그렸고 그가 사랑한 동물들은 하늘을 날거나 음악을 연주하거나 깊은 사색에 잠겨 있는 모습으로 우리 눈앞에 나타나 있다. 더욱 대담한 어떤 녀석은 아름다운 여인들을 납치하기까지 한다. 사람과 동물이 하나가 되어 관계를 맺는 것은 범신론적 하시디즘의 영향으로서, 샤갈 회화의 특징이 되고 있다. 여기에서 동물들은 인성과 상징을 동시에 가지고 있다. 가령 암소는 젖을 주는 어머니와 조국 그리고 다정한 연인을 상징한다. 수탉은 남성과 태양을 의미하는 동시에 속죄할 때 제물로 바쳐지는 새이거나 성 베드로가 예수를 부인하는 표시이기도 하다. 또한 하시디즘은 인간이 신과 허물없이 친숙하게 관계맺는 것을 자연스럽게 권장하는데, 예를 들어 그의 1923년작 〈기도하는 유대인(비테프스크의 랍비)〉에서 우리는 신과 소리 없이 대화를 나누고 있는 유대인을 볼 수 있다.

한편 성서는 어렸을 때부터 샤갈을 매혹시킨, 예술의 원천이었다. 그는 삶과 예술에서 성서의 가르침을 따르려고 노력했다. 심지어 그는 "예술과 인생의 완벽함은 성서에서 이루어진다"고 단언하기까지 했다. 그가 〈성서 이야기〉 연작을 작업한 것도, 인간의 숭고한 정신세계를 천착하려는 그만의 존재론적 사유방식이라고 할 수 있다. 그는 자신의 성서 그림

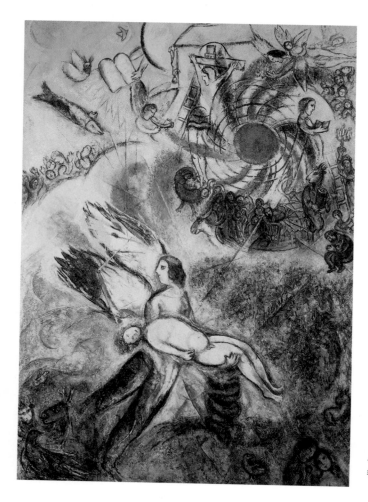

〈인간창조〉, 1956-58년,
캔버스에 유채, 300×200㎝

을 보고서 사람들이 마음의 평화를 얻고, 영적인 깨달음과 인생의 의미를 찾을 수 있기를 희망했다. 그리하여 샤갈은 그만의 독특한 화법으로 창세기에 언급된 인간 탄생의 설화부터 캔버스에 옮기기 시작했다. 성스러운 색채와 유희를 시작하는 샤갈. 그는 시(詩)처럼 성서 그림 역시 사람들에게 영혼의 울림을 줄 수 있을 거라 믿었고 〈인간창조〉를 시작으로

〈야곱과 천사의 힘겨루기〉, 〈노아와 무지개〉(196쪽 참조), 〈사라의 죽음을 슬퍼하는 아브라함〉(197쪽 참조), 〈방주에서 나온 비둘기〉 등의 많은 성서 연작을 그렸다.

이 중 특히 인상적인 것은 〈방주에서 나온 비둘기〉로, 디에고 벨라스케스와 프란시스코 고야를 떠올리게 할 만큼 전체적으로 차분하고 엄숙한 느낌을 준다. 한편 렘브란트는 샤갈이 가장 흠모한 예술가라고 해도 좋을 만큼, 샤갈에게 많은 영향을 미쳤다. '빛과 어둠을 훔친' 화가로 찬사를 받는 이 네덜란드 거장은 화려한 붓놀림, 풍부한 색채, 하늘에서 쏟아지는 듯한 빛과 어둠, 강렬한 힘과 내면을 꿰뚫는 통찰력, 종교적 권능을 감지하게 하는 탁월한 빛의 처리기법으로 단번에 샤갈을 압도해버렸다. 샤갈의 1947년작 〈가죽을 벗긴 소〉(36쪽 참조)는 바로 렘브란트의 〈가죽을 벗긴 소〉에서 모티프를 얻었음이 분명하다. 렘브란트의 소가 거꾸로 매달려서 마치 십자가에 못 박힌 예수를 떠올리게 하듯이, 샤갈의 소도 유사한 감정을 불러일으키는 포즈로 매달려 있다. 전자의 소가 극도의 자연주의적 사실감을 획득한 반면 후자의 소는, 약간의 사실주의적인 경향이 있긴 하나, 회화적이고 마술적이다. 그러나 도살된 짐승에게서 인간의 고통과 추악함을 유추했다는 점에서 두 화가는 닮았다. 샤갈이 의도한 게 바로 이런 것이었으리라.

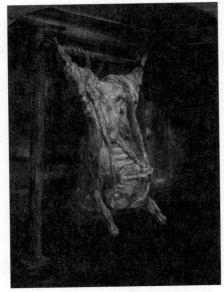

렘브란트, 〈가죽을 벗긴 소〉

## '입체주의'와 '오르피즘'에서 완전히
## 자유롭지 못했던 샤갈

1910년, 파리로 간 샤갈은 오르피즘과 큐비즘을 접했다. 당시 파리는 브라크와 피카소가 창시한 큐비즘 (입체주의)이 주류를 형성하고 있었는데, 샤갈은 입체주의에 대해서 "때려부수자"라고 신랄하게 퍼부을 만큼, 냉소적이었다. 하지만 그 자신이 큐비즘에 매력을 느낀 바도 없지 않다. 예를 들어 1911년작 〈비스듬히 누운 누드〉(85쪽 참고) 등은 그가 큐비즘을 완전히 무시하지 않았다는 사실을 여실히 증명한다. 그러나 샤갈에게 더 영향을 미친 예술사조는 분석적 입체주의라고 불리는 오르피즘이었다.

1912년에 기욤 아폴리네르가 로베르 들로네의 작품을 보고 만든 용어인 이 오르피즘은 색채를 중시하는 시적인 입체주의로, 주류 입체주의보다 더 감각적이고 다채로운 게 특징이다. 물론 샤갈은 이것에 대해 전혀 아는 바 없다고 말했지만, 샤갈의 몇몇 작품을 보면 그가 로베르 들로네로부터 완전히 자유롭지는 않았다는 사실을 알 수 있다. 가령

1911년작 〈시인(세 시 반)〉(180쪽 참조)이나 그 이듬해작 〈아폴리네르에게 바침(아담과 이브)〉, 1913년작 〈창문으로 보이는 파리〉(89쪽 참조)에서 우리는 형태의 파편화, 공간적 모호성을 발견할 수 있다. 덧붙여 〈시인(세 시 반)〉의 경우는 강렬하고 비자연주의적인 색채가 돋보이는데, 이는 샤갈이 야수파에서도 영향을 받았다는 것을 의미한다. 사실 그가 파리에 도착했을 때 야수파는 이미 유행에서 밀려난 상태였다. 마티스와 드랭, 블라맹크 등이 1905년 살롱도톤에 전시한 작품들을 지칭하기 위해 '야수파'라는 용어가 만들어졌는데, 이것은 '색채의 해방'이라는 이념 아래 힘찬 붓터치와 색채의 자율성을 추구하였으며, 빨강·노랑·초록·파랑 등의 강렬한 원색을 사용함으로써 외부 세계에 대한 감성을 표현해내었다.

시류에서 밀려났음에도 불구하고 몇몇 화가들은 이 야수파의 기법을 물려받았다. 샤갈도 예외는 아니어서, 앞서 언급한 〈시인(세 시 반)〉에서처럼 비자연주의적 색채에 동화되기도 했다. 다만 샤갈의 경우는 마티스처럼 색채가 곧 구성이 되는 그림을 그리지 않았고 데생이 색깔을 제한하는 방식을 취했기 때문에 야수파의 계열에 완전히 속하지는 않는 것이다.

## 고골리, 마쟁, 아폴리네르, 피카소, 찰리 채플린 등은 샤갈에게 어떤 존재였을까?

　　　　　　　　　　**샤갈은** 일평생 사람들과 사귀는 것에
익숙하지는 않았던 것 같다. 유대인이라면 누구나 겪어야 했던 차별, 반
유대주의 등을 일찍이 경험했던 샤갈로서는 사람들에게 스스럼없이 다가
선다는 것은 그리 쉬운 일이 아니었을 것이다. 그러나 일련의 그림을 보
면 그가 어떤 사람들과 유대 관계를 맺었는지 얼마간 알 수 있다. 그의 그
림 중에는 종종 우리에게도 낯익은 친숙한 인물들이 등장하기 때문이다.

　우선, 1919년의 작품 〈고골리에의 오마쥬〉를 보자. 선명한 노란색을
배경으로 검은 옷을 입은 거구의 인물이 관객들에게 인사를 하는 모습이
보인다. 한 손에 월계관을 쥐고 있고, 한 발로는 교회를 떠받치고 있는
모습이 가히 인상적이다.

　이 대단한 포즈를 취하고 있는 사람이 다름 아닌 샤갈! 그가 존경하는
러시아의 극작가 고골리에게 정중하게 인사를 하고 있는 모습이다. 누구
든, 그림 안에 러시아어로 '샤갈에서 고골리에게로' 라고 씌어 있는 문구

를 보면 샤갈이 연극을 얼마나 좋아하는지, 얼마나 존경하는 고골리에게 감사를 표하고 싶어하는지 알 수 있을 것이다. 이런 연유에서 일까? 샤갈은 훗날, 1948년에 출간되는 고골리의 《죽은 혼》에 들어가는 삽화 98점을 그리기도 한다.

사갈은 일생 동안 자화상은 많이 그렸지만, 개인 초상화는 거의 그리지 않았다는 특징이 있다. 설사 그린다고 해도 가족과 가까이 지내고 있는 지인 정도였다. 파리에서 생활할 당시에도 아폴리네르를 비롯, 앙드레 살몽, 블레즈 상드라르, 막스 야코프 등의 유명 시인들과 알고 지냈지만, 이들에 대한 초상화를 남기고 있지 않다. 그런데 이 시점에서 주지할 것은 그가 초상화를 그리기로 마음먹었던 인물이 라뤼슈의 이웃에 살고 있던 시인 마쟁이라는 사실이다. 시인은 책상 앞에서 차를 마시며 시집을 들고 있다. 당시 큐비즘

〈시인 마쟁〉, 1911-1912년, 캔버스에 유채, 73×54㎝

의 영향을 받고 있던 샤갈은 이 〈시인 마쟁〉이라는 작품에서도 자유자재로 색채를 구사하며, 붉은색은 더욱 붉게, 불안정한 파란 빛깔은 더욱 파랗게 하여 시인의 몸을 비현실적인 세계로 옮겨놓고 있다. 여기서 초록빛깔은 시인의 창작력의 극치를 보여주듯, 그 빛을 발하고 있다.

왜 하필 시인 마쟁을 모델로 선택했을까? 여기에는 여러 가지 의문점이 있지만, 툭 튀어나온 이마, 짙고 강렬한 눈빛, 겉으로 잘 드러나지 않는 이면의 고통을 지닌 듯한 마쟁의 얼굴에서 샤갈은 시적 영감을 얻었던 것은 아닐까. 나중에 샤갈은 〈시인(세 시 반)〉에서도 마쟁을 모델로 선택하고 있다.

그렇다면 피카소와 샤갈의 만남은 어땠을까? 샤갈과 피카소의 관계는 한마디로 복잡한 것이었다. 그 얘기를 하려면 프랑스에서 처음 라뤼슈에 머물면서 사귀게 된 아폴리네르를 소개하지 않을 수 없겠다. 앞서 '샤갈이 말하는 샤갈'에서도 언급되었지만, 샤갈은 프랑스 당대 유명시인, 아폴리네르를 만나게 됨으로써 프랑스에서의 생활에 탄력을 받게 된다. 화가보다 시인과 어울리기 좋아했던 샤갈은 아폴리네르를 통해 당시 활동하던 시인 그룹들과 어울릴 수 있었으며, 아폴리네르로부터 베를린 슈투름 미술관을 소유하고 있는 발덴을 소개받아 베를린에서도 전시회를 가질 수 있었다. 〈아폴리네르에게 바침〉(107쪽 참조)에 관한 일련의 작품을 보면 아폴리네르에 대한 샤갈의 마음을 짐작할 수 있다.

어디 그뿐인가. 샤갈은 당시 피카소와 절친한 사이였던 아폴리네르에게 피카소를 소개해달라고 부탁할 정도로 아폴리네르에 대한 그의 믿음은 대단한 것이었다. 그렇다고 샤갈이 아폴리네르의 소개로 피카소를 만났던 것은 아니다. 어쩌면 내놓으라는 당대 예술인들이 모여 사는 파리에서 샤갈과 피카소와의 만남은 불가피한 것이었을지도 모른다. 그들은 공식적인 자리는 아니었지만, 이따금 파리 시내에서 부딪칠 수 있었다고 한다.

▶ 〈피카소를 생각한다〉, 1914년, 종이에 잉크,
19.1×21.6㎝

▼ 〈피카소에게 진절머리가 난 샤갈〉, 1921년,
종이에 수채 · 잉크, 22.8×33㎝

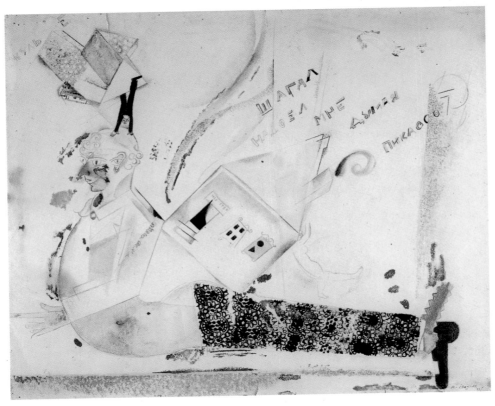

발로리스의 마두라 도예 작업실에서 도자기를 제작하고 있는 피카소와 샤갈

1914년 샤갈은 러시아로 돌아가기 직전에 〈피카소를 생각한다〉라는 작품을 남긴다. 그리고 이 그림은 훗날 〈피카소에게 진절머리가 난 샤갈〉(1921년)이라는 제목으로 다시 제작된다.

그런데 재미있는 것은 그 제목대로 샤갈이 피카소에게 넌덜머리를 내며 절교를 선언하는 순간을 맞이한다는 점이다. 얘기인즉, 제2차세계대전이 끝나자 샤갈은 다시 프랑스에 돌아오게 되었고, 샤갈과 피카소는 종종 발로리스에 있는 마두라 도예 작업실에서 만남을 가졌다. 그러나 문제는 어느 날, 점심식사를 하다가 벌어졌다. 무엇 때문인지 둘은 언쟁을 높였고, 심하게 마음이 상한 샤갈이 먼저 자리를 박차고 나갔다는 것. 이후 샤갈과 피카소는 두 번 다시 만난 적이 없다는데, 어쩌다 샤갈이 피카소를 두고 얘기할 때, 샤갈은 피카소라는 이름 대신 '스페인 사람'이라고 지칭할 정도로 몹시 거부감을 나타냈다는 것이다.

이런 점으로 미루어볼 때, 샤갈은 당시 피카소를 지나친 경쟁자로 여겼거나 혹은 피카소에 대한 심한 열등감을 가졌을 가능성이 크다. 평소 샤갈은 피카소에 대한 얘기를 할 때면 목소리를 높였다는데, 지인들 사이에서 샤갈이 피카소를 시기했다는 것은 익히 알려진 사실이다. 또한 다음과 같은 일화에서 피카소에 대한 샤갈의 마음을 읽을 수 있다.

우연히 해변가에서 샤갈과 피카소가 마주쳤다. 피카소는 운전수가 딸린 큰 차를 타고 해변가까지 들어오고 있었다. 당시 가솔린을 손에 넣기란 하늘의 별따기였는데, 피카소는 가능했던 것이다. 이런 피카소에게 샤갈은 "이런 큰 차를 굴릴 정도의 가솔린을 어떻게 손에 넣었죠?" 하고 물었다. 그러자 피카소는 "돈만 있다면 가솔린쯤이야." 이렇게 대답했다는 것이다. 또한 피카소에 대해서, 샤갈은 버지니아에게 이렇게 말한 적 있다고 한다.

"피카소(혹은 마티스)는 누가 뭐래도 거장이다. 나는 결코 그들처럼 위대한 명성을 얻지는 못할 거야."

한마디로, 샤갈은 피카소 앞에서 자신의 천재성을 너무 무력화시켰다. 왜냐면 피카소 또한 자신에게서 찾아볼 수 없는 독창성을 지닌 샤갈을 두고, 이렇게 극찬한 바 있기 때문이다.

"샤갈이 그림을 그리고 있을 때, 그는 깨어 있는지 잠자고 있는지 알 수가 없다. 그의 머릿속 어딘가에 천사가 숨어 있음에 분명하다."

"마티스가 죽은 후, 진정으로 색채가 무엇인지 이해할 수 있는 화가는 샤갈만 남게 될 거야. 난 수탉과 나귀, 날아다니는 바이올린 연주자 같은 유대민속 따위에는 관심이 없지만, 그의 작품은 정말로 대단해. 방스에서 그가 그린 작품을 보았지만, 결코 아무렇게나 그린 그림이 아니더군. 르누아르 이래 샤갈처럼 빛을 잘 이해한 화가는 없다는 확신이 들었지."

아마도 상처받기 쉬운 영혼의 소유자 샤갈이, 다혈질에 다분히 독선적인 스페인 기질로 똘똘 뭉친 피카소를 감당하기란 쉽지 않았으리라. 훗날 피카소와의 마지막 만남을 상기하면서 샤갈이 그 만남을 '유혈극'

샤갈은 웃고 떠드는 어릿광대의 가면
속에 가려진 슬픈 채플린의 얼굴을 화폭
으로 옮기고 싶었던 것일까?

〈찰리 채플린〉, 1919년, 수채, 16.7×21.5㎝

〈찰리 채플린에게〉, 1929년, 소묘 · 구아슈, 43.1×28.9㎝

으로 비유한 것만 보아도 알 수 있다.

그리고 샤갈의 작품 중 눈에 띄는 또 하나의 인물, 찰리 채플린을 들 수 있겠다. 그러나 어느 자료에도 샤갈이 찰리 채플린을 만났다거나 채플린을 좋아하여 작품에 옮기게 되었다는 얘기는 없다. 어쨌든 샤갈은 1919년에 이미 〈찰리 채플린〉을 완성했으며, 1929년 간단한 소묘와 구아슈 기법으로 〈찰리 채플린에게〉라는 또 하나의 작품을 남기고 있다. 이런 점에서 당시 샤갈이 채플린에게 얼마나 관심을 가졌는지 짐작할 수 있다.

두 작품에서 모두 채플린의 얼굴을 이중적 구조로 담아내고 있다. 샤갈은 웃고 떠드는 어릿광대의 가면 속에 가려진 슬픈 채플린의 얼굴을 화폭으로 옮기고 싶었던 것일까? 〈찰리 채플린〉에서는 채플린이 두 개의 얼굴로, 〈찰리 채플린에게〉에서는 모자와 몸통 사이에서 벗어난 얼굴로 묘사되고 있다. 〈찰리 채플린에게〉에서의 목 잘린 채플린 얼굴, 벗겨진 신발, 오른쪽 겨드랑이에 날개(마치 천사의 날개를 연상)를 끼고 있는 모습이 인상적이다. 뭔가 구원의 손길을 기다리고 있는 모습이다. 아니면, 샤갈은 채플린의 모습에서 천사의 모습을 보았던 것은 아닐까.

## 도자기 세계를 발견하면서 조각에 눈을 뜨는 샤갈, 조각가로 변신하다

〈야곱의 사다리〉, 1950년, 채색토 ·
흰색 에나멜 위에 장식, 28.7×23.3㎝

**샤갈이** 어떻게 도자기에 관심을 가지게 되었을까? 이에 대한 의견은 분분하다. 당시 도예에 몰두해 있던 피카소에게서 자극을 받은 것이라고 보는 견해도 있고, 버지니아의 다음과 같은 말도 당시의 정황을 파악하는 데 도움을 준다. "우리는 매일 산보를 했는데, 콜린 저택의 맞은편을 지나칠 때마다 이탈리아인이 운영하는 대리석 작업장과 마주치게 되었지요.

아마도 샤갈은 여기서 자극을 받은 것 같아요."

그러나 그 훨씬 이전, 미국 뉴욕의 피에르 마티스 화랑에서 두 차례 (1941년과 1945년)에 걸쳐 열렸던 도예전시회(카탈루니아인 도예가 조셉 료렌스 아르티거스의 전시회)에서 감명을 받아 도예에 착수하게 되었다는 말이 더욱 설득력 있다.

어쨌든 1950년 샤갈은 남프랑스에 정착하면서 처음으로 도자기에 손

을 대기 시작한다. 피카소처럼 샤갈의
주 작업무대도 조르주와 쉬잔 라미에
가 운영하는 발로리스의 마두라 도예
작업실이었다.

도예에서도 샤갈 특유의 개성은 뚜렷
이 드러나지만, 초기 작품인 〈야곱의 사다
리〉, 〈2인의 여자〉, 〈태양〉 등의 작품에서

〈태양〉, 1951년, 백토, 칼로
새겨 장식, 대각선 길이 37㎝

는 도예 작품으로서의 완숙한 세련미는 발견하기 어렵다. 작품의 소재
또한 기존의 회화나 판화 작품처럼 성서나 연인에 관련된 것이 대부분이
다. 오히려 그의 독창성은 1952년 조각에 눈을 돌리면서 빛을 발하기 시
작한다.

〈연인들에게 헌정
함(2인의 꿈)〉,
1954년, 도자기
항아리, 43×17㎝

샤갈은 조각을 위해 부드럽고 연한 돌을 골라내는 데
주력했다. 금빛 결에, 좀더 조밀하고, 우툴두툴하여, 조각
하기에 좋은 바위를 골라서 마치 조각사의 판(板)처럼 가
공을 했다. 〈다비드 왕〉, 〈모세〉, 〈새와 연인들〉, 〈연인들〉
과 같은 작품은 이 같은 과정을 거쳐 탄생되었다. 특히 쉬
스 아틀리에에서 주조한 청동작품인 〈모자(母子)〉에는 아
이를 품에 안은 어미의 관능적이면서도 강인하고 동시에
평화롭고도 온화한 모습이 잘 나타나 있다. 이로써 샤갈
은 비교적 늦깎이 나이에 조각에 발을 내딛었지만, 돌이
나 대리석을 이용한 주옥 같은 조각 작품들을 남긴다.

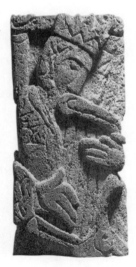

〈다비드 왕〉, 1952년, 석탄석, 높이 54㎝

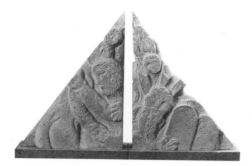

〈모세〉, 1969년, 대리석, 각 69×50㎝

작품의 주제로는 엄마와 아이, 새, 동물, 나부 등이 대부분인데, 회화 작품에서는 볼 수 없는 샤갈의 독창성이 돋보이는 작품들이다.

◀〈새와 연인들〉,
1952년, 석상, 31×32㎝

▶〈연인들〉, 1952, 대리석, 높이 59.7㎝

◀〈모자(母子)〉, 1959년, 채색토 · 흰색
에나멜 위에 장식, 28.7×23.3㎝

## 스테인드글라스, 모자이크, 천정화에도
## 도전하는 샤갈

　　　　　　　　　　　**샤갈이** 스테인드글라스의 작업과
모자이크 벽화에 본격적으로 뛰어든 것은 1957년이었다. 이때 그의 나
이 70세였다. 57년 샤갈은 프랑스 동북부의 랭스를 방문하게 되는데, 몇
대에 걸쳐 명장을 배출한 명문가 출신의 샤를르 마르크를 만나게 된 것
이 스테인드글라스에 참여하게 된 직접적인 계기가 되었다.

　일찍이 샤갈은 1951년, 파리에서 떨어진 교외 샤르트르의 대성당에
있는 12세기의 스테인드글라스를 구석구석 견학하고, 빛에 의해 색채가
환상적으로 빛나는 스테인드글라스의 오묘한 세계를 작품에 담아낼 수
있었다.

　그의 첫 작품은 스위스 국경 오트 사보아의 프랑스 아시(Assy) 성당의
세례당에 설치되었다. 이 작품은 알랭 쿠튀리에 신부의 요청에 의해 제
작되었는데, 당시 루오나 레제 등과 같은 훌륭한 화가들도 쿠튀리에 신
부의 적극적인 후원으로 스테인드글라스 작업에 참여하고 있었다.

1950년대 후반부터 샤갈이 사용한 스테인드글라스 기법은 비전통적인 인상을 주었지만, 그렇다고 완전히 전통에서 벗어나는 것은 아니었다. 샤갈은 이렇게 언급한 바 있다.

　　"스테인드글라스는 아주 단순하다. 즉 재료는 빛 자체다. 성당이나 교회당 모두 동일한 빛이 창문을 통해 들어오는 신비스런 것이다. 난, 그러나 두려웠다. 스테인드글라스와의 첫 만남이 무척 두려울 수밖에 없었다. 대체 이론이나 기술이 뭐란 말인가? 재료와 빛, 여기에 바로 창조가 있는 것이다!"

　　이처럼 세속적인 공간과 성스러운 공간의 상징적인 경계인 글라스(투명한 유리)에 대한 이해와 스테인드글라스의 심오한 본질을 이해한 샤갈은 1958년부터 1968년까지 메스 대성당에 〈천지창조〉, 〈아브라함의 희생〉, 〈십계 전수〉, 〈다비드 왕〉, 〈예언자들〉, 〈아담과 이브의 낙원추방〉 등의 성서를 주제로 한 작품을 완성해놓는다. 여기서 샤갈의 놀라운 상상력과 천재성이 발휘되는데, 그는 도금한 유리를 이용하여 중세의 방식을 그대로 재현하여 투명과 반투명을 적절하게 조절함으로써 최상의 빛을 얻어낸다.

　　그리고 또 하나의 스테인드글라스 걸작으로 '이스라엘의 12부족'이 탄생하게 된다. 이는 예루살렘에 위치한 하다사 병원의 회당을 장식하기 위한 것인데, 〈창세기〉에 기술되어 있는 이스라엘의 12부족의 이름과 성서 이름이 히브리어로 씌어 있고, 가지 달린 촛대, 꽃, 새, 물고기, 그리고 기타 동물들이 그려져 있다. 일의 절차와 진행방식은 당연 까다로울 수밖에 없었다. 우선 밑그림이 완성되면 샤갈은 랭스를 몇 차례고 방문

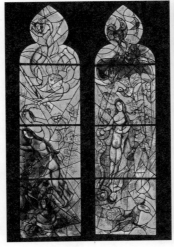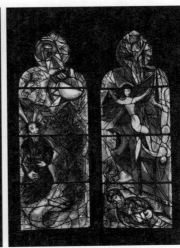

〈아담과 이브의 낙원해방〉,
1963-64년, 스테인드글라스,
355×90cm(좌)

〈야곱의 꿈〉, 1963-64년, 스테인
드글라스, 362×92cm(우)

하여 제작 과정을 확인하는 식으로 일을 진행하였다. 드디어 2년 만에 높이 3미터 이상, 폭 2.5미터가 되는 스테인드글라스가 완성되었다. 샤갈 특유의 아름다운 색채와 시, 그리고 환상이 이스라엘의 질곡 많은 역사 속에서 살아숨쉬게 되었다. 〈크리스찬 사이언스 모니타〉지는 〈창세기〉 제49장과 〈신명기〉 제33장에 근거를 두고 제작된 이 스테인드글라스를 보고 "위대한 걸작이다. 전후 주요 화가들에 의해 만들어진 작품 중 최고 걸작이다. 이 만큼 용기 있게, 다루기 어려운 과제에 도전한 예술가는 없었다"고 극찬했다. 그리고 〈타임 매거진〉에서는 이들 작품을 '글라스에 의한 계시' 라 이를 정도로 '이스라엘의 12부족' 은 대성공을 거둔다.

이후, 샤갈은 프랑스, 미국, 영국, 스위스 등 각국에서 스테인드글라스 제작 의뢰를 받게 되었고, 자타가 공인하는 조형성과 종교적 필요성을 함께 갖춘 스테인드글라스 작품을 창조해내기 시작했다.

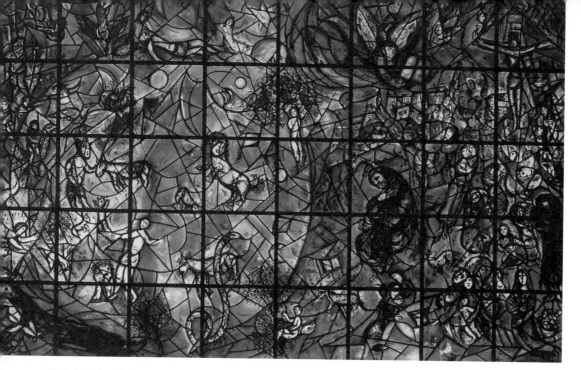

〈평화〉, 1964년, 스테인드글라스, 450×340㎝

약 30여 년 동안 많은 세월에 걸쳐 완성된 스테인드글라스는 마치 종교적 세계를 두루마리 구도로 전개하고 있다는 느낌을 준다. 어렸을 때부터 성서에 매료되고, 성서야말로 시대를 뛰어넘는 가장 위대한 시문학의 원천이라 믿고 있던 샤갈이 스테인드글라스를 통해 그의 어릴 적 꿈을 이룬 것이다. 여기에는 개인의 꿈만이 아니라 모든 인류의 꿈이 담겨 있다. 더 나아가서 종교와도 무관하고, 어린이나 젊은이들 할 것 없이 평화롭게 자신의 꿈을 얘기하고 사랑을 얘기하는, 초월적인 인류애가 담겨 있는 것이다. 누구든 이 작품을 접하는 순간, "예술에서도 삶에서처럼 사랑에 뿌리를 두면 모든 일이 가능합니다"라고 말한 샤갈의 말에 공감하게 될 것이다.

〈르벤족(이스라엘의 12부족)〉, 1960-62년, 스테인드글라스, 338×251㎝

〈시메온족(이스라엘의 12부족)〉, 1960-62년, 스테인드글라스, 338×251㎝

〈레빈족(이스라엘의 12부족)〉, 1960-62년, 스테인드글라스, 338×251㎝

〈유다족(이스라엘의 12부족)〉, 1960-62년, 스테인드글라스, 338×251㎝

〈제브른족(이스라엘의 12부족)〉, 1960-62년, 스테인드글라스, 338×251㎝

〈이사칼족(이스라엘의 12부족)〉, 1960-62년, 스테인드글라스, 338×251㎝

〈던족(이스라엘의 12부족)〉, 1960-62년,
스테인드글라스, 338×251㎝

〈가드족(이스라엘의 12부족)〉, 1960-62년,
스테인드글라스, 338×251㎝

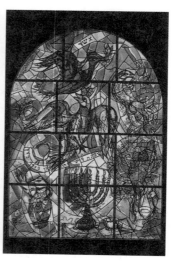

〈아셀족(이스라엘의 12부족)〉, 1960-62년,
스테인드글라스, 338×251㎝

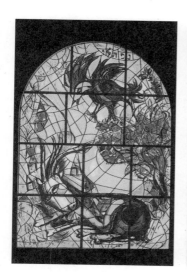

〈나프탈리족(이스라엘의 12부족)〉, 1960-
62년, 스테인드글라스, 338×251㎝

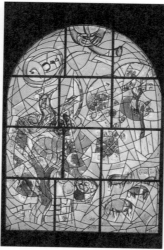

〈요셉족(이스라엘의 12부족)〉, 1960-62년,
스테인드글라스, 338×251㎝

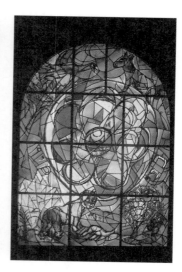

〈베니야족(이스라엘의 12부족)〉, 1960-
62년, 스테인드글라스, 338×251㎝

〈성서 이야기〉를 기점으로 샤갈은 회화작품의 한계를 벗어나 스테인드 글라스 작업은 물론이고 모자이크 작업에도 관심을 가지고 참여하기 시작한다. 모자이크 작업은 작업 자체가 까다롭고 완성하는 데 많은 시간을 요하므로 작품 숫자는 그리 많지 않다. 첫 작품은 〈연인들〉로 1964년에서 1965년에 걸쳐 제작되었는데, 매그트 재단의 서점 외벽을 장식할 작품이었다. 그는 또 〈성서 이야기〉의 연작으로 모자이크 〈예언자 엘리아〉를 완성한다. 1968년에는 〈오디세이의 메시지〉를, 1974년에는 시카고의 국립극장에 길이 25m의 〈사계〉라는 모자이크 작품을 완성하는데, 〈사계〉의 준공식 때에는 시카고 시민들로부터 대통령 못지않은 대환영을 받게 된다. 샤갈은 이처럼 까다로운 조형예술에 거침없이 도전, 대성공을 거둠으로써 진정한 예술계의 '거장'이라는 소리를 듣게 된다.

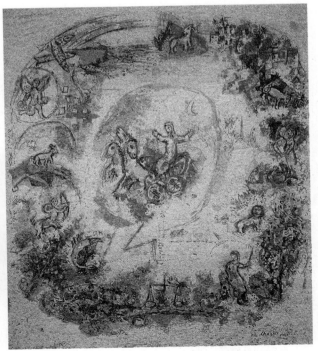

▲ 〈예언자 엘리아〉 앞에 서 있는 샤갈, 1971년
▶ 〈예언자 엘리아〉, 1971년, 모자이크, 715×570㎝

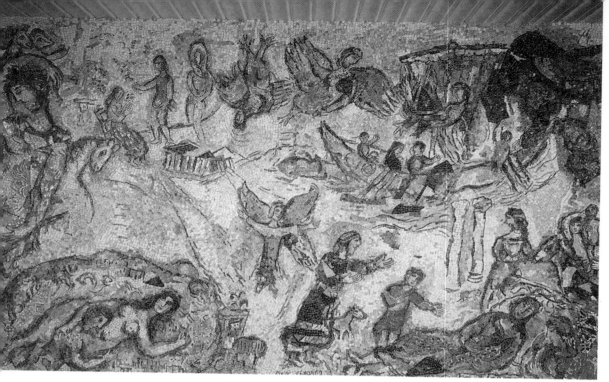

〈오디세이의 메시지〉, 1968년, 모자이크, 300 × 1100㎝

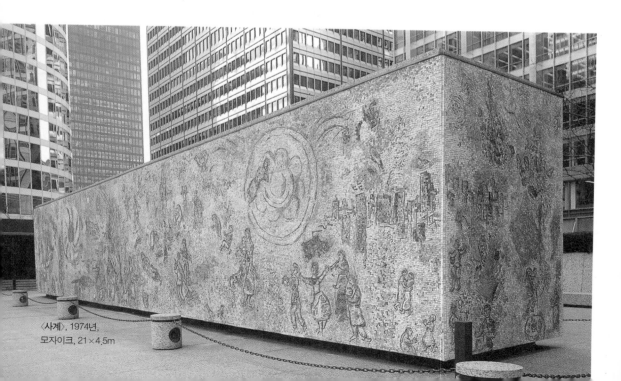

〈사계〉, 1974년,
모자이크, 21 × 4.5m

일찍이 연극에 관심이 많았던 샤갈을 기억한다면, 또한 러시아의 이디시 유대극장의 무대디자인을 하고 있는 샤갈의 모습을 기억한다면 파리 가르니에 오페라극장의 천정화를 그리는 샤갈의 모습을 상상하는 것은 그리 놀랄 만한 일이 아니다. 샤갈은 도예가, 조각가, 조형미술가, 그것도 부족해 장식가로 그 이름을 드높인다. 앞서 '샤갈이 말하는 샤갈'에서도 언급되었지만, 1942년 〈알레코〉에서 무대디자인과 의상디자인을 도맡아 했던 샤갈은 1945년 러시아 발레 〈불새〉에서 러시아 설화와 스트라빈스키의 웅장한 음악에 맞는 의상들을 디자인하기도 한다. 그리고 1958년 발레 〈다프니스와 클로에〉가 라벨의 음악과 샤갈의 무대장치와 의상에 의해 파리 오페라극장에서 공연된다.

〈파리 오페라좌의 천정화〉,
1964년, 캔버스에 유채,
약 220평방미터

드디어 1963년 말로의 추천에 의해 파리 가르니에 오페라극장 천정 장식을 샤갈이 도맡게 되는데, 여기서 샤갈의 진가는 또 한 번 발휘된다. 무엇보다 이 천정에는 차이코프스키, 무소르그스키, 글루크, 베를리오즈, 드뷔시, 스트라빈스키, 라벨, 모차르트 등 존경하는 음악가들에게 바치는 샤갈의 경외심이 담겨 있다.

여기서 잠시 앙드레 말로를 언급하지 않을 수 없다. 샤갈이 처음 말로를 만난 것은 1924년 바르바장주 오드베르 갤러리에서였다. 말로는 1930년 《인간의 조건》, 《희망》을 집필하고, 1945년 드골 장군의 대변인을 역임하다가 문화부장관으로 임명되는 등 당시 잘나가는 작가이자 유능한 정치가였다. 애초부터 샤갈의 환상적 작품세계에 매료된 말로는 샤갈이 스테인드글라스 작업을 원활히 할 수 있도록 후원했음은 물론이고, 파리 오페라극장의 천정화를 샤갈이 맡아할 수 있도록 프랑스 제5공화국에 추천하는 결정적인 역할을 한다. 또한 〈성서 이야기〉 연작 계획을 돕는 등 샤갈의 든든한 후원자가 되어준다. 샤갈 또한 그 보답으로 말로의 작품 《지상에서》의 삽화를 그려주는 우정을 보인다.

어쨌든, 파리의 가르니에 오페라극장의 천정화를 성공리에 완성한 샤갈은 미국 메트로폴리탄 오페라극장에서 공연되는 〈마술피리〉에서 다시 한 번 무대장치와 의상, 가면 등을 담당하는데, 이로써 모차르트의 음악 세계를 더욱 경이롭고 풍요롭게 한다.

# 사랑하는 이들이여, 내가 바라는 것은 단 한 가지, 그림을 그리는 것뿐이다

푸른 바다가 보이는 니스 언덕의 '마르크 샤갈의 성서미술관'

유대인 박해를 피해, 제2차세계대전 중 미국으로 망명해 있던 샤갈은 1947년, 파리국립미술관에서 개최된 회고전을 계기로 프랑스로 귀국했다. 미국 망명 중에 사랑하는 아내였던 벨라를 잃은 슬픔을 초월하여, 예술적 창조에 몰두하였다. 파리 교외에 거주한 후, 화가는 남프랑스의 니스에서 북서쪽으로 약 20킬로미터쯤 떨어진 산악에 있는 '생 폴 드 방스' 마을에 매료되어, 아파트 등을 거쳐, 별장 라콜린(La Colline)을 구입해 옮겨 살았다. 1952년, 발렌티나 브로드스키(애칭 바바)와 결혼하여 이곳 라콜린에서 행복한 나날을 보냈다. 그리고 남프랑스의 빛 속에서 도예, 모자이크, 태피스트리, 스테인드글라스, 조각 등의 분야에서 눈부신 활약을 보인다.

그리고 1969년 남프랑스, 라울 뒤피의 그림 속에 나오는 푸른 니스의 바다 해안, 작은 언덕에 '마르크 샤갈의 성서미술관' 이 첫 주춧돌을 박는다.

라벤더꽃 향기에 싸인 정원의 연못을 마주하여 모자이크 벽화 〈예언자

리콜린 저택 응접실에서 방문
객과 환담하고 있는 샤갈

엘리아〉가 설치되어 있으며 현관에 들어서면, 그가 말년에 제작한 환상
적인 태피스트리가 맞이한다. 이 안에는 그가 성서를 테마로 한 유화, 구
아슈, 판화, 도예, 소품의 조각들이 전시되어 있는데, 샤갈의 깊고 따뜻
한 성서의 메시지가 들려오는 듯하다.

"청년기 이후 나는 성서에 사로잡혀 있다. 나에게 성서는 그때나 지금
이나 가장 위대한 시정의 원천이다. 나는 내 삶과 예술에서 성서의 가르
침을 따르려고 노력했다."

"인생과 마찬가지로 예술에서도 사랑이 바탕이 되면 모든 것이 가능하다."

이런 샤갈을 두고, 유대인 미술사가 마이어 샤피로는 이렇게 말했다.

"샤갈의 연작 성서가 없었다면 우리는 가장 위대한 현대 예술가의 한
명으로 꼽히는 샤갈을 얻지 못했을 것이다. 그는 또한 성서에 담긴 정신
과 내용에 대해 지극히 무관심한 것으로 보이는 이 시대의 이례적인 존
재이기도 하다."

그러던 그가, 1985년 3월28일 저녁 그의 아틀리에에서 한낮을 조용히 보내고 마지막 눈을 감았다.

그는 언제나 옷을 모두 벗고 이렇게 말하고 싶었다고 고백했다.

"사랑하는 이들이여, 이렇게 내가 돌아왔습니다. 이곳에서 나는 슬퍼요, 내가 바라는 것은 단 한 가지, 그림을 그리는 것뿐입니다."

그리고 그는 생 폴 드 방스에 몸을 뉘였다.

1985년 생 폴 드 방스의 자택에서 세상을 떠난 샤갈은 마을의 소박한 공동묘지에 묻혔다.

나는 당신의 대지의 아들

나는 가까스로 걷고 있노라

당신은 내 두 손을 화필과 물감으로 가득히 채웠노라

그러나 나는 당신을 어떻게 그려야 할지 알지 못한다.

나는 하늘과 대지와

나는 이 가슴을

또는 불타는 도시들을 혹은 또 도망가는 민중들을

눈물로 얼룩진 나의 눈을 그려야만 하는가

아니면 나는 도망가야 하는가, 도망간다면 누구에게로,

여기 대지 아래 생명을 낳은 그 죽음을 나누어준 그 사람

아마도 그 사람은 나의 그림이 빛나는 것을 지켜보아야 하리라.

— 마르크 샤갈의 시 (1940-1945)

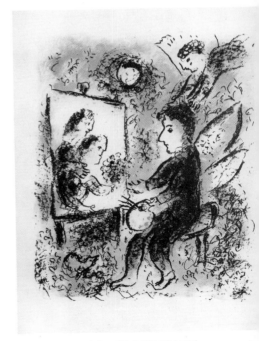

〈또다른 빛을 향해〉, 샤갈이 죽기 전날 그린 마지막 작품, 1985년, 색채 석판화, 63×47.5㎝

상트페테르부르크 학생일 때의
샤갈, 1907년 9월 12일

**1887** 러시아 비테프스크에서 7월 6일 맏이로 태어남. 이름은 모이셰 세갈. 후에 마르크 샤갈로 개명. 처음에 유대 학교에 다니다가 비테프스크의 공립학교에 들어감.

**1906~1907(19~20세)** 화가 예후다 펜의 디자인 학교에 다님. 두 달 후 펜의 디자인 학교를 나와 지방 사진작가의 보조로 일함. 주로 작업실에서 수정작업을 함. 정식 체류허가증도 없이 겨울 동안 상트페테르부르크로 가 궁핍한 생활을 함. 친구 메클러가 동행함. 변호사이자 예술후원자 골드베르크의 도움으로 체류허가증을 발급받음. 얼마 후 왕실협회 산하 미술학교에 등록함. 교장 니콜라이 뢰리치의 주목을 받아 매달 약간의 장학금을 받게 됨. 그러나 이 학교에 뭔가 부족하다는 것을 느낌.

**1908~1909(21~22세)** 상트페테르부르크의 즈반체바 학교에 입학, 개방적인 예술가 레온 바크스트에게 교육을 받음. 때때로 비테프스크에 있는 가족을 방문함. 거기서 부유한 보석상의 딸 벨라 로센펠트를 만남.

**1910(23세)** 봄, 잡지사 〈아폴론〉이 개최한 학생 전시회에 〈죽은 남자〉를 포함한 두 점의 작품을 출품함. 늦은 여름, 막심 비나베르의 재정지원으로 파리에 감. 그곳에서 틈틈이 팔레트 아카데미와 그랑드 쇼미에르 아카데미에서 공부함. 누드습작을 처음으로 함.

**1911~12(24~25세)** 유서 깊은 건물 라뤼슈(벌집이라는 뜻)로 옮겨감. 막스 야코프, 기욤 아폴리네르 같은 시인들과 사귐. 특히 러시아어를 할 줄 알았던 시인 블레즈 상드라르와 절친한 사이가 됨. 친구 상드라르는 후에 샤갈에게 바치는 시를 쓰기도 함. 살롱데쟁데팡당에 그림을 출품함. 모스크바 아방가르드 전시회에 참가함.

**1913(26세)** 살롱데쟁데팡당에 참가함. 슈투름 미술관에서 쿠빈과 공동전시회를 가짐. 독일 헤르프스트잘론 개막식에 참가함.

라뤼슈, 1912년

**1914(27세)** 살롱데쟁데팡당에 〈바이올리니스트〉, 〈모성 또는 임신한 여인〉, 〈일곱 개의 손가락을 가진 자화상〉을 전시함. 4월에 베를린으로 감. 발덴의 도움으로 그곳 슈투름 미술관에서 최초의 개인전시회를 가짐. 아폴리네르가 샤갈에게 헌정한 시 〈로트소주〉가 전시회 카탈로그에 실림. 러시아로 돌아감. 3개월만 머무를 예정이었으나 제1차세계대전의 발발로 파리로 돌아오지 못함.

**1915(28세)** 3월, 모스크바에서 열린 '1915년전' 에 참가. 7월 25일 고향에서 벨라 로센펠트와 결혼함. 가을에 페트로그라드(상트페테르부르크의 새 이름)로 이주, 처남 야코프 로센펠트의 주선으로 군복무 대신 군사 사무실에서 일함. 《나의 생애》 집필 시작.

**1916(29세)** 딸 이다가 5월 18일에 태어남. 11월 아방가르드 화가 그룹 '다이아몬드 잭' 의 모스크바 전시회에 참여함.

**1917(30세)** 4월 모스크바의 '유대 예술가들의 회화와 조각' 전시회에 참가함. 10월 혁명이 일어난 지 얼마 후 문화부가 신설됨. 페트로그라드 문화부의 미술 담당관으로 지명되었으나 거절함. 11월 가족과 함께 비테프스크로 귀환해 벨라의 부모 집에서 생활함.

**1918(31세)** 모스크바에서 평론가 아브람 에프로스와 야코프 투겐홀트의 공동저작 《마르크 샤갈의 예술》 출간. 비테프스크 지역의 예술 인민위원으로 임명됨. 10월 혁명 1주년을 맞아 비테프스크 거리 장식을 지휘함.

**1919(32세)** 비테프스크 예술학교에 관여. 페트로그라드 겨울궁전에서 개최된 제1회 국가혁명예술전시회에서 전시실 두 개를 할당받음. 소련 정부에서 그의 그림 12점을 사들임.

**1920(33세)** 유대예술극장의 예술감독 알렉산드르 그라노프스키와 에프로스의 의뢰로 극장을 장식할 벽화 〈이디시 극단의 소개〉를 제작함.

**1921(34세)** 말라코브카에 있는 고아원에서 전쟁고아들에게 그림을 가르침.

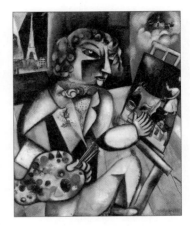

〈일곱 개의 손가락을 가진 자화상〉

유대예술극장(이디시 유대극장)을 위한
스케치 작업 중인 샤갈, 1920년 11월

《나의 생애》 삽화 〈조모(祖母)〉

**1922(35세)** 러시아를 완전히 떠남. 카우나스와 리투아니아를 거쳐 베를린으로 이주함. 베를린의 '제1회 러시아 예술전'에 참가. 화상이자 출판업자인 카시러, 《나의 생애》를 판화로 제작하여 출간할 뜻을 내비침. 이에 20점의 에칭을 완성함. 처음으로 석판화 작업에 손을 댐.

**1923(36세)** 《마인 레벤》 출간. 9월 1일 파리로 돌아옴. 화상이자 출판업자 앙브루아즈 볼라르가 니콜라이 고골리의 《죽은 혼》에 수록할 삽화를 의뢰함.

**1924(37세)** 파리의 바르바장주-오드베르 갤러리에서 첫 개인전을 가짐. 작품 122점을 전시하고, 이를 계기로 앙드레 말로를 알게 됨. 브르타뉴에서 휴가를 보냄.

**1926(39세)** 앙브루아즈 볼라르가 《라 퐁텐 우화집》의 삽화를 의뢰함. 이에 30여 점의 구아슈화를 제작함. 미국에서의 첫 번째 개인전이 뉴욕 라인하르트 미술관에서 개최됨.

라 퐁텐 《우화집》 표지

**1927(40세)** 고골리의 《죽은 혼》에 들어간 에칭 96점을 모스크바 트레티야코프 미술관에 증정함.

**1928(41세)** 라 퐁텐의 《우화집》에 들어갈 삽화를 위해 에칭 작업을 시작함.

**1930(43세)** 라 퐁텐의 《우화집》 삽화를 위해 제작한 구아슈화 전시회가 베를린의 미술관에서 열림. 앙브루아즈 볼라르가 성경에 들어갈 삽화를 주문함.

**1931(44세)** 2~4월까지 가족들과 최초로 팔레스타인을 방문함.

**1932(45세)** 네덜란드에서 첫 번째 개인전이 개최되어 벨라와 암스테르담을 방문함.

**1933(46세)** 바젤 미술관에서 회고전이 열림. 독일 만하임에서 열린 '문화 볼셰비즘의 작품들'에 작품이 전시됨. 나치에 의해 그의 작품들이 공개적으로 소각됨.

**1934(47세)** 에스파냐를 방문함.

**1935(48세)** 폴란드에 속한 빌뉴스의 유대협회 낙성식에 참석하고 바르샤바를 방문함. 이때 심각한 반유대주의를 느낌.

**1937(50세)** 프랑스 시민권을 되찾음.

**1939(52세)** 제2차세계대전이 발발하기 직전에 가족들과 함께 생디에 쉬르루아르로 옮겨감. 미국 피츠버그의 카네기 재단이 개최하는 국제회화전에서 3등상을 받음. 파리를 떠나 남프랑스의 고르데로 이주함.

**1940(53세)** 이본 제르보의 초청으로 파리의 메 미술관 개관 기념전 시회에 작품을 전시함.

**1941(54세)** 고민 끝에 미국행을 결심, 가족 모두가 리스본을 거쳐 뉴욕에 도착함(6월 23일). 11월에 피에르 마티스 화랑에서 열린 전시회에 1910년부터 1941년 사이에 제작한 21점의 작품을 전시함.

**1942(55세)** 피에르 마티스 화랑의 '망명 화가전'과 '제1회 초현실주의 작품전'에 참가함. 아메리카 발레단의 〈알레코〉 무대 디자인과 의상디자인을 작업함.

**1943(56세)** 소련의 문화 사절로 뉴욕을 방문한 배우 솔로몬 미호엘스와 작가 이치크 페퍼와 재회함.

**1944(57세)** 바이러스 감염으로 9월 2일에 아내 벨라가 사망함. 충격과 슬픔으로 9개월 동안 전혀 작업을 하지 못함.

**1945(58세)** 버지니아 해거드 맥닐을 만남. 애초 그녀는 가정부로 고용되었으나 곧 그의 연인이자 동반자가 됨. 봄부터 다시 그림을 그리기 시작함. 아메리칸 발레단이 공연하는 스트라빈스키의 발레 〈불새〉를 위한 무대와 의상 디자인을 맡음. 종전 후 파리 첫 방문.

**1946(59세)** 뉴욕 현대미술관에서 대규모 회고전이 열림. 5월부터 3달 정도 파리에서 생활함. 아들 데이비드 맥닐 출생. 《천일야화》를 위한 첫 색채 석판화를 제작함. 종전 후 파리 첫 방문.

**1947(60세)** 파리 국립현대미술관에서 대규모 회고전이 열려 파리를 방문함.

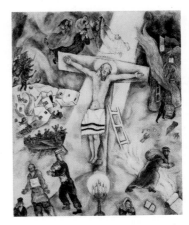

〈흰 십자가〉, 1938년

뉴욕 피에르 마티스 화랑에서 '망명 화가전', 1942년, 앙드레 마송(오른쪽) 막스 에른스트(왼쪽) 사이의 샤갈.

도자기 작업

〈새와 연인들〉, 1952년

〈인간창조〉, 1956-58년

**1948(61세)** 프랑스로 영구 이주하여 파리 외곽의 오르주발에 정착함. 제25회 베네치아 비엔날레에서 판화 부문 인터내셔널 상을 수상함. 출판업자 테리아드, 그의 에칭 삽화가 들어간 고골리의 《죽은 혼》을 출판함.

**1949(62세)** 런던 워터게이트 극장 로비에 벽화를 그림.

**1950(63세)** 방스로 이주하여 정착함. 그곳에서 피카소와 마티스를 자주 만남. 보카치오의 《데카메론》을 위한 워시드로잉을 제작함.

**1951(64세)** 예루살렘, 하이파, 텔아비브에서 열리는 전시회 개막식에 참석차 이스라엘을 방문함. 처음으로 조각 작품을 제작함.

**1952(65세)** 버지니아 해거드 맥닐과의 관계가 끝남. 발렌티나 브로드스키(바바)를 만나, 7월 12일에 결혼함. 테리아드가 고전 《다프네와 클로에》의 삽화로 채색 석판화를 주문하고, 샤갈의 에칭 삽화가 든 라 퐁텐의 《우화집》을 출판함.

**1953(66세)** 런던을 방문함.

**1955(68세)** 〈성서 이야기〉 연작을 시작함.

**1956(69세)** 테리야드, 에칭화 105점이 들어간 성서를 출판함.

**1957(70세)** 세 번째로 이스라엘을 방문함. 최초의 모자이크 벽화 〈푸른 수탉〉을 완성함.

**1958(71세)** 파리 오페라극장에서 상연되는 모리스 라벨의 발레 〈다프네와 클로에〉를 위한 무대와 의상디자인을 의뢰받음. 메스의 생테티엔 성당에 설치할 스테인드글라스 작업을 시작함.

**1960(73세)** 프랑크푸르트 극장에 〈코메디아 델라르테〉를 그림.

**1962(75세)** 메스 생테티엔 성당의 첫 번째 스테인드글라스 완성함. 예루살렘의 하다사 병원 창문 제막식에 참석차 이스라엘을 방문함.

**1963(76세)** 앙드레 말로의 추천으로 파리 가르니에 오페라극장 천정화를 맡음.

**1964(77세)** 국제연합의 평화의 창 제막식을 위해 뉴욕을 방문함.

파리 오페라극장의 천정화 공개.

**1965(78세)** 뉴욕 메트로폴리탄 오페라단의 〈마술피리〉를 위한 무대와 의상디자인, 벽화 작업을 시작함.

**1966(79세)** 방스를 떠나 생 폴 드 방스로 이주, 별장 '라콜린'에서 지냄. 뉴욕 태리타운의 포캔티코 교회의 스테인드글라스를 8점 완성함.

**1967(80세)** 루브르 박물관에서 6~10월까지 연작 〈성서 이야기〉를 전시함. 영국 켄트의 튜덜리에 있는 올세인츠 교회에서 스테인드글라스를 의뢰받음.

스테인드글라스 〈평화〉

**1968(81세)** 대형 모자이크 〈오디세이의 메시지〉를 완성함.

**1969(82세)** 프랑스 니스에 '마르크 샤갈의 성서미술관'의 초석을 놓음. 이스라엘의 크네세트(의회) 건물 낙성식을 위해 6월 18일 예루살렘을 방문함. 이 의회 건물을 장식할 12점의 모자이크 바닥과 모자이크 벽화 〈통곡의 벽〉, 대형 태피스트리 〈이사야의 예언〉, 〈출애굽기〉, 〈예루살렘 입성〉을 제작함.

**1970(83세)** '마르크 샤갈의 성서미술관'을 위한 모자이크를 제작함.

**1972(85세)** 성서미술관 연주회장에 설치할 스테인드글라스 〈천지창조〉를 디자인함.

모자이크 〈사계〉

**1973(86세)** 1922년 이래 처음으로 러시아에 귀국함. 모스크바와 레닌그라드(상트페테르부르크의 당시 이름)를 방문함. 모스크바의 트레티야코프 미술관에서 환영 전시회가 열림. 니스의 '마르크 샤갈의 성서미술관'이 개관됨.

**1974(87세)** 랭스의 노틀담 성당(대성당)에 스테인드글라스가 설치됨. 모자이크 〈사계〉의 설치를 위해 시카고를 방문함.

**1975(88세)** 셰익스피어의 《템페스트》에 들어갈 50점의 석판화를 제작함. 호메로스의 《오디세이》 석판화를 출판함.

**1976(89세)** 아르크의 생트로젤린레자르크 예배당의 모자이크를 디자인함.

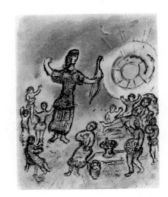

호메로스의 오디세이 판화집

샤갈 무덤

**1977(90세)** 1월 1일 레지옹 도뇌르 그랑 크루아를 수상함. 10월 17일 루브르 박물관에서 '샤갈전' 개막식이 열림. 예루살렘 시의 명예시민으로 선정됨. 이탈리아와 이스라엘을 방문함.

**1978(91세)** 9월에는 마옌의 생테티엔 교회에 첫 번째 스테인드글라스가 설치되었고 이후 1979년에서 1985년까지 총 9점의 스테인드글라스가 설치되었다. 10월, 영국 서식스 치치스터의 생트 트리니테 성당에 스테인드글라스를 설치함.

**1980(93세)** 성서미술관에서 다윗의 〈시편〉 삽화 전시회가 열림.

**1985(98세)** 3월 28일, 생 폴 드 방스에서 사망하여 그곳에 묻힘. 런던의 왕립미술아카데미와 필라델피아 미술관에서 대규모 회고전이 열림.

### 참고문헌

《Chagall》, Ingo F. Walther & Rainer Metzer, Taschen, 2003

《Chagall/Dufy》, Isaku Yanaihara, The Kawade Shobo, 1967

《Chagall》, 高見堅志郎, (株)講談社, 1980

《Chagall》, Michel Makarius, Studio Editions, 1993

《The Russian Experiment In Art》, Camilla Gray, Thames And Hudson, 1986

《Marc Chagall》, Jacob Baal-Teshuva, Taschen, 2003

《Chagall en Russie》, Marc Chagall, Fondation Pierre Gianadda, Martigny, 1991

《Chagall》, 프랑스 국립미술관협회, 2003, Paris

〈Chagall annees russes〉, Connaissance des arts, 1955, Paris

《샤갈》, 마리 엘렌 당페라 외/이재형 역, 창해, 2001

《샤갈, 꿈꾸는 마을의 화가》, 마르크 샤갈/최영숙 역, 다빈치, 2004

《샤갈》, 모니카 봄-두첸, 한길아트, 2003

《첫만남》, 벨라 샤갈 저/이성기 역, 서해문집, 2003

《샤갈/에른스트/미로》, 김세중 외, 금성출판사, 1973

《MARC CHAGALL》, 한국일보, 2004

《샤갈 몽상의 은유》, 다니엘 마르슈소/김양미 역, (주)시공사, 1999

《샤갈展》, 한국방송사업단, 1983

Marc Chagall

Marc Chagall